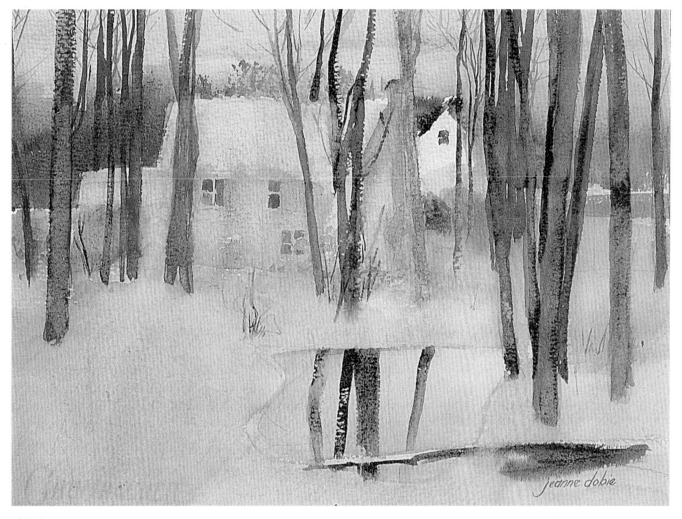

寒冬夕陽
阿 契 斯（Arches）140 磅 冷 壓 水 彩 紙，
11" × 15"（27.9 × 38.1 公分）
雷尼夫婦之收藏

工作坊畫作
阿契斯 140 磅冷壓水彩紙，11" × 15"（27.9 × 38.1公分）
伊莉莎白 · 福勒女士之收藏

美國33年長銷經典

向大師
學調色

從配色到構圖，
讓水彩畫更出色生動
的31堂課

MAKING COLOR SING

JEANNE DOBIE 珍・多比───著　陳冠伶───譯

各界推薦

在看完珍・多比的這本著作後，忍不住心生雀躍。書中提到使用少數純色便可處理幾乎所有色彩上的需求、色彩的「個性」、留白、老鼠灰等內容，都是我極為贊同，在課堂上也奉為教學重點的觀念。在她的書中不但早已一一提出，還做了更深入、系統性的論述跟示範。任何有志於水彩或是色彩學習的朋友，都應該細細閱讀此書，它將開拓您對色彩甚至是創作上的認知與視野。

<div style="text-align:right">——王傑╱專業畫家</div>

調色、配色及水分的掌控，確實是畫好水彩的基本要素，但少有一本書，專門談色彩和顏料的特性。書中精闢分析了水彩配色及其中的相互關係，讓水彩的奧妙變得淺顯易懂。我尤其喜歡作者對補色關係的解釋，及對老鼠灰的獨特見解，體會到灰階在配色上的重要性。

雖已接觸水彩多年，還是會對配色有多少可能性，充滿了興趣，這是本讓人想一直讀下去的好書。相信對水彩初學者及水彩愛好者，都能帶來極大的幫助及不同的啟發。

<div style="text-align:right">——呂麗秋（Rachel愛畫畫）╱插畫家</div>

書中一開始介紹如何表現灰色和強烈的顏色，與小花的調色方式非常類似，但又將原理更有系統地解說。而書中由淺入深地講解各種技巧，很多都是未曾注意過的細節，對於水彩上幾乎是自學的我來說，這本書是增加自我功力的參考書。後半部針對構圖也有深入的講解，對喜愛畫風景的同好來說，是不可多得的好書。

<div style="text-align:right">——凜小花╱網路人氣插畫講師</div>

色彩對於創作者來說，往往是至為重要的，但在調色時，你我是否也常陷入一種慣性的窠臼，總覺得調色上有些問題但又不知從何調整？《向大師學調色》深入淺出、簡明清晰的講解，搭配實例對照的方式，看完如醍醐灌頂，打破以往的調色觀念，讓色彩的運用多了更多可能性。想要讓調色功力大增嗎？這本絕對是您最好的選擇。

<div style="text-align:right">——鄭開翔╱《街屋台灣》作者、城市速寫畫家</div>

本書以畫家豐富的顏料色彩知識與經驗為主軸，將調色原理導入用色觀念，再以用色觀念解析水彩畫的技巧與構圖，一以貫之。透過她的理性科學研究精神與感性的教學經驗分享，真切地將一生中對於水彩創作的心得，全都掏出來放在本書中。對於學生與水彩專業畫家或教師而言，是一本扎扎實實、不可多得的水彩工具書。或許因為特別強調顏料的透明屬性，作者的水彩作品總是顯得清新優雅，簡潔耐看。珍・多比，不只是美國水彩畫壇知名的前輩畫家，更是一位誠懇傑出的水彩藝術教育者。

<div style="text-align:right">——簡忠威╱AWS, DF（美國水彩協會海豚會員）</div>

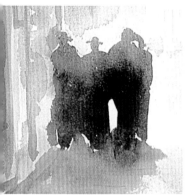

致力於卓越

史考帝的冰箱
阿契斯 140 磅冷壓水彩紙，
14" × 10"（35.6 × 25.4 公分）
由安托瓦內特・普萊希收藏

什麼東西都可以畫！祕訣不在於畫什麼，而在於你如何理解與設計形狀、明度與顏色。某次在南卡羅萊納舉辦的工作坊中，學員們很驚奇繪畫主題竟能如此多元，從氣勢如虹的瀑布、激勵人心的露臺景色、到古色古香的軋棉機等都可以。不上課的時候，學員們很想知道我私下作畫時會選擇什麼樣的題材，然後他們很驚訝我居然選了工作室中的冰箱。

身為畫家，無論再平凡的繪畫主題，如廚房洗碗槽的盤子，或是家裡後院的風景，都有辦法創造出一幅水彩畫。你認為只要準備好一套水彩顏料、筆刷、畫紙，以及具備繪畫公式和三等角配色（triads）的知識，就可以成為更厲害的畫家了嗎？事實上，若能一窺繪畫大師的作畫背後思維，將會更有幫助。試想，可以了解大師的思維、繪畫的方法，並接觸其作品背後充滿想像力的洞見，會是多麼令人興奮啊！

本書將帶你進入難以表述的作畫思考過程，教你如何將看似平凡的繪畫主題轉化為出色的畫作。多動腦而不只是多動手，會讓作品看起來大不相同喔！即使眼睛可以清楚看見物品的形象，但腦袋需要自行添加更多細節，讓物品變得更豐富、更實在，才能轉化成出色的繪畫。否則，我們只是機械式地複製眼睛看見的畫面。最近到美國中西部教學，我很高興可以有一堂「扭轉思維」的課，讓全班暫時放下畫筆。上完課之後，學員們開始更專注於「思考」如何作畫，而非盲目地直接一頭栽入作業。

「扭轉思維」是我的學員為那堂課取的名稱，這名稱其來有自，因為這堂課是為了激發新的繪畫方式而特別設計的，目的是要挑戰舊有的作畫習慣、陳腐的繪畫風格，以及作畫時的心理障礙。簡單來說，就是要鍛鍊你的思考。然而可惜的是，我們常畫地自限，設定公式、規則、充滿限制的三等角配色法等，給自己設下重重障礙。要記得，公式越簡單，腦筋就動得越少；腦筋動得越少，你的作品就越沒創意。拋棄僵化的規則，課程中每個章節會帶你了解水彩畫如何逐步構成，幫助你描繪任何物品或世界上任何地方。這些章節將提供你跨越障礙、擴展視界的基礎。

本書以平易近人、務實的語言把難以捉摸的創造過程轉化成具體的步驟。內容可分為兩大部分，先深入探討色彩後，再討論構圖。為使繪畫作品達到高水準，這兩項要素是同等重要的。可惜的是，許多課程會先教構圖，好一陣子之後才讓學生把顏色「加」上去。作畫時應讓情感自然流露，因此我偏好先從能讓人起勁的配色方法教起，解放你的創意能量。

隨著讀過本書第一章節，調色的「謎團」應會消失無蹤。透過使用純色調色盤，你會發掘一系列乾淨又透明的顏色。每一章節都會擴展你的色彩詞彙，如亮灰色、明亮強調色（vibrant accents）、層次豐富的暗色（glowing dark）等等。除了調色方法以外，也會介紹如何不混色作畫（如使用罩染法時），以及色彩之間相互的作用與效果。但無論如何，都請不要略過〈十二種形狀〉這一章節，因為這是進入構圖部分的前導章節，告訴你如何將構圖分解成不同形狀、明度和色彩，然後再以你自己的方式重新組合！

教學最令我振奮之處在於見證學生的才華迸發，然後變得成熟。身為教師，再沒有什麼比看見全班學生初探色彩與構圖時的驚嘆神情更有成就感了，而這樣的驚嘆是連工作坊中的專業畫家都欣羨不已的。畢竟，何不從天馬行空的創意發想開始？為何要等到你已經熟練渲染筆觸以及各種技巧後才開始作畫呢？藝術與輸出的形式關聯不大，反而和你如何定義和詮釋你的畫作有很大的關係。你畫了幾幅畫不重要，畫得多好也不重要，重點在於你付出了多少心力在裡面。

你是否曾想過為什麼某些有天賦的畫家一生平庸，而有些卻能到達登峰造極的層次？這是因為認真的畫家敢於多踏出一步，然後步步邁向卓越。但有些畫家因怯於嘗試新方式，而永遠無法突破窠臼創造新局。不要滿足於同一種畫法、原地踏步，耽於依賴三等角配色以及構圖公式、只求安全但無趣至極的作品。請記得，沒有人一開始就很出色，請勇於嘗試新畫法，拓展你的視界吧！

假設你的目標是成為最有創意、最與眾不同的畫家，了解繪畫的不同面向會帶給你許多好處。你可以自由運用這些知識，形塑出個人創作風格。我希望本書在未來數年能常伴你身邊，提供參考與指引，還有新的挑戰，以促進你畫技的進步。

1. 純色顏料調色盤

創造個人獨特的調色盤

七種不同色調的蜜雪兒
阿契斯 140 磅冷壓水彩紙，14"×24"（35.6×70 公分）
純色顏料可以調配出無限多種色彩，雅致或活潑的色彩皆然。請試著選擇能凸顯畫中人物特色、加強特定氛圍或情緒，或者能反映你個人想法的色彩。

對任何藝術家而言，特別是水彩畫家，深入了解不同純色顏料及顏料的「個性」都是很重要的。每種顏料如同獨特的個體，具有不同的特徵。有些顏色應用在特定工作上能揮灑自如，其餘則不然。請多花些時間熟悉顏料吧！用色可以是你的絆腳石或墊腳石，端看你對顏料特性有多熟悉。

幾年前一位資深的藝術家曾說：「我的鎘紅（cadmium red）顏料用完了，不過就用茜草深紅（alizarin crimson）來替代吧，兩種一樣好。」我聽聞非常吃驚，這真是大錯特錯！鎘紅色屬暖色系，而茜草深紅色則屬冷色系；鎘紅色為半透明顏料，而茜草深紅色則為透明顏料。此外，茜草深紅色染色力很強，一旦不小心畫錯，便永難修正了。

由此可知，顏色涉及的層面之廣，遠超過顏料管上的名稱所能表示，因此一定要學習分辨顏料的性質。顏料的透明度、飽和度、吸睛度、持久性都各不相同，也不是每種顏料畫錯後都可以修飾。最重要的是，不是每種顏料都能與其他顏色調合。

選擇純色

我們要的是具流動性且鮮豔的顏色，而且不會變得晦暗混濁。一般會認為維持色彩不混濁端賴於使用透明的顏料，但我的祕訣是使用純色顏料，也就是不含添加劑、最接近原始顏色的顏料。接下來兩頁的圖

解中，我將介紹個人認為能提供最佳混色可能的色盤選擇。

純色顏料色盤讓你更能掌握色彩的混合。這些亮眼的原色顏料可任你自如運用，混合出任何你能想得到的顏色，而使用事先調好顏色的市售顏料是做不到這點的，因此你會發現，用市售顏料似乎怎樣都調配不出夠鮮豔的色彩，現在就不必再面臨這種窘境了。

假如讀到這裡，鮮豔的純色仍無法引起你對純色顏料色盤的興趣，那麼我再告訴你另外一項好處：只要掌握混色的方法，你就再也不需要花大錢買一堆顏料了。由於純色顏料的混色彈性高，你都可以用純色顏料調配出世界各地獨有的光線與色彩。否則，你如何能描繪葡萄牙海灘的粉色夕陽景致，以及北歐海岸豐富多彩而晶瑩剔透的光影呢？

打破配色公式

請注意我的色盤一點都不複雜，這樣才能保持心思不過於紊亂，自由地創作。顏色只分成兩類：**基本顏色**以及偶爾使用的顏色，沒有三等角配色（triad）公式的限制，原因是三等角公式提供的色彩選擇是最少的，沒有發揮創意的空間。

幾年前我在課堂上教導三等角配色時，發現學生被這個概念困住，喪失了自己原本的想法與目標。舉例來說，假如想在畫中某個區域塗上明亮的藍色，但

選擇你的顏色

基本顏色（透明顏料）

此區塊是我主要使用的純色顏料，全部都是透明顏料，從交疊之處可看出它們混色後會變得非常美麗。只要有純色顏料，便不必再購買一堆不同顏色的顏料，因為所有顏色都能任你調配！

鉻黃色
aureolin
yellow

天然玫瑰茜紅
rose madder
genuine

鈷藍
cobalt blue

鉻綠
viridian

鎘黃
cadmium
yellow

鎘橙
cadmium
orange

鎘紅
cadmium
red

群青藍
French
ultramarine
blue

亮紅
light red

印度紅
Indian red

偶爾用到的顏料（半透明）

可用透明顏料搭配這些顏料來調出特定的顏色。請注意，別將這些顏料互相混合，否則會得到濃重而混濁的顏色，如圖中顏色交疊處所示。

完全不透明顏料

印度紅由於具有建築用漆的黏稠性而自成一格。我只有在混色時才會少量使用這個顏色。

明亮而染色力強的透明顏料

大量使用這些顏料可以產生層次豐富的暗色。稀釋後則可產生高明度的色彩，也可與上面基本透明顏料混合。

茜草深紅
alizarin
crimson

溫莎藍
winsor blue

溫莎綠
winsor green

生赭色
raw sienna

焦紅色
burnt sienna

再間色（又稱第三次色，tertiaries）

這些顏料可用可不用。儘管都是透明顏料，但不是純色顏料，而是用三原色調合而成的，因此無法與輕易其他顏料混合，最好單獨使用。

11

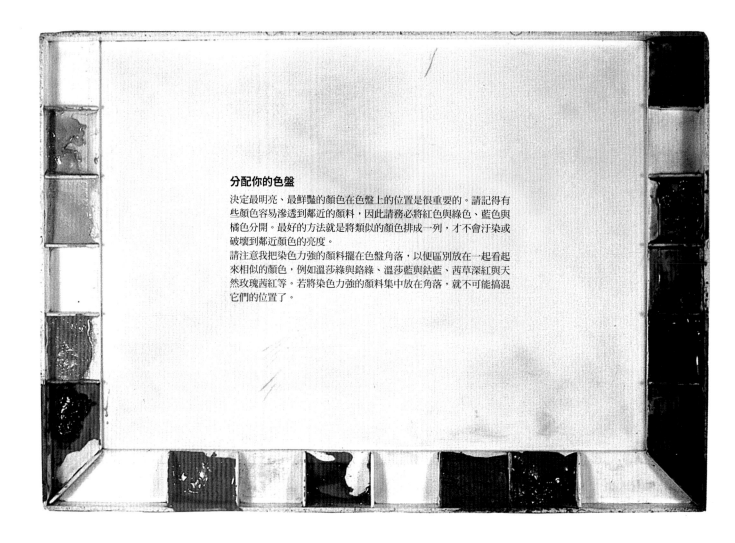

分配你的色盤

決定最明亮、最鮮豔的顏色在色盤上的位置是很重要的。請記得有些顏色容易滲透到鄰近的顏料，因此請務必將紅色與綠色、藍色與橘色分開。最好的方法就是將類似的顏色排成一列，才不會汙染或破壞到鄰近顏色的亮度。

請注意我把染色力強的顏料擺在色盤角落，以便區別放在一起看起來相似的顏色，例如溫莎綠與鉻綠、溫莎藍與鈷藍、茜草深紅與天然玫瑰茜紅等。若將染色力強的顏料集中放在角落，就不可能搞混它們的位置了。

為了遵守三等角色彩公式，於是你乖巧地把顏色替換成淡藍色。雖然三等角配色能確保色彩協調，但總是遵守規則能畫出最滿意的結果嗎？藝術就是由許多對比所組成：明與暗、大與小、暖色系與冷色系、陰與陽。陶醉在色彩協調的畫作中，是令人心情激動的視覺饗宴。

請再次看看我的純色顏料色盤。不要受配色規則所困擾，你可以立刻著手以「基本顏色」開始作畫，然後再進入暗色的運用。

透明還是不透明

當在探索顏料的特性時，你會發現為何有些顏色比其他顏色還更能達到你想要的效果。舉例來說，你可能對捕捉光線效果很感興趣，而水彩的特性就非常適用於表現光線。透明顏料可以完美表現出光線的效果，因為大量光線能穿透顏色接觸紙面，然後反射至眼睛，產生高亮度的視覺效果。此外，即使混色之後，水彩仍會是透明的，不會變得混濁。這也是為何我在「基本顏色」的區塊中都盡量使用透明顏料，特別是在作畫的初始階段。

若一開始就使用不透明顏料，將失去光線的效果。不透明顏料較為濃稠且厚重，會大量阻隔接觸紙面的光線，也因為如此，不透明顏料難以與其他不透明顏色調合，混色之後只會變得更加濃重！若將兩樣不透明顏料混合，只會調出混濁的顏色。如果混合三樣，只會得到死氣沉沉的顏色，如此便失去水彩的特色了。

既然不透明顏料壞處這麼多，你可能懷疑為何還會想將它們納入色盤中。我將不透明顏料列於「偶爾使用的顏色」區塊，只為了便於將它們與「基本顏色」作區隔。雖然不透明顏料多數時候不適用，但我發現有時為了混合出某種顏色，特別是綠色系的混色，它們仍是不可或缺的。但用不透明顏料混色時，我會盡量搭配透明顏料，避免得到太濃重的顏色，造成低明度的效果。不過偶爾我還是會只單獨使用不透明顏料。

染力強、去不掉的顏料

「染力強，去不掉」這個順口溜幫助學員們記得染色力強的透明顏料之特性，如茜草，深紅、溫莎藍

和溫莎綠等雖然都是透明顏料，但可頑強得很，一旦
蘸上就完全滲透到紙張纖維內了。而且它們染色力很
強，比其他顏料強了近一倍。

在調色時若想減低這些顏料的染色力，祕訣在於
先大量稀釋。我建議先從染色力較弱的顏料開始，然
後一次加進一點點染色力強的顏料，不要一次加太
多，這樣只會浪費掉一大堆顏料，因為染色力強的顏
料會主宰調色後的色調。但從另一方面來看，這樣的
顏料能調出絕佳的暗色，層次既豐富又帶有透明度。
此外，如果你需要特別亮眼的效果，染色力強的顏料
也會是最好的選擇！

追求吸睛度

就算是透明顏料，混色後也不見得會看起來明淨
或鮮豔，因此必須要先了解顏料的「個性」。第11頁
的「偶爾使用的顏色」類別中，有兩種再間色：生
赭色與硃紅色。兩者都是透明顏料，但只適合單獨
使用，因為再間色〔如暗土色系（umbers）與赭色系
（siennas）〕非純色，所以不宜混色。再間色是由三
種三原色混合而成，因此如果再混色，你混入的顏色
都會是再間色的補色，最後只會得到灰色。

此外，由於再間色不是純色，遠看便會喪失其色
彩力度。舉例來說，畫背光的帆船時，使用再間色可
使船帆相對暗淡，以便凸顯背後刺眼的陽光。你可能
會很驚訝再間色沒有純色亮眼，也就是說，站在約三
公尺以外的地方觀看兩種顏色，再間色會比純色還暗
淡。回到剛才畫帆船的例子，燦爛的陽光或畫中最吸
睛的部分，可以選擇天然玫瑰茜紅與鈷黃色兩個純色
來混合。這組混色和生赭色效果差不多，但從遠處看
更亮眼。

讓顏色更亮眼的祕訣在於使用純色。雖然這點很
重要，但光有透明顏料與乾淨的水是不夠的。若想調
出明亮鮮豔的水彩顏色，必須摸熟顏料的「個性」。
選擇純色調色盤只是個開始，想成功運用色彩，得先
學習色彩間的關係。

硃紅色

生赭色

天然玫瑰茜紅 + 鈷黃色

鈷黃色 + 天然玫瑰茜紅

再間色以外的色彩選擇

選用天然玫瑰茜紅與鈷黃色兩樣純色來混合可以得到亮眼的顏色，效
果近似生赭色和硃紅色。由於硃紅色和生赭色皆是由三原色混合而
成，因此顏色較暗淡，吸睛度低。不妨把書立起來，站到三公尺外觀
看比較這些例圖，便能看出色彩差異。

2. 老鼠灰力量

讓灰色變得亮麗

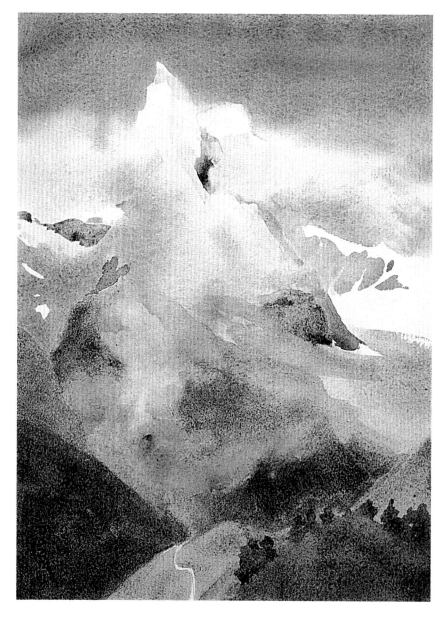

馬特洪峰濃霧
阿契斯 140 磅冷壓水彩紙，11" × 15"（27.9 × 38.1 公分）
請帶著想像力觀察你的繪畫主題。與其只用乏味的灰色描繪環繞山頭的薄霧，我施展了「老鼠灰力量」。畫中溫暖的灰霧被周圍紫灰色的薄霧襯托而成為焦點，而在山谷間的冷色調的藍灰霧則有輕柔飄送之感。

顏色就像珠寶，必須小心仔細地配置。配置到適當的背景可讓珠寶綻放光彩，並凸顯其質量。因此，你必須覺察背景的顏色是否達到該有的效果，像是維持柔和暗淡避免搶了「珠寶」的風頭。設定背景的色彩，你需要樸素的「老鼠灰」（mouse colors）顏色。

而什麼是「老鼠灰力量」呢？一名畫家曾來到我的工作坊，告訴我畫作失敗讓她挫折不已。她努力讓每個顏色看起來盡善盡美，因此所有顏色單獨使用都很完美，然而放在一起卻很不協調！當所有顏色都很搶眼，會導致觀眾目不暇給，並造成視覺混亂。為了襯托漂亮的顏色，她需要不漂亮的顏色，或是我稱為「老鼠灰」，也就是不亮眼的混色。老鼠灰就像是配角般，襯托著明星的光彩。

學習使用補色

為了幫助你調出更多種的老鼠灰顏色，你必須先了解何謂補色（complements），也就是能用來調出灰色的顏料。小學時我們都曾經學到，色輪（color wheel）上相隔180度的兩個顏色即是補色，如紫羅蘭色（violet）與黃色、橙色與藍色、綠色與紅色。但

如何記得補色

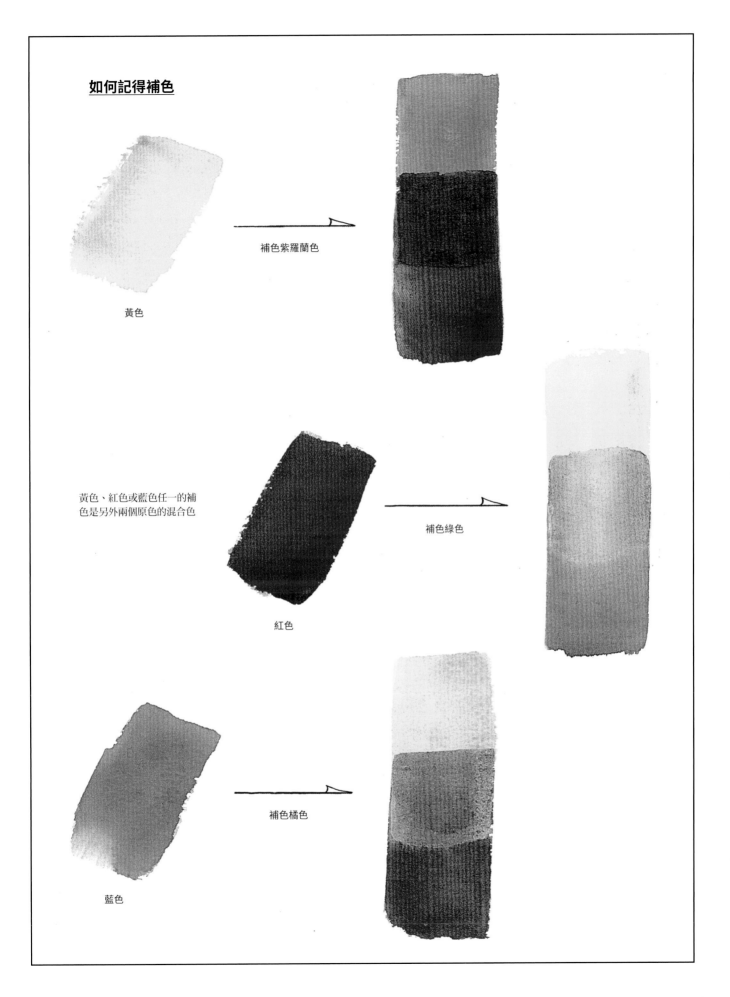

黃色

補色紫羅蘭色

黃色、紅色或藍色任一的補
色是另外兩個原色的混合色

紅色

補色綠色

藍色

補色橘色

**自己調配
「老鼠灰」顏色**
透過混合原色與補色，
你可以得到不同色調的
亮灰色

先把這些知識全忘了，因為有更容易的方式來記住補色。藍色的補色就是另外兩種原色的混合，也就是紅＋黃＝橘色。接下來想想看黃色的補色呢？就是用藍＋紅＝藍紫色。至於第三種原色：紅色，只要混合黃色與藍色，就可以得到它的補色：綠色。這樣看來，補色的原理是不是簡單多了呢？

現在來使用這些補色吧。只要混合原色與補色，兩者顏色會相互抵銷，簡單來說，就是變成灰色，了解這點之後，你也不需要再買灰色顏料了，因為你可以自己創造出獨特的灰色。以純色顏料混出的灰色明淨又不帶沉澱物，顏色也不會太重，而且你的灰色能有無限種色調，不再受限於市售的灰色顏料了。

口袋裡具備各種灰色色調列表是風景畫的基礎。祕訣在於不把灰色視為中性色，而是擁有不同的色調。「中性灰」指的是沒有冷暖色系之分、不帶有黃色、藍色或紅色調，完全正統的灰色。應該沒有人想要完美的中性灰吧，因為這種灰色的色調太過均衡，無法跟鄰近的顏色有色彩反應。因此你想要的會是冷灰、紅灰色，或是輕柔溫暖的灰色。努力捕捉那些微妙的色調變化吧！避免死氣沉沉的完美中性灰，別讓它剝奪了視覺上一大樂趣。

比較看看乏味的灰色與亮麗的灰色

想了解乏味灰與亮灰色之間的差別，首先調配出中性灰，使用等比例的鈷黃色、天然玫瑰茜紅還有鈷藍色來混色。要調配出完美的中性灰可要花費一番功夫才不會看起來太暖、太冷、太紅、太黃或太藍。在此你可運用先前學到的補色知識來調色。若你調出來

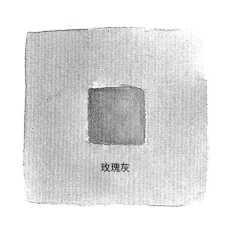

藍灰色 　　　　　紫灰色 　　　　　玫瑰灰

「珠寶」與布景
調配亮灰色的祕訣在於不相等的顏料比例。請站至遠處來觀察這些方塊，你會感覺到中間的小方塊彷彿與周圍共鳴。這就是「老鼠灰力量」！

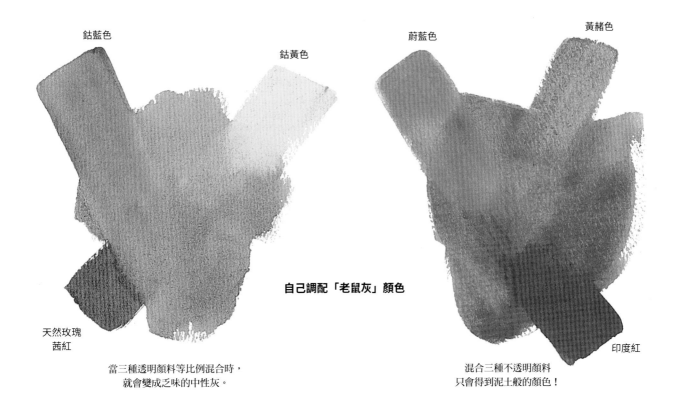

鈷藍色　　鈷黃色　　　　蔚藍色　　黃赭色

自己調配「老鼠灰」顏色

天然玫瑰
茜紅

印度紅

當三種透明顏料等比例混合時，
就會變成乏味的中性灰。

混合三種不透明顏料
只會得到泥土般的顏色！

的灰色太黃，多加些藍色跟紅色（補色紫羅蘭色），讓顏色更灰一點。若是太綠，只要再加上些紅色來抵銷綠色即可。同樣地，如果太偏橙色，則多加些藍色。

　　完成上個步驟後，我們現在開始調配各種色調的亮麗灰色。祕訣在於所有顏料比例一定要不同。請跟隨下方圖例進行練習，畫出六個不同色調的灰色方塊，但中間暫且留下一小方格空白，以下文字將具體說明步驟：

1. 首先加許多藍色到中性灰顏料中，調成冷色灰。用這個灰色畫一個方塊，中央部分記得留空。

2. 在剛剛的冷色灰中加一些天然玫瑰茜紅。而藍色主導的冷色灰一遇上天然玫瑰茜紅就會轉變成紫羅蘭灰。

3. 加入更多些天然玫瑰茜紅，讓灰色看起來更柔、更暖，然後畫個方塊。

4. 現在試著加入黃色，製造大地色調（棕褐色）的灰。

5. 加入更多黃色，讓灰色變得更暖。

6. 現在加入更多黃色以及藍色，得到冷調綠色灰。

　　結束這個練習之前，先暫停一下，你會注意到這裡所有灰色的色調都微妙地不同，沒有一個是正統的中性灰。只要在顏料比例上稍做變化，你就可以用三種純色顏料調配出無限種不同色調的老鼠灰。除此之外，再搭配調整水的比例，就可以增添更多變化，水量少可得到深灰色，多則淺灰。然而，若使用不透明顏料來調配灰色，尤其是混合三種不透明顏料的情況下，便無法得到同樣明亮、乾淨的灰色了。

　　現在我們要為方塊中央的空白部分填色了。這些

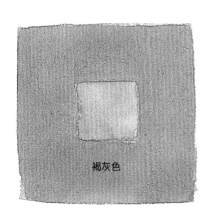

褐灰色

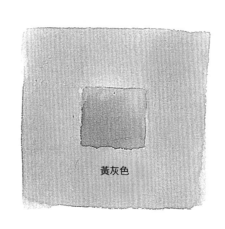

黃灰色

綠灰色

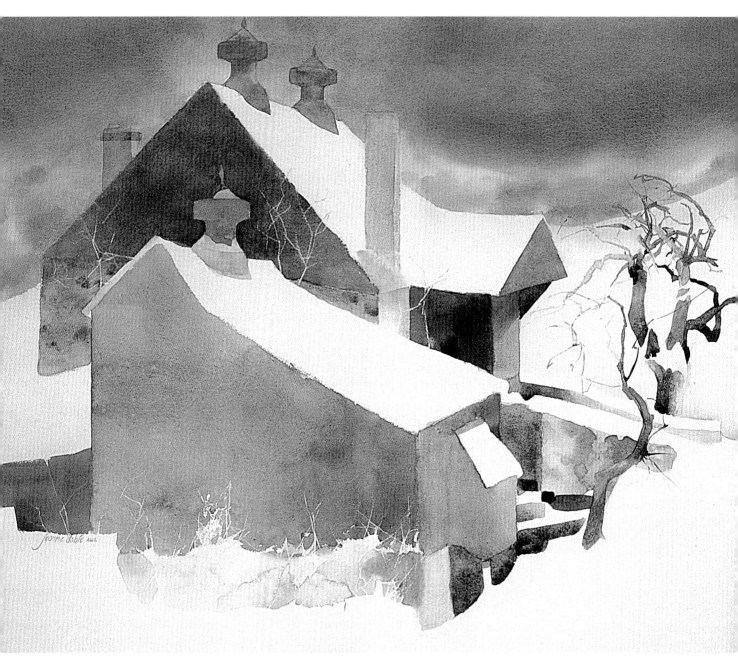

克里的穀倉 阿契斯 140 磅冷壓水彩紙，21"×27"（53.3×68.6公分）

灰色大方塊就像是布景，等著我們把「珠寶」擺設上去。而每個大方塊中的「珠寶」，即是每個灰色的主導色調的補色。從藍灰色方塊開始，藍色的補色是紅色加黃色，也就是橙色，所以你可以在中央畫上飽滿的橙橘色，觀察它與周圍的灰色相互輝映。而紫灰色方塊中央則放上閃耀的黃色；玫瑰灰的補色是冷色綠；溫暖的大地灰則搭配三原色之一的藍色。最後兩樣「珠寶」就靠你自己放上去了。一旦放上了正確的補色，中央的顏色可是會看起來閃閃發光的喔！

「老鼠灰力量」計畫

想知道老鼠灰力量能為你增加多少繪畫時能運用的色彩，現在我們要來做一個練習，使用下列種類的灰色來畫一幅水彩畫：

1. 以三樣透明顏料：鈷藍色、天然玫瑰茜紅、鈷黃色混合而成的灰色

2. 補色混合的灰色，如鉻綠和天然玫瑰茜紅、鈷藍色與鎘橙

3. 用水稀釋過的高明度淡灰色

4. 飽和濃重的灰色，極少水量，用於暗色調

從上方的圖例〈克里的穀倉〉中，你都可以找到這些灰色。請記得以灰色為主調的水彩畫能完美襯托畫中少數的強烈顏色。在收尾之前，不妨參考前一項練習，在畫中加入一些「珠寶」，讓這些色彩高歌合鳴！

稀釋過的灰色

天空（鈷藍色＋天然玫瑰茜紅＋鈷黃色）

屋頂通風口（鈷藍色＋天然玫瑰茜紅＋鈷黃色）

煙囪（鈷黃色＋天然玫瑰茜紅＋鈷藍色）

遠方的樹（鈷藍色＋印度紅＋鈷黃色）

三原色混合而成的灰色

穀倉後方（鈷藍色＋天然玫瑰茜紅＋鈷黃色）

穀倉前方（天然玫瑰茜紅＋鈷黃色＋鈷藍色）

前方穀倉的側面（鈷黃色＋天然玫瑰茜紅＋鈷藍色）

穀倉側棚（鈷藍色＋鈷黃色＋天然玫瑰茜紅）

補色混合而成的灰色

門上的屋簷（鉻綠＋天然玫瑰茜紅）

門上的陰影（鈷藍色＋天然玫瑰茜紅，並非選擇鎘黃）

旁邊的牆（鈷藍色＋鎘橙）

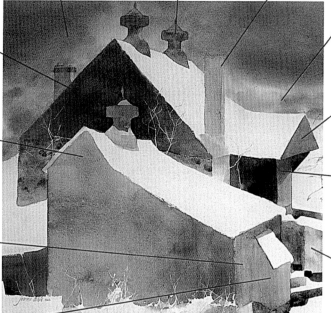

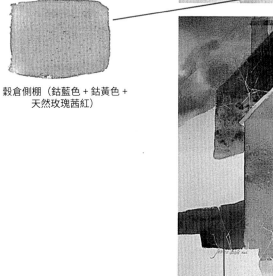

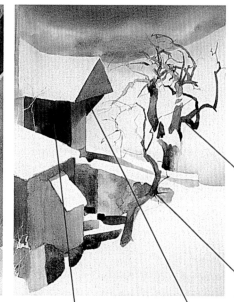

前景的樹，暖色系（茜草深紅＋溫莎綠）

前景的樹，冷色系（溫莎綠＋茜草深紅）

前方穀倉的陰影（鈷藍色＋印度紅＋鈷黃色）

後方穀倉，暗色（茜草深紅＋鈷藍色＋鉻綠）

屋簷支撐（鉻綠＋天然玫瑰茜紅）

飽和濃重的灰色

3.「高辛烷值」色彩

調出強烈的顏色

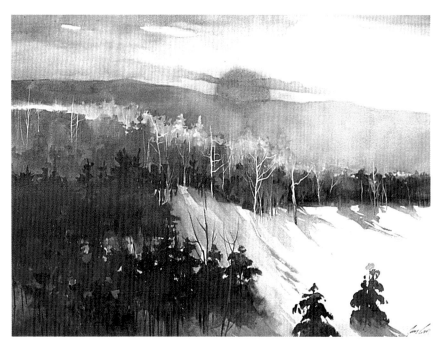

冬日暖陽
珍・卡爾森（AWS）
之作品與收藏
阿契斯 140 磅冷壓水
彩紙，21" × 29"
（53.3 × 73.7 公分）

安全的畫法無法帶來
刺激的效果。左邊這
幅畫作中的太陽色彩
鮮豔無比、甚至具有
流動感。若由你來
畫，你會將太陽的顏
色畫得更柔和嗎？或
是試著在其他地方也
畫上豔紅色來平衡太
陽的顏色？但這位畫
家以大片的暗色與白
色來平衡豔麗的顏
色，保持太陽顏色不
受其他顏色干擾。

你是否曾想捕捉春天百花爭奇鬥豔的畫面？通常你可能會興奮地在調色盤上擠上顏料、備好乾淨的水，然後用透明顏料作畫。然而，開始作畫時，你才失望地發現，無論怎麼努力都無法讓紙上的花朵的色彩綻放。你很想知道如何調出豔麗強烈的色彩。

我以「高辛烷值」來形容具有衝擊力的顏色。如同人們使用高辛烷值汽油以提高汽車效能一般，我們通常也會需要用到強烈的色彩。要得到高辛烷值色彩，重點在於正確選擇可以調出足夠鮮豔度色彩的純色顏料。

你可能以為任一種紅色和藍色都能混出明亮的紫羅蘭色，但絕非如此。某些藍色與紅色的組合會變成髒髒的紫色。要調出特別明亮的顏色，必須慎選原色顏料。不過沒有任何顏料是完美的原色，也就是既不偏冷也不偏暖色系。通常原色顏料不是偏冷色系，就是偏暖色系，調色盤上要備有每種原色的冷暖色系，才能有效調出想要的顏色。

要想知道顏料是屬暖色還是冷色，請參考下一頁的色環。紅色一般公認為是暖色系的顏色，但這並非絕對的，舉例來說，天然玫瑰茜紅與茜草深紅其實偏冷色，因為它們都含有藍色。另一方面，鎘紅色、亮紅色與印度紅則屬暖色系，因為偏黃色而非藍色。至於黃色系的部分，鈷黃色與含有紅色的鎘黃色相比，

稍偏冷色。而藍色系中的鈷藍色是最接近純色的藍，但稍偏冷色。溫莎藍是冷色藍，而法國群青色則是暖色藍，因為含有紅色。

使用原色顏料來達成「高辛烷值」強度

那麼要如何選擇正確的原色來混合鮮豔的顏色呢？讓我們先從紫羅蘭色調開始吧（參考22頁）。首先，選擇含有紅色的藍色顏料，如法國群青色。接著，選擇偏藍色系的紅色，如茜草深紅，由於兩種顏料中都含有一些彼此的顏色，因此能調出非常鮮豔、「高辛烷值」的紫羅蘭色。

但如果只是隨機選擇任一種紅色或藍色來調色，你就無法得到想要的結果。試試看混合都含有黃色的溫莎藍與鎘紅色，你會得到暗淡的灰紫色，為什麼會這樣呢？因為這兩種原色都含有黃色，而黃色是紫羅蘭色的補色，前一章節我們曾提到若原色與其補色混合，補色會減低原色的色彩亮度，導致混出來的顏色變得灰灰的。

現在來調調看明亮、開心的綠色吧。請選擇兩種不含紅色的原色顏料來混合，因為紅色是綠色的補色，所以最佳的選擇就是鈷黃色以及溫莎藍了。鈷黃色偏藍，而溫莎藍偏黃，混合後能得到亮眼的綠色。但如果你不小心選擇了鎘黃色（含有紅色）和法國群

認識暖色系與冷色系原色

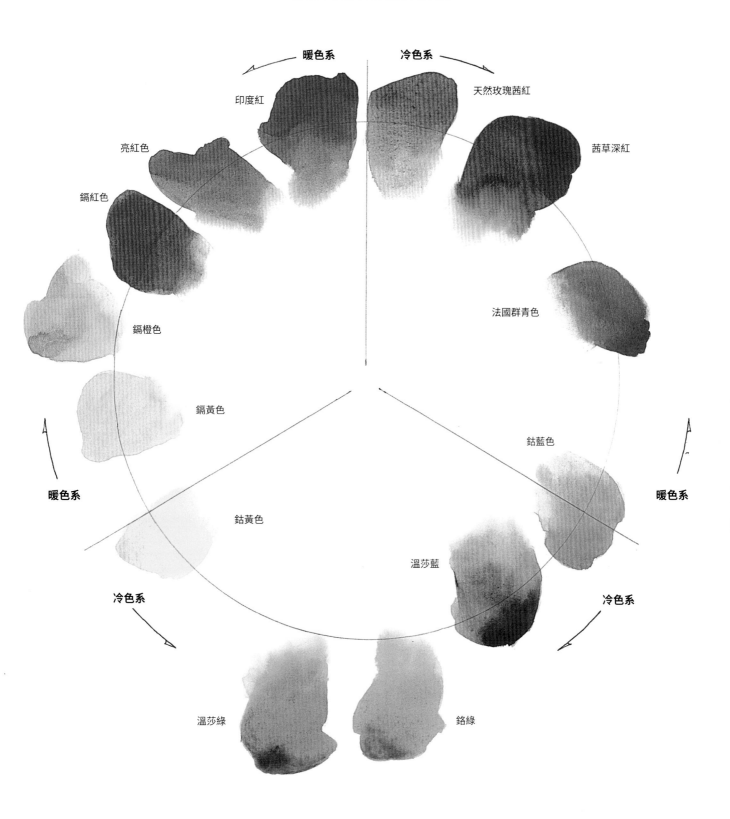

在混合「高辛烷值」顏色時，了解你的原色是否含有鄰近黃、紅、藍色原色成分很重要。

本頁的色輪清楚展示哪些顏色是暖色系或冷色系，根據它們在色輪上的位置，你可以看出含有鄰近顏色的程度多寡。舉例來說，印度紅、亮紅色、鎘紅色都屬暖色系，但請注意印度紅是三種顏色中最偏冷色的，因為它就位於暖色與冷色系分隔線旁邊。越偏向黃色的紅色系就含有越多黃色，因此鎘紅色是三種紅色中最偏暖色的。天然玫瑰茜紅雖然屬冷色系，但由於它位於分隔線旁，因此算略偏冷色。由於茜草深紅中含有更多藍色，因此位置更靠近藍色顏料。試著分析色輪上其他顏色，判斷每種顏色含有多少程度的其他原色。

青色（也含有紅色），混合出的綠色的力度便會降低。再重複一次，這是因為綠色的補色是紅色。

要調出淨亮的橙色很困難，因此我會在調色盤上擠上備用的鎘橙色。若想調出最溫暖的橙色，可以混合含有紅色的黃色（如鎘黃色）與含有黃色的紅色（如鎘紅色），但記得不要選擇含藍色的顏色。由於鎘黃色與鎘紅色都是半透明顏料，所以混合出來的橙色也不會是透明的。若想要透明的橙色，請使用鈷黃色以及天然玫瑰茜紅，就能得到明亮但又偏冷色的橙色，因為兩樣顏料中都含有藍色。但以上都只是我的建議，你可以自己選擇用色。不過，如果你想要活潑生動的色彩，請盡量避免冷色系的色彩組合，如茜草深紅與鈷黃色。

成功調色技巧

掌握調色知識並實際運用後，你就能捕捉到最亮麗奔放的色彩了。在此提供另一個能更加強顏色豔麗度的方法：增加顏料而減少水的比例，下筆時速度放緩，並且垂直握著筆桿作畫。剛開始下筆時，不要怕顏色太強烈，因為之後要柔和顏色容易，但要重振稀薄乏味的顏色絕非易事。因為當顏料一層一層覆蓋上去，色彩會越發暗淡厚重，而失去了原本的亮度。

一開始作畫就先用「高辛烷值」顏色的另一個原因是，如果先畫上最鮮豔活潑的顏色，你會下意識地聯想到接下來該使用的顏色。在葡萄牙時，我曾看到一位畫家在畫布上留空以便之後繪上鮮豔的紅玫瑰。他的水彩畫簡直完美無瑕，但最後當他添上豔紅欲滴的玫瑰時，結果卻令他失望極了，因為周圍的顏色與玫瑰不協調，使得他辛苦耕耘了一下午的繪畫效果功虧一簣。這故事旨在告訴我們：**不要畏懼！**一開始就儘管大膽將特別搶眼的顏色放上畫紙吧，然後再以此為藍圖逐步發展成一幅圖畫。

最後值得一提的是，調出這些鮮豔生動的顏色不但是一大喜悅，同時也令人沉醉其中。但一幅圖畫中若有太多鮮豔的色彩，反而凸顯不出想呈現的效果。請記得前面曾提過：老鼠灰顏色搭配「珠寶」顏色，如同以綠葉襯托紅花。

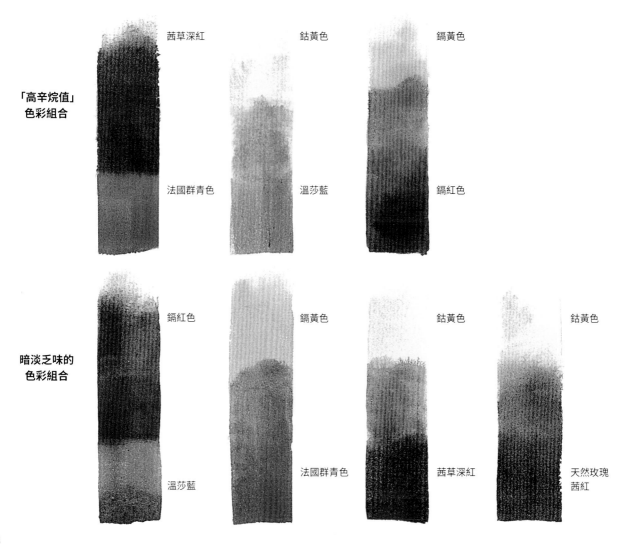

「高辛烷值」色彩組合

茜草深紅　鈷黃色　鎘黃色

法國群青色　溫莎藍　鎘紅色

暗淡乏味的色彩組合

鎘紅色　鎘黃色　鈷黃色　鈷黃色

溫莎藍　法國群青色　茜草深紅　天然玫瑰茜紅

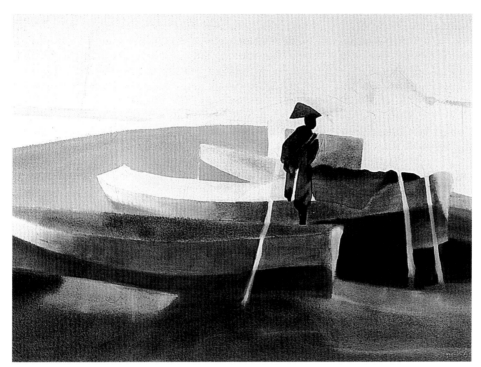

島嶼船（重畫前）

找一幅你用舊的調色概念畫出來的作品，然後以純色顏料調配前一頁下半部的「高辛烷值」色彩組合，再重畫一次，比較觀察前後差異。左邊是第一個版本的〈島嶼船〉，這幅畫已經是二十年前的作品，即使構圖良好，但混濁的顏色讓我很想丟棄這幅畫。請看以下這個版本，「高辛烷值」色彩讓一樣的畫看起來大不相同。

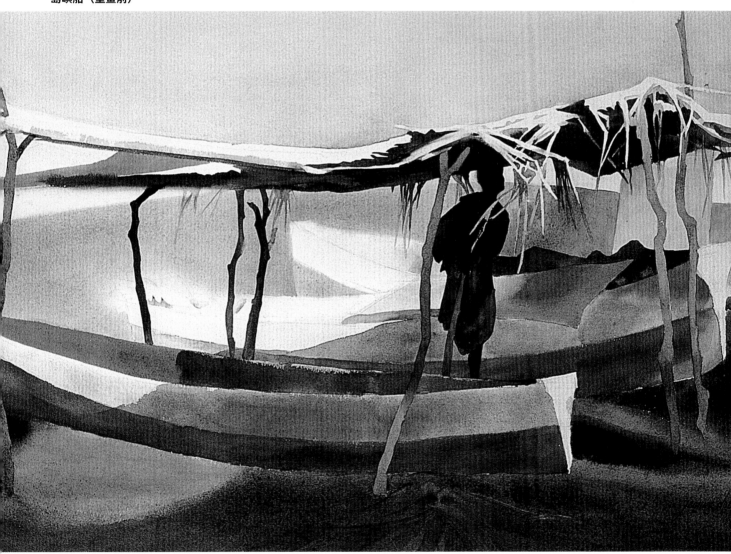

島嶼船（重畫後） 阿契斯（Arches）140 磅冷壓水彩紙，15"×21"（38.1 × 53.3 公分）

23

4. 綠色，綠色，然後更多綠色

面對綠色帶來的挑戰

峽灣與山

梅爾·費特洛夫之
作品與收藏
阿契斯 300 磅冷壓
水彩紙，11" × 15"
（27.9 × 38.1 公分）

要想發揮創意，就
必須擺脫舊有的思
考模式。綠色不只
柔和，還可以分成
很多種類，像是生
動活潑的綠色。在
左邊這幅畫中，畫
家將風景分成幾個
不同顏色帶狀區
塊。請注意這些顏
色的選擇豐富了綠
色的活力生動感。

綠色顏料可以很美麗、很自然，也可以很透明。然而，綠色卻是所有顏色當中最難調配的。你是否曾有把綠色調配得混濁又晦暗的經驗呢？或者因為使用太多顏料而變成太濃稠呢？又或者，即使你調配出了明亮的綠色，但用來畫風景畫時卻看起來一點也不自然？我認識一位畫家為了避免這個難題，便直接捨棄綠色不用了。

假如你也想遊走邊緣，以其他顏色來代替綠色，那麼你的作品可就錯失了獨特的色彩。在賓州我們有一句諺語道：「不入牛棚，焉得牛乳。」所以趕緊來學習如何克服綠色的難題吧！調出自然又美麗的綠色的祕訣在於顏料的選擇，以及調配顏色的順序。

現在先以調配出明亮、乾淨的綠色為首要目標。鉻綠是最純淨、透明的顏料，即使混色也不會讓顏料變得混濁。但鉻綠的好處可不只這些！如果你不小心畫錯，或是改變心意想重畫，所有的綠色顏料中，只有鉻綠能從畫紙上吸掉或去除。

然而，沒有一種顏料是無懈可擊的。鉻綠的缺點在於它是冷色的酸性綠，在自然景色中很罕見，因為自然的綠色主要偏暖色，通常會需要與黃色或紅色混色。不過，如果只是把任意綠、黃、紅色混合一起也不會達到理想的色彩效果。

為綠色注入活力

那麼最適合與綠色混色的顏料是什麼呢？首先是**鈷黃色**，因為這是最透明的黃色顏料。許多學生會選擇黃赭色，因為他們認為黃赭色屬自然色系或大地色系。儘管黃赭色確實看起來很像自然色系，但它是不透明顏料，混色後會減低顏料的透光度。所以用鈷黃色調配出的綠色會比黃赭色調配出的還更明亮。

到現在這個階段，調配顏色的順序與顏料比例就是重點了。為了抵銷鉻綠的冷色感，在繼續作畫之前，我會自動將筆刷蘸上鈷黃色來與鉻綠混色，這是為了盡可能保持色彩明亮。這組混色雖然透明、溫暖且明亮，但跟自然中的綠色相比，其實還是太亮了。

下一個階段是要稍微調整這組混色的色彩強度，讓其看起來更「自然」。加入一些紅色，但是真的只要**一點點**就好。再強調一次，顏料比例非常重要。如果你加入太多紅色，綠色會變灰，因為紅色是綠色的補色，所以要避免紅色與黃色顏料比例相當，否則效果會令人失望。請只加少許紅色即可！

現在試著加入不同種的紅色顏料，探索各種綠色混色的組合（參考第25頁）。請以剛剛調出明亮綠色的色彩組合為基礎，再加上一點天然玫瑰茜紅，如此就能簡單將這組混色變成更近似天然風景的綠色了。因為天然玫瑰茜紅也是透明顏料，綠色依然能保持透

綠色的饗宴

鈷黃色與鉻綠混出的綠色看起來偏銅色，加入紅色會變得更自然。

鉻綠 + 鈷黃色　　+ 天然玫瑰茜紅　　+ 亮紅色　　+ 鎘紅色　　+ 印度紅

若想調出層次更豐富的綠色，在溫莎綠與鈷黃色混出的綠色中加入紅色。

溫莎綠 + 鈷黃色　　+ 亮紅色　　+ 鎘紅色　　+ 印度紅　　+ 茜草深紅

極度透明的鉻綠色加上紅色。

鉻綠色　　+ 天然玫瑰茜紅　　+ 亮紅色　　+ 鎘紅色　　+ 印度紅

最後，在透明的溫莎綠中加入紅色，添加色彩層次，調配出最暗的綠色。

溫莎綠　　+ 亮紅色　　+ 鎘紅色　　+ 印度紅　　+ 茜草深紅

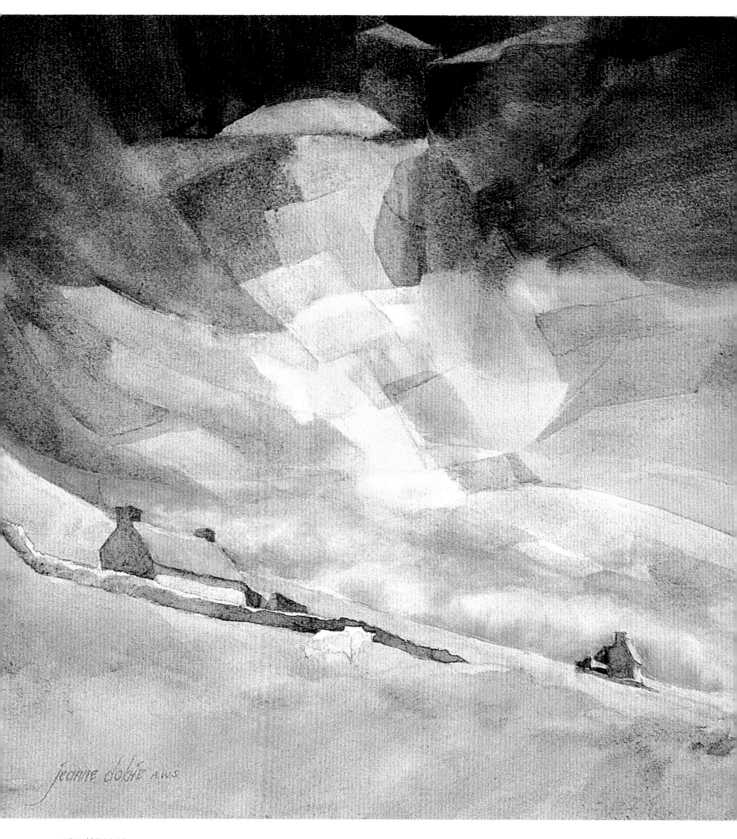

愛爾蘭拼布被
阿契斯140磅冷壓水彩紙，15" × 21" （38.1 × 53.3.公分）
這片田野的色彩並不純然是綠色，而是由許多不同顏色交織而成的。
每次看到有畫家因為調不出喜歡的綠色而逃避畫某些風景時，我總是感到難過。
別被綠色嚇壞了，勇敢使用純色顏料去探索美麗綠色的廣闊色域吧！

明，不會有變混濁的風險。

亮紅色是我最喜歡的顏料，因為它能讓綠色變得更豐富、更溫暖。光是用亮紅色，就能調出各式各樣的綠色，如：菠菜綠、橄欖綠、豐富的大地色系綠等。若想要更深的綠色，鎘紅色是很好的選擇；印度紅也可以調出更深的綠色，但會偏灰暗。茜草深紅屬冷色系，我通常會用來調冷暗色系的綠色。

如此可看出，重點不在於用了什麼顏色，而是如何使用顏色。以鮮豔的綠色為例，一律都是先混合鈷黃色與鉻綠色，然後再加一些紅來調合成更自然的綠色。

若想調出更豐富、更深色的綠，可以延續前面的色彩組合，但把鉻綠色換成溫莎綠，因為溫莎綠比鉻綠色更亮眼吸睛，同時又可以讓暗綠色帶有透明度。此外，溫莎綠的染色力強，不過通常畫家會在水彩畫完成後才加上暗色，所以該塗上暗色的區域都已經分配好了。

接著使用鈷黃色和溫莎綠來調配活潑的綠色吧。但這次不用天然玫瑰茜紅，而是改成其他紅色顏料來調合綠色，因為溫莎綠是非常飽和的顏色，而且又比其他顏料染色力更強，因此用較弱的天然玫瑰茜紅來中和是不智的選擇。使用亮紅色可調出明度較暗的綠色，再混入鎘紅色以及印度紅讓綠色變得更深更綠。若想要最深的綠色，可以再加上茜草深紅。我通常喜歡加上鈷黃色，雖然不會讓顏色加深多少，但會讓綠色的豐富度提升，不會看起來太死氣沉沉。由於鈷黃色為透明顏料也不是綠色的補色，所以不會讓綠色變得灰暗。

你可以自己再試著調出更多種類的綠色。若將上述的混色組合中去掉鈷黃色，調出來的綠色都會變得更偏冷色。你也可以加入少量的天然玫瑰茜紅來調合鉻綠色（但記得不要加入鈷黃色），或者你也可以使用亮紅色、鎘紅色或印度紅。如果你一開始用來混色的是溫莎綠，去掉鈷黃色後，會得到更加暗沉的深綠色。

有沒有注意到我們都沒有用超過三種顏色來調出綠色，千萬不要多加第四種顏色，因為會讓綠色的透明度降低，畫在白紙上看起來會髒髒的。

那藍色跟黃色呢？

比起一般使用黃色和藍色調出綠色的方法，發現原來有更好的方法很不可思議對吧？但暖色系與冷色系顏料的比例也是很關鍵的。一般使用藍色和黃色的調色法，是採用一半黃色（暖）一半藍色（冷）的比例。假如你選擇使用鉻綠色（原本鉻綠色的比例

愛爾蘭丘陵 阿契斯 140 磅冷壓水彩紙，14"×29"（35.6 × 73.7 公分）

即為半黃半藍），再加上與鉻綠色比例相當的黃色（暖），然後加入一點紅色（暖），藍色或是冷色的比例會大幅降低，調出來的綠色看起來既溫暖又活潑。了解這些關於調色的知識之後，以後調深綠色，也不怕變成沉悶又混濁的顏色。

個人化的綠色

發揮實驗精神調出各種不同的綠色，建立屬於自己的「綠色系清單」，然後選擇一處自然風景盡情揮灑你的綠色。上方是我的作品〈愛爾蘭丘陵〉。沒有任何地方比愛爾蘭的綠色草原更引人入勝！在此我刻意將石牆置於構圖的中央作為挑戰。請注意石牆如何

引導你的視線穿越柔軟的丘陵草原，也就是本幅畫的焦點。練習這樣的全景風景畫能讓你有機會觀察不同光線與空間下綠色的變化。但可別把天空給忘了。在〈愛爾蘭丘陵〉中我運用「老鼠灰力量」玩了個小把戲，那就是把天空著上看起來一點也不綠的灰綠色。

畫風景畫時，試著把最亮、最搶眼的綠色變成整幅畫的焦點，並讓草原顏色從遠處看時感覺稍微灰一點，或偏冷色一點。混合越多種綠色越好，可以運用在畫中其他部分。一幅畫的前景、中景與背景的綠色竟能如此千變萬化，對於觀眾來說是多大的視覺饗宴啊！

千變萬化的綠色

丘陵中央的強烈綠色

（溫莎綠）

（鈷黃色＋溫莎綠）

灰色調的深綠色天空

遠處的山丘
（鉻綠色＋印度紅）

遠方柔和的綠色
（鈷黃色＋天然玫瑰茜紅
＋鉻綠色）

飽滿的暖綠色
（鈷黃色＋天然玫瑰茜紅
＋溫莎綠）

（鈷黃色＋天然玫瑰茜紅
＋溫莎綠）

（鈷黃色＋鈷藍色＋
天然玫瑰茜紅）

亮麗的綠色
（鈷黃色＋溫莎綠，上方為鈷藍色）

中景的山丘
（鉻綠色＋亮紅色）

左邊後方山丘上的陰影
（溫莎綠＋鎘紅色）

前景左邊山丘上的亮面
（鉻綠色＋印度紅）

前景左邊山丘
（鈷黃色＋亮紅色＋鉻綠色）

中景山丘
（鈷黃色＋亮紅色＋
鉻綠色）

山丘上的陰影
（鈷黃色＋亮紅色＋
鉻綠色）

前景右邊山丘
（鈷黃色＋天然玫瑰茜紅
＋鉻綠色）

5. 暖色系與冷色系間的「推拉」關係

創造空間感與氣氛

十二月的薄暮

山度士 300 磅冷壓水彩紙，8*1/2" × 11"（21.6 × 27.9 公分）

雖然顏色並不總是符合我們的預期，但請大膽揮灑，描繪出一天當中某個時刻的景象，例如這幅圖中的粉紅雪景。假如雪的顏色變成冷藍色，想必看起來又是不一樣的氛圍了吧。

大師級畫家絕不會單純把顏色區分為紅、黃、藍色而已。相反地，他們會以「暖色」或「冷色」、「柔和」或「強烈」來區分顏色。他們不只會注意明暗對比，也會注意畫中顏色間的「推」與「拉」。若將某個顏色「推」入冷色系的陰影，鄰近的暖色系顏色就會被「拉」出來，相較之下變得更顯眼。即使兩個顏色並排，也感覺像是在不同平面上，如此就會產生立體空間感。

這樣顏色間的「推拉關係」可以有效應用於風景畫中。將背景景物「推」入冷色調，讓其消失於地平線，然後把前景「拉」入暖色調凸顯，就能創造出廣闊無邊的感覺。

在創造顏色間的「推拉」關係前，最大的難關就是破除哪些顏色屬冷色或暖色的迷思。例如，很多人通常認為黃色是暖色，而藍色是冷色，但其實也有黃色比其他顏色還偏冷色、藍色偏暖色的情況。所謂冷暖色是相對的，必須跟鄰近顏色比較後才能推斷。假設你將法國群青色與鎘紅色擺在一起，如第31頁所示，你可以輕易看出藍色是冷色，而紅色是冷色，但如果再放上冷色黃，那麼藍色相對之下反而偏暖色了。事實上，當這兩種顏色擺在一起，藍色看起來幾乎像是紫色。所以首先要學習的是，判斷兩鄰近顏色為暖色或冷色。

此外，我也要你質疑自己對固有色[1]的既定想法。我曾經真的看過一位學生比對樹幹的顏色，然後老老實實地畫出一樣的顏色。他們依舊困在固有色的思考模式中，太可惜了，應該要觀察光線與景色的氛圍如何影響物體的固有色。現在就是練習使用暖色與冷色系顏色來強調景色氛圍的好機會。舉例而言，在薄暮時分，一棵褐色的樹幹會轉變成粉紅色。請睜大你的雙眼好好觀察！不要讓固有色的概念給蒙蔽了雙眼。道路的顏色難道真的是又暗又灰嗎？在經歷一場暴風雨後，道路顏色可能會變成紫羅蘭色，而在其他情況下，道路顏色則可能變成又深又豐富的紫紅色。至於天空，真的永遠是藍色的嗎？仔細觀察看看，有沒有黃灰色、粉紅色或紫色的天空。而雪的陰影總是藍色的嗎？至少在賓州不是。在這裡下午四點時，因為陽光照射角度較低，雪的表面會呈現極度繽紛美麗的粉紅色。許多看過我的畫的人都說他們以前從未注意到雪會變成粉紅色，這顯示出許多人都受限於固有色的概念，也限制了盡情享受不同顏色的可能。

研究戶外的光線序列

了解自然中光線的序列後，才能避免武斷地使用

1 固有色指的是一般陽光下物體呈現出來的色彩效果總和，也就是在常態光源下物體呈現出來的色彩。

暖色系

冷色系

暖色系

冷色系

這是暖色還是冷色？

學會判斷彼此鄰近顏色屬冷色還是暖色。當你判斷左方例圖中的紅色和藍色時，你能毫無疑問地判斷何者為暖何者為冷。然而，比較黃色和藍色時，判斷上就稍微困難了。因為在此黃色似乎較為暗淡（冷），反而藍色還更突出（暖）。

實際練習顏色間的「推拉」關係

若只單純只是較明亮和較暗淡的顏色，無法形成色彩間的「推拉」關係。試著將同一種綠色分別調成較暖和較冷的顏色，就能製造「推拉」的效果，你可以試著用不同顏色，像紫羅蘭色或藍色，來重複練習。

探索各種不同顏色的冷暖色調

透過混合純色顏料，就算是同一種顏色，你也可以為之添上冷色、暖色或灰色調。

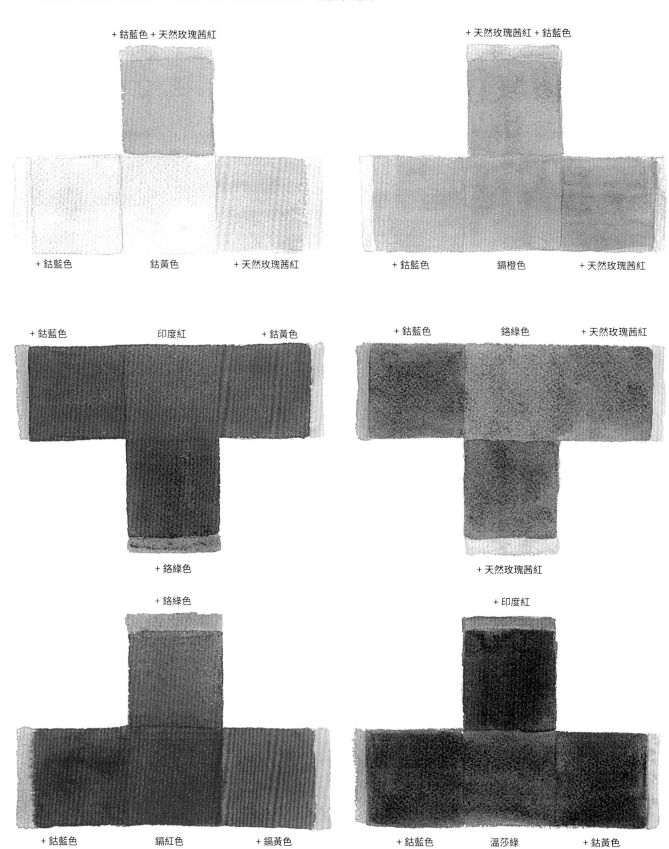

+ 鈷藍色 + 天然玫瑰茜紅

+ 天然玫瑰茜紅 + 鈷藍色

+ 鈷藍色　　　　鈷黃色　　　+ 天然玫瑰茜紅

+ 鈷藍色　　　　鎘橙色　　　+ 天然玫瑰茜紅

+ 鈷藍色　　　　印度紅　　　+ 鈷黃色

+ 鉻綠色

+ 鈷藍色　　　　鉻綠色　　　+ 天然玫瑰茜紅

+ 天然玫瑰茜紅

+ 鉻綠色

+ 鈷藍色　　　　鎘紅色　　　+ 鎘黃色

+ 印度紅

+ 鈷藍色　　　　溫莎綠　　　+ 鈷黃色

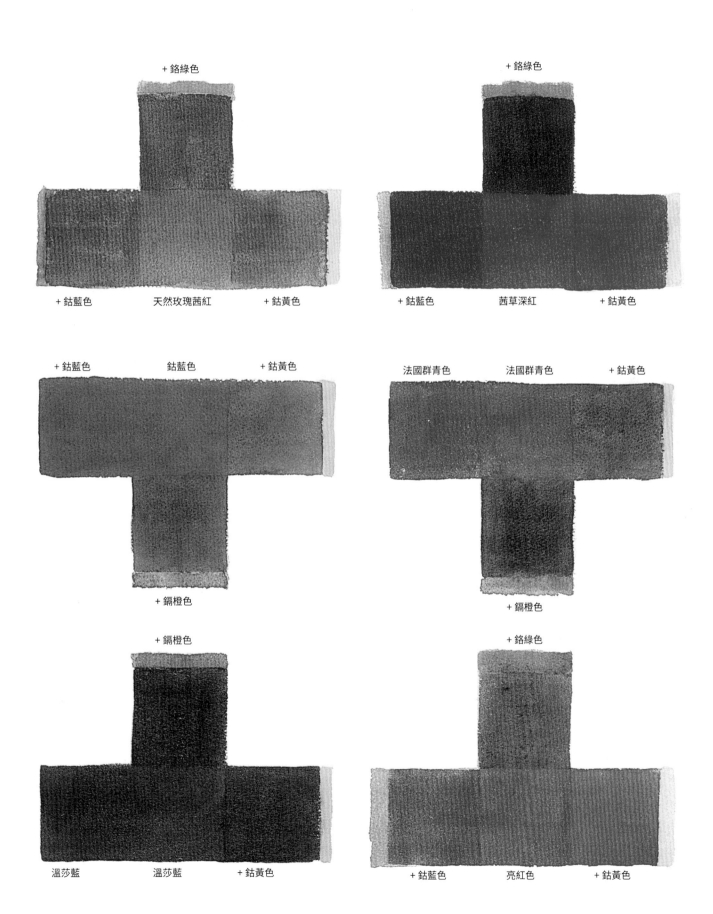

+ 鉻綠色

+ 鈷藍色　　　天然玫瑰茜紅　　+ 鈷黃色

+ 鉻綠色

+ 鈷藍色　　　茜草深紅　　+ 鈷黃色

+ 鈷藍色　　　鈷藍色　　+ 鈷黃色

+ 鎘橙色

法國群青色　　法國群青色　　+ 鈷黃色

+ 鎘橙色

+ 鎘橙色

溫莎藍　　　溫莎藍　　+ 鈷黃色

+ 鉻綠色

+ 鈷藍色　　　亮紅色　　+ 鈷黃色

緬因州的捕龍蝦籠
尼克森夫婦之收藏
阿契斯 140 磅冷壓水彩紙，
14*1/2” × 21” （36.8 ×
53.3 公分）
實際上這兩個籠子靠得很
近，但我利用冷暖色來產生
兩者間的距離感。前面的籠
子使用暖色，後面的使用冷
色，馬上就有了兩種色系之
間的「推拉」張力。

顏色。在戶外任何在高處的物體，都會暈染到天空的顏色。隨著山丘往後退至遠方，通常會在觀者與山丘之間加上更多天空的顏色（通常是藍色調），為整幅景色罩上了一層薄薄的光感，因而改變了後方山丘的顏色，變成較冷色的綠。遠方的山通常看起來是一片藍而非綠，因為與前景隔有更多氣層，導致顏色完全改變。

屋頂也會反映天空的顏色，接近天空的樹頂也是，所以只要在樹頂或屋頂上加一些冷色（或暖色，根據當時天空顏色情況而定），稍微修飾它們的固有色。

那麼天空呢？抬頭一看，頭頂上的天空顏色最強烈、明度也最深，但越接近地平線，天空顏色就越來越灰，因為氣層中含有灰塵粒子，形如隔幕，讓天空顏色轉暗淡。藉由添加天空顏色的補色，就可以捕捉到這樣的效果。

如同向後綿延不絕的山丘，在藍天之下，越接近海（地）平線，海洋會顯得更藍。原理是一樣的，因為越靠近海平線，海洋會接收到越多光線，也會被氣層阻隔，因此前景中的海洋相較之下，水深度較淺且水色偏綠，因為水下的沙子顏色反射而改變了水的顏色。

那麼白雲和其他自然中白色的物體同樣會變得更藍且更偏冷色系嗎？絕不會！這答案可能令人驚訝，但越接近地平線，白色其實會更偏暖色。聽起來好像很矛盾，但前面曾提到越接近地平線的天空，就被越多灰塵粒子所遮蓋，因此變得較灰暗。而當白色帶有一些藍色時，看起來最是純淨潔白，當其綿延至背景，同樣會被灰塵粒子遮蓋，導致顏色變成乳白色。觀察白色微妙的變化，並運用在你的畫中，讓某些白色暗淡，讓某些白色凸顯，如此就能增加立體的空間感。

尋求特殊的氛圍

在不同的光線條件下作畫，可以幫助你擺脫單調的上色方式。某次工作坊中，天空中雷雲密布，促使學員必須一邊盯著天空一邊作畫。在之後的畫作藝評中，大家都非常驚訝，因為他們的作品都具有非凡的意境。這是因為他們被迫集中注意力，高度意識到當下風景的氛圍意境。

特殊的光線效果可增強你想描繪的氛圍情境。請見下一頁的〈午夜陽光〉，此作品描繪了挪威的一個小漁村。若是以一般的日光來描繪，一定看起來一點也不稀奇，但若是在晚上十一點半的午夜陽光之下，那場景可就會展現無限魅力了。只要專注於暖色與冷色間的「推」與「拉」，我就能捕捉到那廣闊的空間感。

是什麼將一處景致或主題轉變成作畫的靈感呢？通常一天當中某個時刻、某個地方的特殊之處，在天時地利人和之下激發了畫家的靈感，讓他情不自禁提起畫筆開始作畫。掌握了暖色與冷色間的「推拉」知識，你就可以在紙上再現光線與景色之間所擦出的火花了。

午夜陽光
阿契斯 140 磅冷壓水彩紙，
19" × 29"（48.3 × 73.7 公分）

暖色將小村莊與水中倒影拉至前方，而後方的冷色則使高山看起來更遙遠，彷彿往後綿延無盡。為了加強整幅風景的寬闊感，我用暖色在遠方加上了一層山脈，但為了避免遠處山脈過於突出，我刻意使其顏色比前景中的倒影暗淡，且比冷色系的山脈明度還更低。

雲霧籠罩
阿契斯 140 磅冷壓水彩紙，
11*1/2" × 15*1/2"
（29.5 × 39.4 公分）

請記得白色不會向其他顏色一樣越往後方越偏冷色系。冷色雲朵被「拉」至前方，而暖色雲朵則往後被「推」至背景。

6.「推拉」效果與立體感

讓形體看起來更立體

馬可‧波羅旅行路線的一段風景

阿契斯 140 磅冷壓水彩紙，

11*1/2" × 15*1/2"

（29.2 × 39.4 公分）

擴增你的繪畫色彩應用選擇，並發掘顏色可以帶來的效果。這座阿拉伯式的城鎮閃閃發亮，其後方的藍綠色湖水透著溫暖的氛圍。為了在畫出形體的同時不喪失色彩的光輝，我運用了冷暖色之間的「推拉」。若用渲染或加上陰影，會讓物體顏色變得暗淡而混濁。

懂得「推拉」關係的知識之後，你可以單透過運用色彩來凸顯物體的分量與體積。若過於仰賴參考實物，可能會導致你過度渲染顏色，將顏色洗刷得過淡，或為了加深陰影，使顏色太重而變得混濁。為了避免這些情況，使用冷暖色間的「推拉」效果，便可達到與實景相同的效果，但同時保持顏色的鮮豔度。

你必須要先能辨別冷色與暖色的光線序列，才能有效運用「推拉」作畫技法。為了讓我的學生學會辨別，我發現一個好方法就是利用人體模特兒。早上時，我請她站在陽光滿照的自然光庭院裡，下午我再請她進入室內光照射的畫室。我刻意選擇戶外的環境來向學生展示冷色的光線序列效果，因為自然景色一般受到從天上反射下來的冷色光線影響。我通常偏好以室內人工照光來解釋暖色光線序列，因室內光跟戶外光相比較偏暖色。雖然溫暖的耀眼夕陽也是戶外光的一種，但畫室大型天窗照射下來的光仍主要偏冷色。進行作畫前，首先辨別你的光線來源，然後判斷是暖色還是冷色光線。

請見第38至39頁的例圖，接下來我們將解釋冷暖兩種光線序列會如何影響肌膚色調。我使用了簡單的光影模式來繪畫人物手臂，讓你可以很容易看出如何利用顏色與光線條件來創造分量感。我鼓勵你跟著書中的引導與解釋跟我一起練習。

比較冷色與暖色光線序列

讓我們從冷色光線序列開始講解吧。首先第一步是描繪出照射在模特兒身上的光線。辨別冷色光線序列最簡單的方式，就是記得冷色光線會形成冷色的強調色。相較之下，無論是在光照下或陰影中，模特兒肌膚顏色主要都是暖色。第38頁中第一幅例圖中的最亮部（編號1）表現照在肌膚表面的冷色自然光。至於固有色（編號2）則為暖色，因為光照的關係稍有變色，但主要限於光照的部分。在此有個小訣竅，請確保最亮部的顏色比固有色顏色更淺、更偏冷色，才能呈現光線效果。

下一步是加上陰影（編號3）。為避免手臂上出現兩、三種不合理的顏色，請不要用之前都沒用過的顏色來畫陰影。請先在整隻手臂的亮面和暗面塗上固有色，而在調陰影之前，切記這只是比固有色稍深的顏色，不是完全不同的顏色。由於肌膚顏色為暖色系，因此陰影基本上也要是暖色系的，才會看起來是手臂的陰影。一般常犯的錯誤就是認為陰影一定是冷色系的，但其實陰影色冷暖與否是根據固有色來決定的。請觀察第38頁中的固有色（編號2）和陰影色（編號3），兩者皆為暖色系，看起來非常和諧吧。

到了最後一道步驟，塗上冷色作為強調色。現在可以修飾一下陰影色了，陰影色的邊緣是冷色，因為

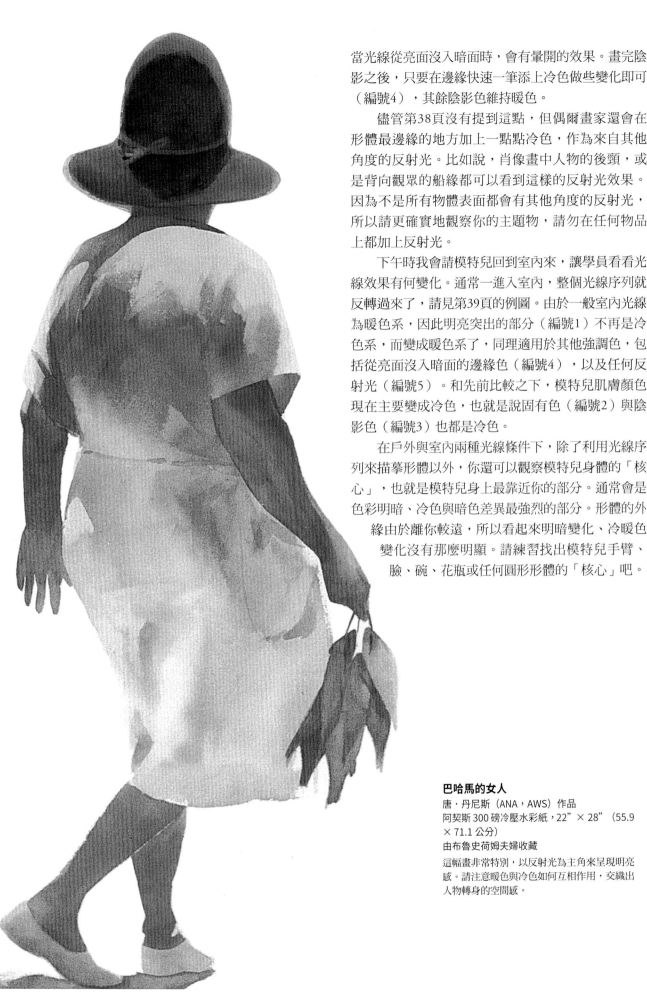

當光線從亮面沒入暗面時，會有暈開的效果。畫完陰影之後，只要在邊緣快速一筆添上冷色做些變化即可（編號4），其餘陰影色維持暖色。

儘管第38頁沒有提到這點，但偶爾畫家還會在形體最邊緣的地方加上一點點冷色，作為來自其他角度的反射光。比如說，肖像畫中人物的後頸，或是背向觀眾的船緣都可以看到這樣的反射光效果。因為不是所有物體表面都會有其他角度的反射光，所以請更確實地觀察你的主題物，請勿在任何物品上都加上反射光。

下午時我會請模特兒回到室內來，讓學員看看光線效果有何變化。通常一進入室內，整個光線序列就反轉過來了，請見第39頁的例圖。由於一般室內光線為暖色系，因此明亮突出的部分（編號1）不再是冷色系，而變成暖色系了，同理適用於其他強調色，包括從亮面沒入暗面的邊緣色（編號4），以及任何反射光（編號5）。和先前比較之下，模特兒肌膚顏色現在主要變成冷色，也就是說固有色（編號2）與陰影色（編號3）也都是冷色。

在戶外與室內兩種光線條件下，除了利用光線序列來描摹形體以外，你還可以觀察模特兒身體的「核心」，也就是模特兒身上最靠近你的部分。通常會是色彩明暗、冷色與暗色差異最強烈的部分。形體的外緣由於離你較遠，所以看起來明暗變化、冷暖色變化沒有那麼明顯。請練習找出模特兒手臂、臉、碗、花瓶或任何圓形形體的「核心」吧。

巴哈馬的女人
唐‧丹尼斯（ANA，AWS）作品
阿契斯300磅冷壓水彩紙，22”× 28”（55.9 × 71.1 公分）
由布魯史荷姆夫婦收藏
這幅畫非常特別，以反射光為主角來呈現明亮感。請注意暖色與冷色如何互相作用，交織出人物轉身的空間感。

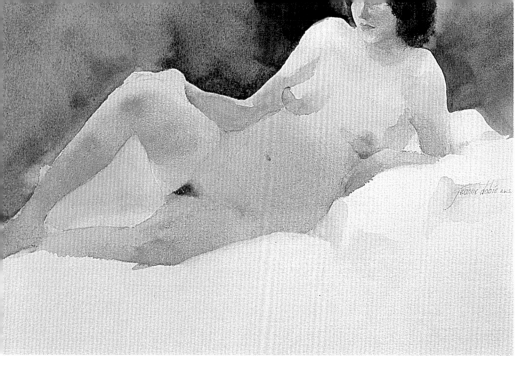

早晨裸女

阿契斯 140 磅冷壓水彩紙，
11*1/2" × 18" (29.2 × 45.7公分)

這張圖都是同一天完成的，模特兒為同一人，在不同光線條件下，模特兒身上的色調也有不同變化。〈早晨裸女〉中，暖色調的陰影色受到冷色光的影響；而在〈午後裸女〉中，在室內暖色的白熾燈照耀下，肌膚色調偏冷色。請仔細觀察，我是如何將顏色渲染開，從頭到腳畫出模特兒的身體，慢慢再加上其他光影變化。儘管這樣的畫法會漏掉許多細節，但會比先把各個部位畫好，再連結起來要更好、更自然。此外，請記得畫裸女時色彩應該保持清新，要看起來吹彈可破，而純色顏料的性質有助於讓肌膚看起來迷人性感。

找出冷色光序列

描繪人體上的光線

一開始試畫時，手臂不要畫得太複雜，並渲染畫出整個身體，細部等會再調整。先以最淺的顏色開始畫皮膚（編號2），接著在肩膀與手掌上加點冷色凸顯亮部（編號1）。

加上陰影

陰影保持暖色調（編號3）之外，也要跟身體固有色相近。

添上冷色強調色後完成

如果有觀察到反射光，可在陰影的邊緣加上一點冷色作為過渡色（編號4）。模特兒擺的這個姿勢沒有反射光，也為了方便說明，所以我沒有加上。

分辨暖色光序

畫出肌膚的亮色和亮部

日光燈的光線照射下，肌膚顏色（編號2）較偏冷色，但亮部則是暖色的。然而請記得，雖然這裡的肌膚色調不如〈早晨裸女〉般暖，但也不至於變成藍色。

加上陰影以及反射光

請注意肩膀上的陰影色調有多冷（編號3）。但不用太緊張，下一步會談到怎麼修飾。在這個階段，我想先加上反射光（編號5），好讓反射光可與肌膚顏色自然融合。

將陰影邊緣變成暖色

只要在肩膀上暖色陰影（編號4）的邊緣輕輕畫上幾筆，你就可以創造出「核心」，並且讓身體更有立體感。

午後裸女　阿契斯 140 磅冷壓水彩紙，11*1/2" × 15"（29.2 × 38.1 公分）

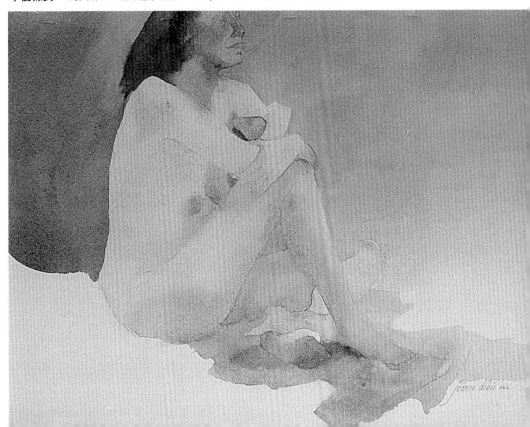

為風景畫賦予形體

暖色與冷色的「推拉」也能應用於風景畫中,為物體增添厚實立體感。若只是隨意在前景塗上顏色或畫上樹林並不會賦予其形體,充其量只是浮於表面的花稍裝飾。我發現將山丘、田野還有樹,想像成如西瓜或葡萄般的圓形物體很有幫助。如果你把樹林想成剪影,就會忽略了樹枝是分布在樹幹上各處的,有些伸向你,有些伸往相反的方向。描繪樹木或山丘時,以圓形水果的形象來思考能為景物增添厚實感。

試著想像風景畫中的光源照射於「橘子」上,然後依照那個畫面來描繪山丘。先畫上山丘的亮面,如同之前練習畫人物手臂一般,再加上山丘的固有色,然後逐漸改變或加深顏色的明度。只要將山丘想成圓形,就能自然而然畫出分量感(請參見第28頁的〈愛爾蘭丘陵〉)。

請記得在戶外光線下,陰影通常是暖色的,所以你可能有注意到樹下的影子比原本以為的還更偏暖色。在自然中鮮少會看到極冷調的藍色陰影。來自天空的冷色日光只會影響直射到的平面而已,陰影面通常是照不到光的。為了讓學生深刻了解這點,我有時會將一條深藍色的毛巾掛在樹枝上,讓他們比較毛巾的固有色跟陰影色。

一只小漁船

阿契斯 140 磅冷壓水彩紙,
4*1/2" × 10*1/2"(55.9 × 71.1公分)

由史考地・賀局收藏

畫外型稜角分明的物體時,陰影的邊緣就沒有過渡色的效果了(參考前頁例圖中的編號4)。右方草稿中的編號能幫助你了解光影效果的先後順序,若忘記了可翻回前頁重新閱讀上色的步驟講解。

描繪稜角分明的物體

　　不可能所有東西都是圓形的，所以你可能會很好奇要怎麼描繪稜角分明的物體。前一頁〈一只小漁船〉草圖中的光源為自然天光，加上船身平躺水面朝向天，因此天光直接照射整個船面，導致小船整體非常偏冷色系（編號1）。因此你可以看到，船的固有色（編號2）大幅受到冷色天光的影響（同理可見屋頂以及其他直面天空的平面）。還記得前面曾提過，當圓形物體在戶外光線照射下，陰影會呈暖色（編號3），請看小船投射於水面上的陰影，同樣也是暖色的。但小船不是圓形而是稜角分明的，因此陰影的邊緣並沒有冷色的過渡色（編號4）。由於物體表面不平滑，而是有明顯的角度，因此能俐落地分割亮面與暗面。但若仔細觀察，其實毗鄰亮面的陰影邊緣還是有一絲絲的過渡色。如果船體離觀眾最遠的那端有其他角度的反射光（編號5），會是非常細微的冷色光（如果是暖色光源的情況，冷暖色調會是相反的）。

　　如果光源不是從頭頂直射，那麼光影變化會稍有不同。這次我們用右方的房子為例來解釋。任何向光源傾斜的平面如屋頂，就會是冷色。然而，房子本身若兩邊明度一樣，就不會有空間感和立體感。儘管只有一些些冷暖色的變化，但已足以形成視覺深度，讓其中一面看起來被「拉」至前方而另一面被「推」向後方。現在請仔細觀察牆上的兩扇窗戶，偏暖色的那一側同樣受到讓牆面呈暖色的光線影響，而偏冷色的那一側，則反射出天空不同角度的顏色。請在窗戶與牆面應用「推拉」技法，讓房子看起來更立體。

補充小建議

　　目前我已經帶你看過冷色與暖色的光線序列，以及如何應用於繪製不同景物。畫全白的物體，像是雪（固有色為冷色）的時候，你會發現它仍會有冷色光序的變化。在冷色光照射下，亮面強調色、固有色與陰影皆為冷色。為了呈現光影變化並強調冷白的固有色，我有時會在冷色區域中加入暖色。至於受暖色光照射的話，直接使用純白色表現是可以的。

　　若你使用某些顏色只是因為自己喜歡或因為很迷人，未必能呈現你想要的效果。懂得冷暖色間的「推拉」效果，不只會讓顏色看起來更美，還能形成深度的空間感和增加物體立體感。

九月
阿契斯 140 磅冷壓水彩紙，21"×15"（53.3×38.1 公分）
由芭芭拉‧米倫收藏
窗戶玻璃能反射光源，因此能為你的畫增添一層意境。窗戶裡映射的紫羅蘭色暗示了灰濛濛的天空。

7. 層次豐富的暗色

讓暗色變得更有層次

屈伊伯龍碼頭
阿契斯 140 磅冷壓水彩紙，
12*1/2" × 21"
（31.7 × 53.3 公分）
暗色不一定就單調乏味。請將暗色視為能為畫作帶來生氣、讓亮色更明亮的要素。舉例來說，左方這幅畫中綠色的陰影與粉色的沙灘相互輝映，所有顏色看起來都帶著光彩。

能不能讓暗色同時層次豐富、明亮又效果強烈呢？答案是：可以！但前提是你得用純色顏料來調色，而非使用象牙黑、佩恩灰等市售顏料。暗色不只能用於表現較暗的明度，還能催化出光線的效果。暗色的功能是為了輔助亮面，使其更閃耀，也就是說，暗色除了和亮色形成對比之外，還能賦予亮面更活潑的生命力。

這樣的特質來自於補色的作用。還記得第二章談到「老鼠色力量」，將原色與補色以相當的比例調色的話，會變成濁濁的灰色。然而，如果不混色而只是把兩個顏色放在一起的話，兩者將相互輝映，為彼此增色。因此要讓亮色看起來更亮，就選擇亮色的補色作為暗色。使用一般黑色或是其他暗色顏料創造出來的明暗對比效果有限，但如果暗色是亮色的補色的話就不同了，原本的亮色將會更加閃耀。

曾有學生問我，為何我的調色盤上沒有任何褐色、黑色或紫色顏料，這是因為我偏好用純色顏料自行調出暗色，看起來會更有層次、有生命力而且效果更強烈。我的暗色都層次豐富，「富有色彩」。不妨參考第11頁左下角的透明顏料，可以幫助你調出效果強烈的暗色。還記得我說過染色力強的顏料色彩力度最強烈嗎？比其他顏料強了一倍，非常吸睛，即使站在十尺之外依然鮮明不已。更令人驚訝的是，這些顏色儘管有著高彩度，卻仍維持著透明性，所以很適合用來表現強烈的暗色。只要使用透明顏料調色，混合出來的顏色既不帶有沉澱物，又非常鮮豔。

色彩力度強烈的藍色與紫羅蘭色

要讓橙色調的亮色活起來，你需要深色藍，打開你的溫莎藍顏料吧！不過，溫莎藍本身的調性太強烈，需要加上其他顏色來調合。加上一些印度紅讓溫莎藍變得更適用於風景畫中，有時這甚至比單純的深藍色看起來更自然。

試著再加上一點鎘紅色調合，為溫莎藍添上一絲特殊的色調，接著再加上一點茜草深紅，就能將調出更加強烈的深藍色。背後的原理在於溫莎藍和茜草深紅皆為透明但染色力強的顏料，而印度紅與鎘紅色則為不透明顏料。若將茜草深紅的比例增加至與溫莎藍相當，你就能調出層次豐富的暗紫色。

現在我們換成使用稍偏不透明的紺青色（ultramarine blue）顏料，探索不同領域的深藍色。同樣也加入一些印度紅、鎘紅色或茜草深紅。鮮豔的茜草深紅再一次讓紺青色變成最亮麗的暗色。現在把茜草深紅比例提升到與紺青色相同，讓顏色轉變成層次豐富的暗紫色。用上述方法調出來的暗紫色，都是襯托亮色的最佳拍檔。

山坡上的農場
阿契斯 140 磅冷壓水彩紙，11"×15" （27.9 × 38.1 公分）
上方這幅作品看起來非常暗，但其實其中色彩紛雜。
畫水彩畫時，試著讓你的暗色變得更豐富、更有層次吧！

讓暗色為亮色帶來生氣

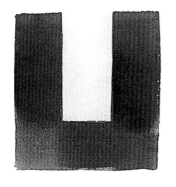

暗色要能催化亮色，使其顯得更閃閃發亮。再次強調，祕訣在於原色與補色間的互動。參考上方圖例，探索其他色彩組合的可能性。

絲絨般柔滑的黑色

混合茜草深紅和溫莎綠能調出比任何市售顏料還更烏黑、更柔滑的黑色。兩者皆為透明顏料且染色力很強，因此調出來的黑色特別閃耀。只要調整顏料比例，黑色就會有微妙的變化。若茜草深紅比例多些，會得到較暖色的黑；相反的，較多溫莎綠會讓黑色偏冷而且更深。

這樣微妙的色彩變化在描繪形體時很有幫助。第155頁我的作品〈布列塔尼三婦人〉中，我用大片的黑色描繪婦人的衣服，儘管第一眼會覺得只是一整片很普通、暗沉的黑色，但其實婦人的肩膀與弓起的背都是使用暖色黑，越往下半身，暖色黑逐漸轉變為冷色黑。這片黑色的變化非常隱微，觀眾花些時間觀察才會從一片黑色中看出婦人的軀體型態。

溫莎綠與茜草深紅調出的柔滑亮麗黑，能優雅襯托肌膚色調，淡粉紅或紅色調的肌膚可用冷色黑（溫莎綠比例較高）來凸顯；金色調的肌膚色可用暖色黑（茜草深紅比例較高）。想回顧如何用溫莎綠調出不同感覺的黑色，請複習第四章。

明淨的褐色

你相信前面用來調出迷人綠色的顏料，也可以調出褐色嗎？再次強調，重點不在於你用了什麼顏色，而是在於你怎麼用。

用純色顏料調出來的褐色不但透明、無沉澱物且絕對不會變混濁。祕訣在於備好基本的橙色混色組合：鈷黃色加天然玫瑰茜紅。完成這步驟後，小心地一點一點加入鉻綠色，直到顏色轉變為漂亮柔和的褐色，然後多加些水，讓顏色變成溫和的大地色系。

接下來要把明度調深了，我們把天然玫瑰茜紅改成亮紅色，與鈷黃色混合，調至滿意的狀態之後，開始慢慢加入鉻綠色，繼續混合直到轉變成銅褐色。然後再大量加入這幾種顏色，調成層次更豐富的深褐色，不用擔心顏色會變得混濁，因為鈷黃色跟鉻綠色都是透明顏料，而不透明的亮紅色只有一點點。完成之後，你可以以將亮紅色替換成鎘紅色試著調出不同感覺的褐色。

若想要更偏冷調的深褐色，試試印度紅與鈷黃色的組合。印度紅是非常不透明的顏料，具有漆料的特性，所以混色時請不要加太多，免得印度紅效果壓過鈷黃色。先從調出橙色開始，接著加入鉻綠色，就會得到偏冷的褐色。上述任何混色組合中，只要增加鈷黃色的比例就會調出金褐色，增加紅色比例就會得到偏紅的暖褐色。

| 溫莎藍 + 茜草深紅 | 顏料比例反轉 | 法國群青 + 茜草深紅 | 顏料比例反轉 |

藍色與茜草深紅相混，可得到帶有亮度的暗色。接著反轉兩種顏料的比例再調色。

| 法國群青 + 紺青色 + 鎘紅色 | 法國群青 + 印度紅 | 溫莎藍 + 鎘紅色 | 溫莎藍 + 印度紅 |

加上一些「偶爾使用區」的不透明顏料，如鎘紅色或印度紅，來修飾溫莎藍或法國群青。但這裡我們不反轉顏料的比例，因為不透明顏料效力太強勁，會主導混色的結果，變得混濁又暗沉。

| 茜草深紅 + 溫莎綠 | 顏料比例反轉 | 溫莎綠 + 鎘紅色 | 溫莎綠 + 印度紅 |

自己動手調出來的黑色比起任何市售黑色顏料都來得更層次豐富。第一組我先使用同屬透明顏料的溫莎綠與茜草深紅，試驗不同比例調出來的冷暖效果。

第二組我想調出比較自然的暗綠色，所以在溫莎綠加上一些「偶爾使用區」的紅色。再次強調，這裡也不用反轉顏料比例，因為不透明色效力過強，會讓顏色變混濁。

調出明亮且層次豐富的褐色

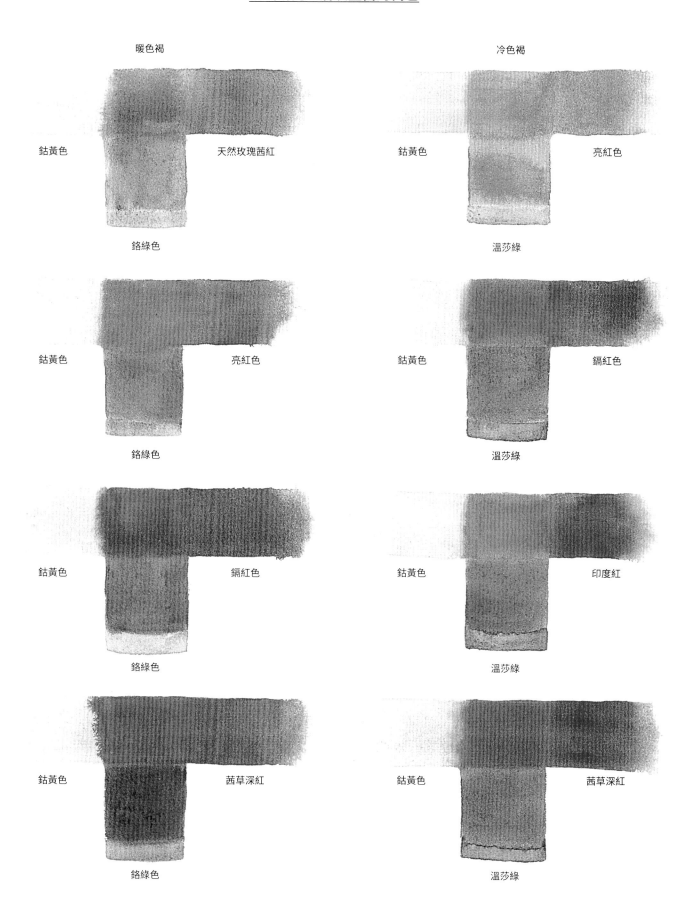

暖色褐

鈷黃色　　　　　　　　　天然玫瑰茜紅

鉻綠色

冷色褐

鈷黃色　　　　　　　　　亮紅色

溫莎綠

鈷黃色　　　　　　　　　亮紅色

鉻綠色

鈷黃色　　　　　　　　　鎘紅色

溫莎綠

鈷黃色　　　　　　　　　鎘紅色

鉻綠色

鈷黃色　　　　　　　　　印度紅

溫莎綠

鈷黃色　　　　　　　　　茜草深紅

鉻綠色

鈷黃色　　　　　　　　　茜草深紅

溫莎綠

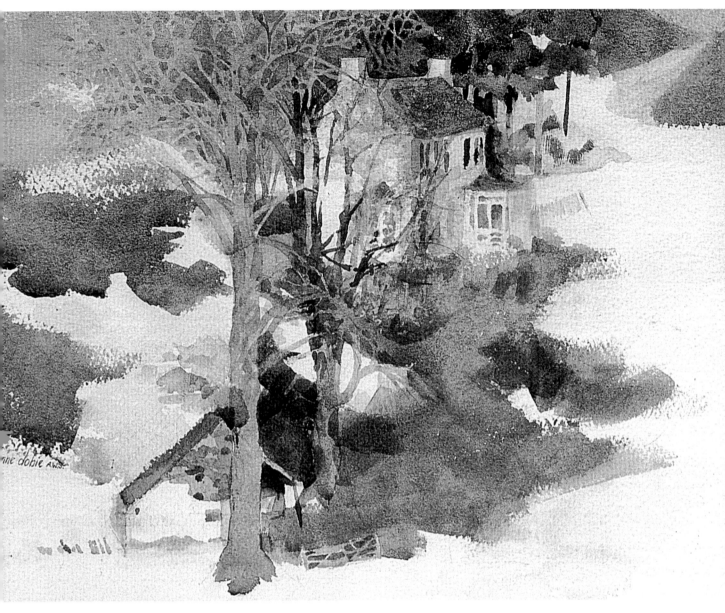

布蘭迪谷 阿契斯 140 磅冷壓水彩紙，11"×15"（27.9×38.1 公分）
擺脫對褐色的恐懼，用你調出來的各種褐色畫一幅以褐色為主的畫作。

　　混合茜草深紅（染色力強）與鈷黃色，能得到層次豐富的褐色，以此為基礎調出的褐色不僅很暖色，也很討喜。繼續加上鉻綠色，讓筆刷吸飽顏料，不帶有太多水分，畫出來的褐色將飽滿而亮麗。

　　除非你把紅色換成色彩力度較弱的天然玫瑰茜紅，否則前述的紅黃調色組合，加上溫莎綠會得到比較冷色的褐色。簡單來說，就是先調出橙色，然後再加上溫莎綠。混色時，一定先從鈷黃色開始，因為其色彩效果最弱，然後加上紅色，接著才混入綠色。由於溫莎綠效果很強，通常比鉻綠色還更能滲透紅色與黃色顏料，造成褐色看起來偏冷。如果混色變得有點綠，加更多紅色與黃色就能修正了，或是乾脆重頭來

過。無論如何，絕對不要再加其他顏料進去。任何混色組合只要超過四色，就會破壞色彩的明亮度。色彩組合限縮於兩色至三色即可，只要三色，便足以調出無限種色彩。

　　即使是冷色褐基本上也算暖色，所以搭配冷光是最適合的。低調的褐色如同老鼠灰一樣是風景畫中不可或缺的顏色，參考上方的畫作〈布蘭迪谷〉便涵蓋了非常多樣的褐色。

　　永遠別低估暗色在畫中扮演的角色。如果畫中有一大塊暗色，而且形狀有趣或是位於顯眼的位置，其代表的含意可絕不止於「我是單調骯髒的暗色」而已。只要使用純色與補色，就能讓亮色與暗色互相輝映。

47

8. 讓色彩高聲歡唱

讓色彩綻放活力光彩

也許你曾聽過這個說法：「色彩斑斕卻黯然失色。」聽起來很弔詭，但這代表一幅畫中可能顏色百百種，卻一點也不和諧，只是尷尬地排排站。光使用亮色完全不足以讓色彩發光發熱，你需要安排色彩間的互動。

但可別把「色彩強度」與「讓色彩歌唱」兩個概念搞混了。一個顏色可以同時明亮強烈，卻又不透明且暗沉。尤其是黃色很容易誤導水彩畫家，許多人會大量使用黃色來增強明亮度，但使用越多顏料不代表就會看起來越亮，因為顏料太厚會阻擋光線穿透顏料接觸紙面，使得顏色亮不起來。此外，使用太多黃色顏料，明度反而會變低。試著將你的畫作拍成黑白照片來看看，或許會發現我所言不虛。你需要努力的方向不是增加色彩強度，而是增加色彩亮度。

創造和諧高歌的色彩

再說一次，要讓顏色能歌唱，你需要創造顏色間的互動。來試試看各種不同的色彩，看看哪種組合效果最好。請參考第49頁上的例圖。

1. 首先從使用透明的純色明亮顏料開始：

選擇暖色與冷色的黃色各一、暖色淺粉以及冷色淺

致力於增加色彩亮度
儘管色彩強度很高，但右方的黃色卻不比左方明亮。想讓顏色盡情高歌，請使用看起來像在發光的色彩。

比較色彩的作用與反應

這裡的黑色方塊僅能創造顏色對比	補色混成的暗色能使黃色更明亮動人	再提高明亮感，使用偏暖或偏冷的暗色補色形成對比。	讓暗明度的補色變更灰，以凸顯中央黃色。

鎘黃色

市售黑色顏料　　　茜草深紅 + 法國群青（比例相當）　　　法國群青（比例較多）+ 茜草深紅　　　法國群青 + 茜草深紅 + 鈷黃色

鈷黃色

市售黑色顏料　　　茜草深紅 + 法國群青（比例相當）　　　茜草深紅（比例較多）+ 法國群青　　　茜草深紅 + 法國群青 + 鈷黃色

天然玫瑰茜紅 + 一些鈷黃色

市售黑色顏料　　　溫莎綠 + 印度紅　　　溫莎綠 + 溫莎藍　　　溫莎綠 + 溫莎藍 + 天然玫瑰茜紅

鉻綠色

市售黑色顏料　　　茜草深紅 + 溫莎藍　　　印度紅 + 鈷黃色 + 鉻綠色　　　亮紅色 + 鈷黃色 + 鉻綠色（比例較多）

達爾馬提亞的縫紉女工

阿契斯 140 磅冷壓水彩紙，23" × 28"（58.4 × 71.1公分）

達爾馬提亞海岸是世上少數還存有手工製蕾絲的工藝之地。在這座中古世紀風情的小鎮中，縫紉女工會在戶外工作，才能有足夠的光照。我喜歡在畫中捕捉閃耀的反射光線，所以先用特定的顏色打初稿，當暗色部分變得更豐富時，卻會壓過其他色調的美感（請見右邊的初稿）。沒錯，我正是在創造亮與暗的對比，但整張圖卻變得太暗淡，於是我用海綿蘸水快速移除掉一些暗色顏料，再重畫一次。這次我選用柔和、偏灰，帶有斑駁感的陽光作為背景，襯托膚色並呈現蕾絲的細節，成功讓色彩高聲歡唱。

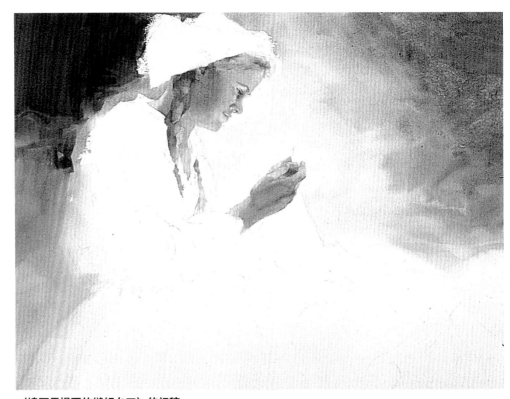

〈達爾馬提亞的縫紉女工〉的初稿

綠。在紙上用每個顏色各畫一條線，但不要蘸太多顏料，保持顏色明亮。

2. 在每條顏色線上用市售黑色顏料畫方塊：

從左邊開頭，用市售黑色顏料在每條線上畫一個方塊。市售的黑色顏料與每個顏色都形成強烈對比，但你要的不只是對比而已，目標是帶出顏色的明亮度。

3. 使用補色調出來的深色：

把市售黑色替換成補色調出來的深色，可以看到色彩之間產生共鳴。調出深紫色，在黃色線上畫一個方塊，但中間留空，以凸顯黃色。接著來到粉色線上，用深綠色在上面畫一個方塊，淺綠色線則用深紅色或紫紅色來襯托。現在色彩之間的效應已經開始發酵！

4. 將補色暗色重新混色，改成冷色或暖色調：

讓我們再進一步建立冷暖色間的關係。這次除了調出暗色的補色以外，再從暗色中帶出冷色或暖色調。還記得我們第五章講到「冷暖色的推拉效果」嗎？如果你的黃色為暖色，最適合的補色就是冷紫色。同樣地，冷色黃配上暖紫紅調的暗色最好看不過了。淺粉色與冷深綠能和諧高歌，而暖紅褐色則能強烈凸顯冷色淺綠。現在回頭去看看，第一個黑色方塊和各顏色之間單調的明暗對比，與其他暗色的補色所激盪出的效果相比，可遜色多了！

5. 探索較低明度製造出來的色彩效果：

準備好要進入下一步驟了嗎？有時候你的主題物與暗色不協調，但仍想讓顏色綻放出光彩，就得避免鄰近主題色的其他顏色太過搶眼、強烈。我們同樣取亮色的補色作為暗色，但需偏冷或暖，才能跟亮色形成「推拉」效果。注意這次要的是明度較低的暗色，而非深沉的暗色。以冷暗紫色為例，我們可以加上補色亮暖黃色來降低其彩度。藉由降低暗色彩度，黃色對比起暗紫色看起來更明豔了。而暖紫紅色也可以加上亮黃色來降低彩度。接著來到粉色線，我們加上紅色把冷綠色變灰，最後則用灰暖褐色來凸顯冷色綠。

一切盡在你怎麼做

有時候因為主題色的關係，你無法在周圍直接使用補色，但仍有變通方法。例如你的主題色是黃色，搭配褐色大地或藍色海洋，此時想要凸顯黃色，可以在褐色或藍色中帶入一點紫色調（即黃色的補色）。你甚至可以更進一步把補色變得更偏冷或偏暖，或者降低彩度，讓主題色更突出。

即使補色不鄰近亮色，還是具有影響力。我的學生曾經隨興畫了一幅草原上的金色野花，但因為黃色不亮眼而感到失望。由於畫紙右下角還是空白的，於是我建議她在那裡畫上一株彩度較低的冷色調薰衣草，這讓上方的金黃色花朵瞬間活了起來。

最後一個小建議，要保持圖畫色彩鮮亮，請先從亮色畫起，再到暗色，如此才能讓亮色與其他顏色協調，並加強效果。假如你先從暗色開始，最後可能只會得到對比強烈的色彩，但彼此之間缺少共鳴。

哪裡出了差錯？

調亮色時很常會出差錯，請善用下方的檢驗清單來看看自己有沒有哪一步驟做錯了。

如果顏色變混濁，你很可能是：

1.用了兩種不透明顏料。

2.用了三種不透明顏料（更糟）。

3.混色時使用了再間色。

4.混色時用了三種以上的顏料。

如果顏色太中性規矩，你很可能是：

1.以同比例的三原色來調色，調出呆板的中性色。

2.直接使用市售灰色、暗褐色或黑色顏料，而非自行調色。

3.將顏色與其補色混合。

如果顏色失去了明亮度，你很可能是：

1.在上面塗了過多黃色顏料（就算是透明顏料也一樣）。

2.在上面塗了不透明顏料。

3.筆刷蘸太多顏料，水的比例卻過少。

4.顏料中帶有沉澱物。

9. 明亮的白色

讓白色更好看

悠閒小島
阿契斯 140 磅冷壓水彩紙，12" × 16"（30.5 × 40.6 公分）

畫紙上的白色該視為由多種色彩組成，而非只是單純的空白。找一個適合的構圖後（像左邊這幅畫便是以白色為主），試著運用偏暖和偏冷的色彩變化，以及色彩間的互動，來凸顯白色。

隨著畫家累積越多繪畫經驗，越致力於讓作品更臻完善，像是在畫中添加一些優雅且隱微的變化，正是這些細微的修潤讓一幅畫與眾不同。某位東方的繪畫大師在勾勒弧線時，會刻意改變自己拿筆的方向，如此微小的細節恐怕很難被發現，卻是作品臻於完美的關鍵要素。調配白色也屬這類微小的潤色之一，儘管細微難辨，卻也是大幅提升畫作品質的要素。請記得，你的白色應如珍珠一般，內含眾多美麗的色彩，卻依然給人白色的感覺。

調製白色的挑戰在於讓白色維持美麗、不混濁且散發光芒。雖然只要將畫紙部分留白，在旁邊加上深色就能形成對比，但不能保證能有閃耀的效果。因此，請將白色設想成暖色、冷色、柔和色或強烈的顏色。

白色可以有無限種微妙的變化，參考第53頁或許能激發你的調色靈感。讓這些「有顏色的白」維持與純白同樣的明亮與潔淨感非常重要，不可讓人覺得只是普通的中間色。為了讓這些白色帶有發光感，我以大量水稀釋透明顏料。將白色想像成薄薄一層「腮紅」，只需用輕柔的一筆，就能帶出白色純淨的閃耀。

讓光芒乍現

在水彩畫的領域中，白色通常被當成自然光，因此首先要了解，我們是如何認知「光」的？當陽光照射到海洋時，會形成強烈反射光，你需要瞇著眼才能看清海面層層疊疊的倒影，因為倒影被強烈的陽光給吞噬了。想研究光線打在物體表面，並如何延伸滲透至鄰近區域，這便是一個很好的例子。

捕捉光線的流動感時，請避免讓白色部分看起來太過稜角分明或太生硬，看起來像剪貼上去的，無法與背景融合。在白色旁邊加上些許中間色即可避免這種情況發生。請切記在實際狀況中，強光照射下的物體邊緣會被吞噬，而且光線會刺眼到讓你根本無法清楚看到物體邊緣。參見第54頁的〈達爾馬提亞的縫紉女工〉畫稿細節，女工的帽子就有類似的強光效果。

專注在中間色上

在這次的練習中，請用有混色的白色輕輕地在紙面畫出形狀，像是花朵之類的（可參考54頁）。我們需要的顏色包含：黃色調、藍色調、冷暖粉色調（分別以天然玫瑰茜紅與鎘紅色調成）的白色。只要在紙面輕輕淡淡刷上顏料即可，雖然現在一點都不明顯，但等會我們加上暗色之後，這些白色就會顯現了。

接著要帶出白色的明亮感，得運用中間色的效果。這裡中間色指的是第二淺的明度，可以用來描繪白色的形體或是製造明暗過渡的效果，讓白色能跟周圍區域融合。所以這裡我們要的中間色是補色調出來的灰白色。

擴增你的白色清單

鈷黃色＋鉻綠色	鈷藍色	鎘黃色	天然玫瑰茜紅＋鈷藍色	鉻綠色＋鎘黃色
法國群青色	鈷黃色	法國群青＋茜草深紅	鎘橙色	鉻綠色
天然玫瑰茜紅	鉻綠色＋鈷藍色	鎘紅色	溫莎藍＋鈷黃色	茜草深紅
鎘橙色＋鈷藍色	亮紅色	鉻綠色＋天然玫瑰茜紅	印度紅	天然玫瑰茜紅＋鈷黃色＋鈷藍色
鈷黃色＋鎘紅色＋鉻綠色	鈷黃色＋鉻綠色＋印度紅	鈷黃色＋天然玫瑰茜紅	鎘紅色＋鎘橙色	鈷黃色＋天然玫瑰茜紅＋鉻綠色
鎘紅色＋鉻綠色	鈷黃色＋亮紅色＋鉻綠色	茜草深紅＋溫莎藍	鎘橙色＋鉻綠色	茜草深紅＋鈷藍色＋鎘橙色

這張圖表列出一些不同色調的白色作為參考。你可以練習創造一張自己的白色圖表，記得要使用透明顏料來稀釋。

用補色來調中間色

先調出四種不同色調的白色：黃色、藍色、冷粉色、暖粉色。然後找出每個色調對應的補色來調中間色，襯托出白色的亮麗。

黃色調白色（鈷黃色）

藍色調白色（鈷藍色）

等到白色部分乾了以後，再加上以補色調出的中間色。例如：黃色調白色的中間色就是紫灰色，加上去之後，白色是不是鮮明多了呢？試著再加上幾層紫灰色的陰影來描繪物體形狀。接下來在冷藍白旁加上暖色灰，而冷粉白色則搭配暖灰綠。但因為冷與暖粉色調白色分別來自兩種不同的紅色，所以請別用同一種顏色來當中間色，冷綠色（內含冷色紅）可不會因為加上黃色就變成明淨的暖色。想複習如何選擇正確的紅色顏料來調出想要的冷暖色，請回到第四章。不要因為犯錯就感到挫折，若調來的顏色你不喜歡，直接擦掉重來就行了。

如何在紙上留白處應用「鎖匙效應」？

當你已經掌握畫出明亮白色的技巧後，再繼續進一步自我挑戰吧。這次直接在紙上留白作為亮色，你可能會問，什麼顏色可以當白畫紙的中間色呢？事實上，不管任何顏色的中間色，都能創造出細緻微妙的視覺效果，因為此時中間色反而會讓留白處的顏色看起來像是補色。也就是說，如果你用藍灰色當中間

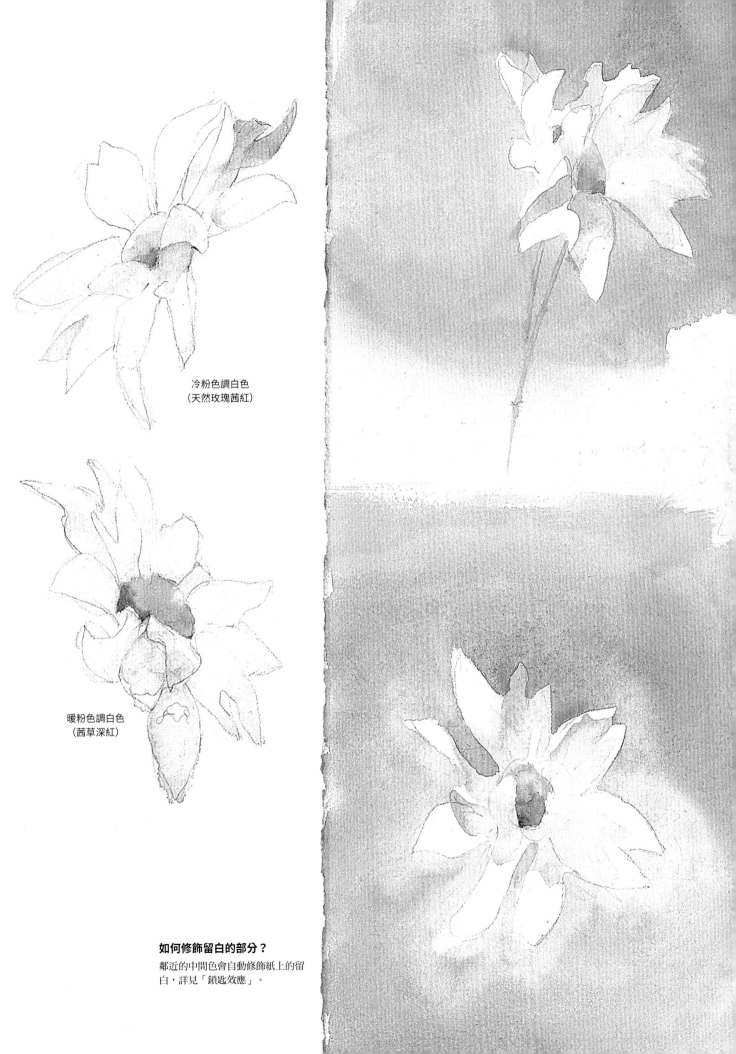

冷粉色調白色
（天然玫瑰茜紅）

暖粉色調白色
（茜草深紅）

如何修飾留白的部分？

鄰近的中間色會自動修飾紙上的留白，詳見「鎖匙效應」。

維多利亞式房屋
阿契斯 140 磅冷壓水彩紙，
14”×19”（35.6 × 48.3
公分）
席爾多夫婦收藏
這幅畫的原景並不起眼，但
我的目的在於捕捉一瞬即逝
的晨光。請觀察為了讓留白
處呈現暖色感，我是在哪裡
留白的。房屋冷藍色的陰影
特別能讓畫緣的留白處帶有
柔和的橙色感。

色，留白處會帶著有些微暖橙色感。這樣的視覺效果就稱為「鎖匙效應」，讓留白處不會看起來太冷或太生硬，省去修飾留白處的功夫，因為白紙的顏色會隨著中間色變化，彷彿鑰匙與鎖的關係。所以想讓白色看起來更淨亮，只要改變中間色即可。

將白紙當作一種顏色能幫助你「鎖」好接下來的其他顏色，讓你對用色更有概念。在開始畫〈維多利亞式房屋〉之前，我先將整張白紙想成一種顏色，即使有留白的部分，我仍會小心留意空白處與其他顏色的和諧度，讓整張畫帶有溫暖的感覺，不會看起來冷冰冰的。請注意冷色的陰影賦予牆壁（即留白處）溫暖的色感。除此之外，雖然不顯眼，但是靠近欄杆的藤椅上的紫色陰影讓周圍留白處散發些許黃光感。

「鎖匙效應」能為你的畫作增添更多變化，除了明暗對比以外，還多了彼此輝映的光彩。

白色船隻之二
約翰・麥斯威爾（NA，AWS，DF）作品
壓克力水彩，22” × 30”（55.9 × 76.2 公分）
感謝賓州的紐恩桑德斯美術館（Newman and Saunders Galleries）贊助提供
畫家想強調的部分是「船隻彼此沉靜地停靠一起，船身上閃爍著潔白光芒」。請仔細觀察畫家如何描繪不同色調的白色。

10. 不混色的藝術

層層罩染

森林中的蘭花
那丁·佩瑞的作品與收藏
阿契斯 140 磅冷壓水彩紙，12"×16"（30.5 × 40.6 公分）

你是否已經習慣使用固定的顏料或用色方式了呢？當你越開展思維、擁抱可能性，就越有創意！利用罩染法（而不是一般的調色法），可以為水彩畫帶來更特殊的光感。這幅畫充滿活力的光線感，但居然是這位厲害的畫家第一次實驗罩染法呢！

到目前為止的章節都在示範怎麼混色，但接下來我們要進入「視覺混色」的部分。透明顏料彼此層疊能產生絕美無比的效果，這就是不混色的藝術，或可稱之為「罩染法」（glazing）。

「罩染法」就是將薄薄的顏料一層一層堆疊上去，創造出美麗的色彩效果。這跟一般水彩薄塗（wash）不同的是，在**不混合顏料**的情況下，每次只上一種顏色，等完全乾了之後才上下一個顏色。使用罩染法時，顏色必須薄透到像玻璃一樣，觀眾好似可透過好幾層玻璃看到底下的畫紙，進而以雙眼自動「混色」。

各種程度的畫家都能受益於這項技法，而且罩染法讓初學者更能掌握薄塗技巧。舉例來說，假如你在運用「濕中濕」（wet-in-wet）水彩技法[2]時，不小心畫滿整張紙不留空白，你會很感謝有罩染法這樣的技巧可以彌補。或者假如你對著空白的畫紙，不知如何開始，可先從罩染上一層顏料作為開頭。此外對初學者而言，使用罩染法能降低水彩畫的困難度，因為可以專注於表現不同的明度。

但罩染法有時候對進階的畫家也會構成挑戰。資深畫家往往將罩染法視為激發創意的工具，因為將顏色分開再組合的過程可以激發出對色彩不同的看法。

罩染法能賦予水彩畫其他任何技法都無法呈現出的明亮感，因此很適合用來捕捉隱微的光線變化，如陰天或色調偏暗的場景。罩染法創造出的半透明灰能為原本枯燥乏味的畫重新賦予生命力。

請翻到第61頁參考我的作品〈沿著俄亥俄河〉，晨間霧氣籠罩著河水，微微幾絲陽光勉強穿透。以濕中濕技法或薄塗一層灰色，都無法捕捉到濃霧後方不尋常的暖光，罩染法卻能做到！我先想好希望混出什麼樣的結果，再將所需的顏色一個一個分次層疊於紙面，就能成功捕捉到濃霧中絲絲的陽光。請接著往下讀，我會詳細講解每個步驟。

雖然罩染法看似很簡單，許多畫家第一次嘗試時還是會遇到困難。所以上課時，我會帶著學生詳細走過每個步驟，確保沒有任何問題。因為我沒辦法親自在旁陪著你，所以接下來的講解中我會提供許多指引，協助你預防錯誤。強烈建議你不要跳過任何步驟，請一步一步跟著做。

2 濕中濕是高難度的水彩技法，必須先把紙張打濕再開始作畫，使顏料自然地暈染、混合，產生朦朧感。

執行罩染法之前的準備

1.準備一張裱好的乾水彩畫紙
由於罩染幾乎會覆蓋到整張紙，紙面越平整越好。如果是沒有裱過的紙張，蘸濕後會擴張並產生皺褶，顏料會流到皺褶處，導致罩染變得不均勻。

2.傾斜你的畫紙
將畫紙傾斜約15度角，會更容易掌控。現在顏料只會往下流。

3.選擇刷毛豐厚的平頭筆刷
刷毛越厚，越能蘸飽足夠的水與顏料來進行罩染。

4.混合罩染用的顏料
用透明純色顏料調製出帶有明亮感的色彩。先使用顏料再加水（順序不可相反），便能不費吹灰之力地畫出美麗的罩染。用筆刷蘸飽大量的純色顏料，放在紙杯中再加上水。如果你感覺顏色太淡，多加點顏料即可。請記得調出來的罩染顏料量要比你認為需要的再多一倍。當水彩畫以罩染法為主調時，畫到一半顏料用光了可是莫大的災難，一定要準備好充足的顏料量。

5.規劃畫紙上哪些地方留白
留白處就能與周圍的罩染顏料和諧高歌。

第一層罩染

現在你已經準備好開始作畫了。請記得，我們不再像之前混合多種顏色，而是每次一種顏色分層上色，最後的視覺結果會很像你想要的色彩效果。請見第61頁〈沿著俄亥俄河〉的完作，我先從黃色開始罩染，捕捉陽光穿透濃霧的暖光效果。由於黃色最為明亮和細緻，如果放在上層，恐無法蓋過其他顏色，反而會變得不透明且失去原本的明亮度。請一開始就使用黃色才能留住其明亮度。

鉆黃色不只透明，又能無懈可擊地表現光線效果，我非常喜歡。此外，鉆黃色染色力不強，即使畫錯，事後還能去除或修飾。所以請盡可能避免使用染色力強的顏料，因為它們會汙染其他層的顏料，導致全體失去原本的半透明感。如果非用不可，請務必大量稀釋後再使用。

那麼我們就從黃色開始吧。將筆刷蘸滿黃色罩染顏料，從畫紙頂端開始左右塗畫。一隻好的薄塗筆刷從一端畫至另一端都能保持顏料量充足，但如果選了刷毛較薄的筆刷，就得不斷重蘸顏料，導致罩染變得不均勻。

請注意，因為多餘的顏料會向下流，所以第一條

松恩峽灣
海倫‧施內貝爾格的作品與收藏／阿契斯 140 磅冷壓水彩紙，10"×17"（25.4 × 43.2 公分）
罩染法可將平凡無奇的主題提升至帶有個人獨特視角的佳作。舉例來說，這位畫家利用罩染法為天空創造了一種獨特的氛圍。試著變化不同的罩染層，為水彩畫增添特殊的氛圍吧。

罩染法分解步驟

接下來的示範圖解步驟取材自某次工作坊的作品,我的目的在於捕捉陽光穿透濃霧時的流動性。請一個一個步驟往下讀,你會發現這三層罩染能恣意變幻,呈現出任何想要的氛圍效果。

1.每一層罩染的厚薄程度不同。第一層薄圖為鈷黃色,為了要表現陽光,這層塗得特別厚。請注意我在中央刻意留白,等會繼續罩染過程才不會被擾亂。

2.第二層罩染為稀釋過的天然玫瑰茜紅,用來表現陽光穿透晨霧的感覺。

3.第三層的鈷藍色塗得非常稀薄,幾乎難以辨認,但形成一種陽光掩於霧後的視覺效果。

4.這裡我在下方河流處又加上一層藍色罩染。我未等這層罩染乾，就在河面上加了倒影，以及兩條橙色的反射光。

5.即使顏色堆疊，各個層次的罩染效力依然可見，所以比起濕中濕或薄塗一層灰色，以罩染法作畫更能展現明亮感。此外，多層次的罩染恰能顯得濃霧瀰漫，呈現我想要的效果。

沿著俄亥俄河
阿契斯 140 磅冷壓水彩紙，14*1/2" × 21"　（36.8 × 53.3 公分）
派特・剌斯克收藏

避開潛在的問題

填補沒吸飽顏料的畫紙表面空隙，改變拿筆刷的角度，使其垂直紙面，讓顏料流入空隙。

請記得用乾筆刷擦掉留白處上方殘留的水珠。

每次往下罩染，請務必接住上方滴下的水珠，但請勿畫在水珠上，否則會使罩染不均勻。

請勿回去修改先前的罩染，因為多餘的水分會造成難看的水漬、水痕。

罩染下方會「積水」。下一筆請從第一條罩染的邊緣處開始，目的在於「接住」流下來的水，小心不要塗抹在流下來的水上，否則會形成兩層罩染。按照這個方法繼續往下畫，從左至右（如果你是左撇子，從右至左），小心翼翼地接住「積水」。想像自己是油漆外牆的工人會很有幫助。

祕訣在於不要回到上一筆罩染去修改，因為這樣做，會增加更多水量，導致顏料四處橫流，幾秒鐘後水珠會擴散、形成水漬並滲進紙面（請參考本頁左邊最下方的例圖）。

作畫過程中，可能會遇到一小部分紙面沒吸收到顏料的情況，留下許多像針孔一樣白色的空隙，這時只要將紙面垂直，把筆刷直立讓顏料集中往下滴，就可以補滿空隙。

當畫筆接近中央留白的部分時，請跳過該處，繼續由左至右罩染，但請避免在留白處邊緣修補罩染，不用擔心留白處邊緣不夠整齊，可以待會兒再想辦法，因為鈷黃色很容易去除或修補。坦白說，我還寧可繼續罩染，因為鈷黃色明度很高，所以肉眼不易看見這樣的小瑕疵，而且還可以在留白處邊緣添加一些色彩共鳴，才不會與周圍的罩染格格不入。

你可能會發現留白處上方殘留一些水珠，用乾筆刷把那些水珠刷掉。如果筆刷濕濕的，請用手指把刷毛擠乾後迅速將水珠吸起。

第一層罩染完成之後，抽一張衛生紙輕擦畫紙的邊緣，預防邊角多餘的顏料和水橫流，只要輕輕擦拭掉畫紙邊緣的水珠即可。現在你可以一邊等作品乾，一邊好好欣賞這層罩染了。檢查看看是否達到你理想的效果？會不會太亮或太暗？假如太亮，等到全乾之後再上一層黃色，假如太暗，同樣等到全乾之後，用清水上一層罩染，如此多餘的顏料就可以被水洗去。

繼續上下一層罩染前，先修飾調整第一層黃色很重要。這是因為上了後面的罩染後你就無法修改黃色了。前面我曾說過，黃色顏料疊於其他顏料之上會變得不透明，如此就失去罩染法的意義了。

第一次嘗試時，若顏料不小心塗太多或太少都不要灰心，因為罩染法需要透過不斷的練習才能準確掌握顏料量。練習越多次，你越能判斷多少紅色、黃色或藍色顏料量能畫出美麗的效果。

下一層罩染

等到黃色層乾之後，就能開始繼續上色了，這一層請用更透明的紅色（天然玫瑰茜紅）。同樣在紙杯中調出大量顏料，一筆一筆地罩染，以下一條罩染接住

十月的窗景
芭芭拉・歐斯特曼作品與個人收藏／阿契斯 140 磅冷壓水彩紙，15"×27"（38.1×68.6 公分）
不要執著於整齊的留白處邊緣，畫中顏色交疊之處恰能呈現色彩的變化。

上一條罩染滴下的水珠。跳過中央留白，再以乾筆刷去除邊緣的殘留水珠，最後別忘了擦乾畫紙邊緣，去除多餘的水分。

現在我們來檢視第二層罩染。如果太暗就需要修飾（等全乾後用清水罩染），太亮不打緊，可以先繼續作業，等等再判斷需不需要修改，因為紅色跟藍色都可以罩染多層加深顏色，只有黃色不適合這麼做。

等到紅色層乾了後，就可以開始上最後的藍色層了。我們選擇使用鈷藍色，因為其性質最為透明，最適合運用於罩染法。重複之前的作法，現在你可能已經非常熟練罩染法的步驟了，但請記得中央要留白、接住往下流的水珠，以及擦去畫紙邊緣的多餘水分。現在一切都已經完成，也可視個人需求再多加一層紅色以及／或藍色。畫〈沿著俄亥俄河〉時，我便在河水處又加了一層藍色。

不需要等最後一層罩染乾透就可以繼續畫，若希望畫中的景物擁有較模糊柔和的邊緣更該如此。〈沿著俄亥俄河〉我是立刻畫上水面混濁的倒影，以便與河水的顏色融合，同時注意到有兩條來自煙囪的反射光，於是也加在水面上。如你所見，罩染可以完美襯托這些特別的色彩效果。

額外小撇步

你可以藉由調整罩染層，以加強任一種顏色，但**避免三層厚薄都相同**，否則整幅畫看起來會非常單調。仔細看看第61頁畫中有溫暖柔和的微光，從灰濛濛的霧中閃現。我將黃色層塗得最厚，而紅色與藍色層則非常稀薄，讓暖光成為主調。如果你想要藍灰色的天空，就讓藍色層最厚、紅色與黃色層較稀薄即可。至於紫灰色效果，則是讓紅色與藍色層較厚，而黃色層較薄。

不要把任一層去掉。假如因為天空的部分看不出紅色的效果，讓你想去掉紅色層，這會導致天空變成綠色，補救方法建議再上一層淺到幾乎看不見的紅色。請固定使用三原色，然後再調整各個色層的強弱即可。

儘管罩染法非常耗時又費心，但結果是值得的。看看中央留白的部分與周圍的罩染層相互輝映，多麼迷人啊！細膩層疊的罩染色層會是第二淺的明度，而完成畫作的最後步驟，即是加上中低明度顏色與暗色以凸顯留白處和罩染層的明亮感。

假如你對分層罩染的效果有所懷疑，不妨將三種顏色混合後用薄塗法畫一次，兩相比較絕對有不一樣的感覺喔！

11. 富有美感的罩染法

漸層罩染

寧靜
阿契斯 140 磅冷壓水彩紙，15”×21”（38.1×53.3 公分）
感謝北卡羅來納州的波普藝廊贊助提供

構圖中有大片可能會看起來很單調的區域該怎麼辦？我會採用充滿氛圍美感的罩染法，呈現出水面平靜但其實風雨欲來的氛圍，清描淡寫地讓這片區域成為重點。

現在罩染法既已上手，你可能很希望做些變化應用，讓某些區域的罩染效果看起來更強烈。漸層式罩染不只可以捕捉到細微的光線變化，還能開展空間。假如你不希望天空太搶眼，前一章節中的基礎罩染是最佳選擇。然而，如果場景看起來太單調無趣，或者很大的區域都由罩染覆蓋，在罩染中增添變化便可為畫面帶來更多趣味。透過獨特的罩染，可讓背景成為整幅畫重要的元素。

漸層罩染並不困難，只比基礎罩染法再更進一步而已。請跟隨以下的指示做好準備，就可以開始練習了！準備好一張全乾、裱好的畫紙，將畫紙傾斜讓作畫流程更流暢。準備一枝厚刷毛的水彩筆，並在紙杯中調出大量的顏料，方便隨時取用。

從鮮豔到輕淡的色彩

現在就來上第一層罩染吧。請務必使用透明純色顏料，才能保證色彩層層堆疊後也能具有玻璃般的透明度，再次聲明，我最愛用的顏料是鈷黃色。這次請**在畫紙的上端畫上一條稍微厚一點的罩染**，但在你畫下一筆之前，先放到水裡稀釋一下，這樣第二筆的顏色會比第一筆還淡許多。在下第三筆之前，再用水稀釋一次，以此類推，**接下來畫每一筆之前都要稀釋，**慢慢把顏色沖淡，創造出漸層的感覺。往下畫的同時不要忘了，要接住從上面罩染滴下來的水珠、記得部分留白、清除留白處上方殘留的水分，以及完成時要擦乾畫紙的邊緣。等待罩染全乾的同時，好好檢查一下黃色漸層的效果，有需要的話，用另一層黃色罩染做修正。

第二層罩染我們使用天然玫瑰茜紅，同樣請準備好大量顏料，也同樣一筆比一筆顏色更淡，就跟畫黃色層的作法一樣。完成後，等待罩染全乾。

第三層鈷藍色也重複同樣的作法。第一筆是色彩最鮮亮透明的，隨著顏色一筆一筆越來越淡，最後會得到徐緩漸層變化的天空。畫到這裡，你可以加上另一層紅色或藍色（都加也可以），加強空氣感。

但在此小小提示一下，如果你需要超過三或四層罩染來創造特殊的氛圍效果，所有罩染層都一定要保持得非常透明，否則一失足成千古恨，會變得很混濁。試著以最多三或四層就達到想要的效果，罩染層次並非越多越好，累加太多最終會降低透明度，失去色彩明亮度。請保持罩染淺色、透明，而且越少層越好。

試試顛倒畫紙

想激發出更多創意的點子嗎？在開始畫第一層或第二層前，可以把畫紙上下顛倒，畫好後再把擺回原本的方向，如此一來，畫紙下端的罩染會比上端更濃厚。

第66-67頁的「奶油與蛋之途」即是採用這種畫法。先正常畫上第一層黃色罩染，上端顏色最重，然後往下漸層變淡。等乾了之後，我將畫紙顛倒，塗上第二層天然玫瑰茜紅，當畫紙擺正回來，可看到底端的天然玫瑰茜紅色會是最強烈。最後以正常方向塗上第三層鈷藍色，畫紙下方便自然而然呈現紫羅蘭色，而上方則是暖色灰。

你可以隨意將畫紙轉向喜歡的方向，有些畫家會把畫紙的短邊朝上、進行漸層罩染，讓筆下的白雪、沙地或麥田更富有生氣。發揮實驗精神，探索如何將創意融入作品中吧！

如何為畫作收尾

到了這個步驟，你可能會不知道如何收尾，害怕好不容易繪製的美麗罩染會毀於一旦，畢竟投入很多時間心血才創造出這樣迷人耀眼的成果。這些罩染層在覆蓋大半紙面之餘，仍保留了空白處，如果使用

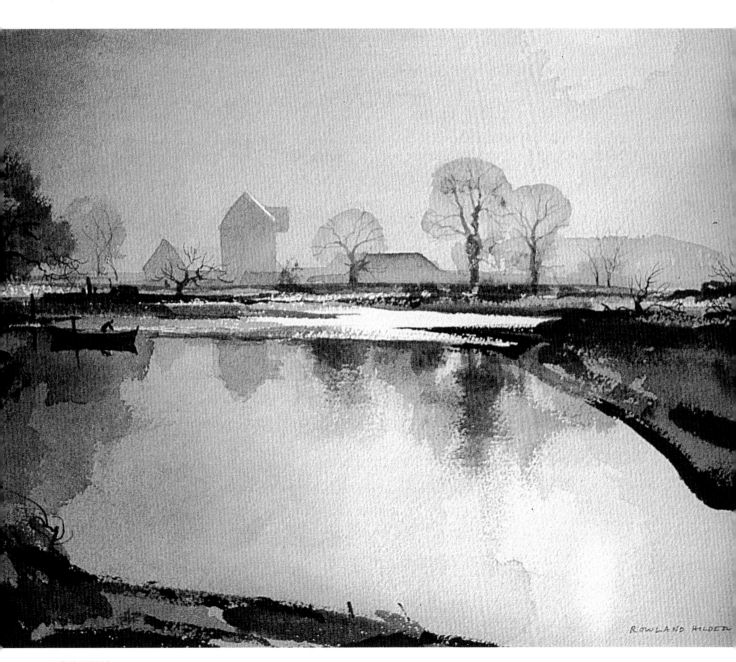

河邊的濕草地
羅蘭德・西德作品／感謝英國皇家水彩畫家協會贊助提供／阿契斯 110 磅水彩紙，15” × 22” （38.1 × 55.9 公分）
這位英國畫家是利用罩染法捕捉氛圍細緻變化的大師。在這幅畫中，細膩的層層罩染創造出特殊的光線效果。

濕中濕技法，是很難留白的。不過罩染的明度變化有限，那麼中間色跟暗色的部分呢？

假如你不確定中間色要多深才能連接淺色的罩染與暗部，拿起你的畫筆或是其他暗色的物品，放在淺色罩染旁邊比對，看看罩染的顏色到底多淺，如此就能判斷中間色與暗部該有多深，為畫作收尾。很多畫家在收尾時常常過於積極，將所有部分（包括罩染層）都覆上了暗色，而抹滅了原本的明亮感。

〈奶油與蛋之途〉是我的教學示範，請再仔細觀察一下這幅畫作。我打算在構圖中保留大片罩染層，顯示罩染層只有柔光（half light）的明度效果。完成後，罩染層看起來似乎變暗沉了，但是加上中間調的綠色作為草地後，學生們驚訝地發現，圍籬的顏色居然比他們所想的還更淺，而且一加上中間調作品幾乎快完成了，只要再加上一些暗色的部分即大功告成。

數不清的優勢

罩染法其中一個優點在於用明度即能簡易規劃構圖，而且還能強化其他水彩畫的常見概念，例如前面曾提到畫紙上要有留白，避免畫面塞得滿滿。罩染法也能促使你從整個畫面進行思考，而非將各個元素拆開來看——罩染層就像是主題物的框架，可別想著隨便空下一個區域之後再來處理，你必須規劃好才下筆。

那麼，罩染法有任何缺點嗎？確實有一個，它會讓空白處邊緣顯得太乾淨俐落，如果想描繪邊緣柔和的物體，像是雲朵，這可能就不是適合的技法。

罩染法非常適用於捕捉細緻的氛圍變化、讓白色閃耀，並帶出色彩的亮眼效果，光是混好色、使用薄塗技法是無法做到的。這項技法最大的優勢在於維持色彩明淨，透過一層一層上色，色彩間不會彼此染色，變得混濁。

漸層罩染法示範

漸層罩染法示範

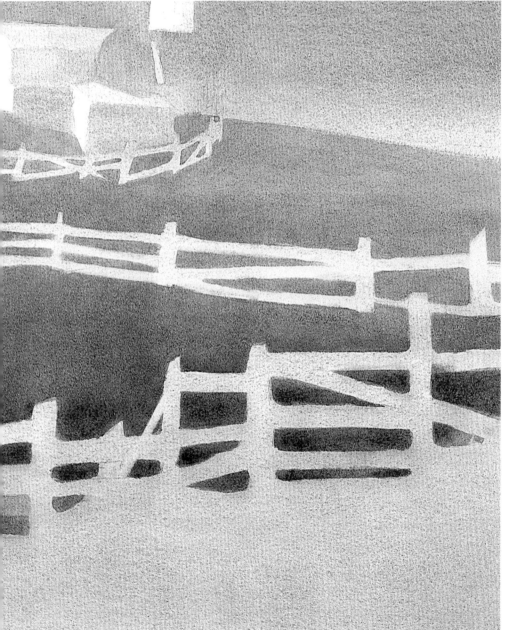

1. 畫黃色層時,第一筆色彩最重,接下來畫每一筆之前都要先用水稀釋過,讓顏色變淡。如果怕忘記哪裡要留白,開始作畫前可以先用鉛筆標記一個大W。

2. 翻轉畫紙罩染可以創造出更多變化。在這個步驟我顛倒畫紙,罩染上天然玫瑰茜紅色。

3. 要罩染第三層藍色前,我先把畫紙又再轉回來。有沒有注意到我才用了三層罩染,已經有了許多色彩變化。像這樣細微的色彩加總效果,一般的混色是做不到的。

4. 此步驟我加上了中間調的綠色草地,請仔細看看罩染的區域,看起來是不是很明亮呢?接下來只需要再加上一些暗色,就大功告成!

12. 多層罩染下的景致

創意罩染

賓州地形

哲林‧普雷頓作品與收藏

阿契斯 140 磅冷壓水彩紙，11*1/2" × 19"（29.2 × 48.3 公分）

不要只滿足於一般的顏色，請勇於探索重疊透明顏色所能創造的細微變化。罩染層分布在不同位置，可以加強其他顏色區塊的效果。以左圖為例，畫家僅在前景以及一些精心挑選的地方加上罩染層，就讓整幅畫都活了起來。

你可能很熟悉將水彩畫的構圖拆解成幾個部分的方法，但有想過也可以這樣拆解顏色嗎？罩染層就是極好的方式，可以把顏色拆解，然後再發揮創意重新組合起來，你有很大的自由來規劃、組合顏色層。這種拆解顏色的方法有別於傳統的混色法，還能激發新的運用顏色方法。想要更有創意的運用罩染層，技巧在於一定要先在心裡想好再下筆。

上罩染層時，你必須要提前想好接下來要畫哪些顏色層，從更全面的角度思考色彩的配置。試著只用罩染技巧完成一幅作品，不做額外的調整，看看層層堆疊的顏色如何互相影響。

什麼地方可以使用罩染層

試著使用多層罩染的視覺效果來描繪農舍，請跟著第70頁的講解一起畫。作畫時，請記得在畫紙上留白，除此之外，在稀釋第一層要用的鈷黃色顏料時，請順便想想哪些地方不需要黃色，決定好才下筆。

舉例來說，你希望其中一個屋頂是溫暖的粉紅色調，另一個則帶有紫羅蘭色調，而其他屋頂則是不同顏色。由於黃色層會讓其他層顏色變混濁，所以屋頂的部分可以留白略過不畫，接下再用紅色與藍色層創造出你想要的屋頂效果。

觀察景色四周，或許還有一些區域是你不希望因為黃色變暗的，例如屋頂上的雪。如果雪色為冷色，就可以和又深又暖的芥黃色田野形成很好的對比。如此一來，你當然不希望黃色層蓋過那裡，所以雪的部分也要留白，最後上藍色層時再塗。

決定好哪裡要完全留白、哪裡要在黃色層留白，就可以開始著手作畫了。上第一層罩染時，記得小心避開屋頂跟山頂雪的部分。

等待第一層罩染乾的同時，思考接下來該怎麼畫。先決定哪些屋頂會帶有粉紅色調，哪些要繼續留白。舉例來說，紫羅蘭色調的屋頂便需要紅色罩染，淡藍色屋頂不需要，山頂上的雪也該繼續留白。一旦決定好第二層罩染的留白處後，就可以繼續進行。同樣在等第二層乾時，思考第三層怎麼畫。

請決定哪些地方需要覆蓋上鈷藍色，哪些可以略過，或許你會想要留下一兩片屋頂跳過不塗。要讓屋頂呈現不同顏色，你可以留下一片粉色屋頂，其他則覆蓋上鈷藍色變成紫羅蘭色，也可以讓其中一片屋頂只塗有冷藍色。而為了讓雪呈現冷色，也必須畫上藍色罩染。至於顏色豐富溫暖的田野，不適合加上藍色罩染，所以要注意別覆蓋到。畢竟也沒有規定罩染一定要塗滿整個畫面。

接著先停止作業，觀察剛剛你在完全沒有混色的情況下，所創造出來的顏色變化。這個練習的目的在

〈愛爾蘭丘陵〉細節

如果你希望顏色閃耀如珠寶，請用罩染層來繪製。你可以看到丘陵上的
小屋上灑著幾絲陽光（全圖請見第28頁）。為了捕捉這光影效果，我先
畫出小屋的固有色，等乾了之後，再薄薄上一層罩染當作陰影，讓底下
的顏色可以透出來。最後達成的明亮度，絕非其他作畫方法可比擬的。

選擇性罩染

1. 開始之前,先決定哪些區域要留白,不會塗上黃色顏料,以便之後做特別的色彩變化。

2. 加上紅色層時,我塗了兩片屋頂。一片是之後都保留為粉色的屋頂,一片等等會變成紫羅蘭色。

3. 藍色層只塗在特定區域,略過暖色的田野。請注意其中一片粉色的屋頂現在變成紫羅蘭色了。

4. 在藍色層乾掉之前，我便直接繼續加上中間色調。

5. 透過仔細安排罩染層，顏色得以相互輝映。為讓水彩畫顏色保有最佳的明亮感，請不要混色，而是選擇幾種顏色進行罩染，獲得理想的色彩。

湖邊田野
阿契斯 140 磅冷壓水彩紙，8"× 12*1/2"（20.3 × 31.7 公分）
茱蒂·波頓·潔芮特收藏

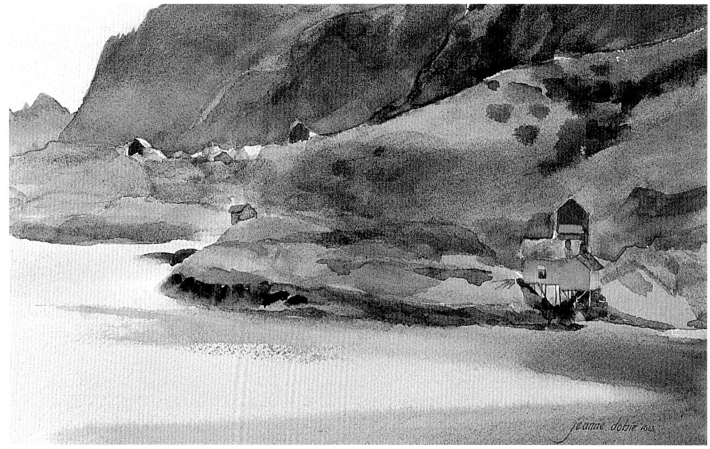

於發揮創意、重疊罩染層，觀察能產生什麼顏色。請注意這些顏色放在一起時，是如何彼此共鳴。現在，可以加上中間色與暗色為作品收尾。

利用罩染層創造出獨特的顏色

現在你了解罩染層能讓色彩獨樹一格，是無法在市售顏料中找到的，而且對於捕捉特殊色彩效果是不可或缺的技巧。我在葡萄牙教課時，陽光一照射下來，學生們頓時為磚造屋頂上的光影變化所著迷：白色灰泥牆上出現了粉色的光暈，與橘色的屋頂相互輝映。他們想快速拍下照片，然後趕去吃晚餐，但我建議他們如果想記錄特定時刻的光線條件，可以作色彩速寫。他們速寫時才驚訝地發現，屋頂原來不是原本預想的亮橘色。所以正式作畫時，只使用了黃綠色與紅色的罩染層，不僅讓橘色看起來層次更豐富，也能表現照射在屋頂上的陽光。假如他們只依賴照片來作畫，恐怕就會錯失現場觀察到的獨特色彩效果。藉由罩染速寫的引導，學生的畫作因此有了不同風格的色彩。

讓陰影帶有光彩

通常當色彩明度降低時，就會變得死氣沉沉的。罩染法的優勢之一，就是讓帶有層次的暗色變得可能！為了維持暗色的豐富度，首先用固有色畫好主題物的亮面與暗面，接著以選定的陰影顏色，罩染在陰影位置。由於透明罩染層下的固有色會顯現出來，所以陰影看起來帶有亮度，如此也能跟亮面顏色呼應。也就是說，陰影要能與房屋或田野相融合，可不能看起來是另外加上去的（如果陰影的顏色另外混色，很容易發生這種不協調的狀況）。在此小小提醒你，請**確保固有色顏色夠濃重才會透過罩染層**，因為畫錯就無法重來了！

許多畫家認為黃色是最難在上面畫出陰影的顏色，因為黃色是亮色顏料，與暗色顏料混合通常不會奏效，只會調出褐色或是偏綠色的結果。不過利用罩染就能輕易讓黃色變成陰影色。請按照上一段的指示，在亮面與暗面畫上鮮豔的黃色，等到乾了之後，再薄薄地上一層補色罩染（也就是紫色），便會得到層次豐富且帶有光感的陰影了。

利用罩染法上色的水彩畫不只是呈現主題物而已，還能擁有獨特的生命力。在規劃罩染層時，你必須超越主題物，從整幅畫的層次來思考，將風景拆解成不同部分，然後再以不同罩染層將風景拼湊回去。相同的主題物可以透過罩染層分布區塊不同，而有許多不同的創意表現，享受探索各種可能性的過程吧！

羅浮敦群島
阿契斯 140 磅冷壓水彩紙，
7*1/2" ×12*1/2"（19.7×31.7 公分）
北極圈的風景是色彩純粹且明淨的，
所以畫的時候要避開混濁的顏色。
請注意我替黃色房子上了層有光感的陰影，
這都是罩染法的功勞。

13. 化錯誤為優勢

用罩染法做修正

梅瓦吉西村
阿契斯 140 磅冷壓水彩紙，21” ×29”
(53.3×73.7 公分)
洛易絲‧凡‧岱恩作品
梅瑞迪斯‧摩爾收藏
何必擔心畫不出完美的水彩畫？學會靈活使用工具，並掌握創造力是更有利的。左圖的畫家利用罩染法重新將畫面中的色調統一，而且以極其專業的手法讓各個細節與整體構圖顯得更協調。

有沒有可以不用慌張刷、擦、加深或覆蓋就能修改顏色的方法呢？雖然很不可置信，但用罩染法就可以做到這點喔！

很少有畫家可以完美、不出錯地畫完一幅作品。要到整幅畫即將完成的階段，畫家才能確實評估所有顏色是否和諧，常見情況是，有一些顏色會太強烈，或與其他顏色不協調。許多畫家誤以為得用深色或黑色來調暗這些顏色，但這只會讓明淨的顏色變得又髒又濁。如果使用罩染，就可以成功把太搶眼的顏色變「低調」，融入整體的色彩設計。

如何修改過於明亮的顏色

請在紙上畫上一排鮮豔明亮顏色的方塊，越鮮明越好，如飽和的紅色、黃色和兩個橙色方塊。接著加上墨綠色、兩個以天然玫瑰茜紅與鈷藍色混色的紫色方塊，以及兩個亮藍色方塊。耐心等顏色乾，等待過程中，以同樣的顏色再畫一排方塊。這兩排色塊將分別以深色降低色調，以及用罩染法修改，就能比較出兩者的差別了（請參考第76頁）。

熟悉補色的運作原理以及使用透明顏料，是修飾過亮顏色的關鍵。等第一排塊乾了之後，我們從飽和的紅色開始，先試試看用深色來調暗，但是會發現喪失了原本的色彩。換成用補色「綠色」來罩染又會如何？鉻綠色是最透明的綠色顏料，因此是最佳的罩染色選擇。用綠色罩染紅色時，你會發現紅色馬上就變暗了，但透過綠色層依然能見原本的色彩。所以，沒有必要為了調暗顏色或是為了與陰影協調，而放棄原本飽滿的紅色。以後如果畫中的穀倉或秋葉顏色過亮，顯得突兀，你就知道可以使用這項簡單的技巧來修飾了。

下一個方塊是亮黃色，我們使用補色「紫色」來罩染。為盡可能保持罩染層透明，請以天然玫瑰茜紅與鈷藍色來調出紫色。如此，你就可以調暗黃色卻不致失去原本的色彩。前面章節也提過，這一點對於描繪黃色物體的陰影是至關重要。

現在到了兩個亮橙色方塊，你有兩種罩染色的選擇，可以直接用補色，或是用鉻綠色。兩種都來試試看吧！第一個橙色方塊，輕輕刷上藍色（橙色的補色）罩染，注意顏色現在變得比較「低調」。但如果想保留較亮的橙色該怎麼辦？第二個亮橙色方塊請用鉻綠色罩染。雖然鮮少有人單獨使用鉻綠色，但顏色非常美麗且透明，因此十分適合用來罩染。請看看鉻綠色罩染下的橙色，要比藍色罩染的橙色還更鮮明。

接下來是最麻煩的生綠色，我們同樣用補色紅色

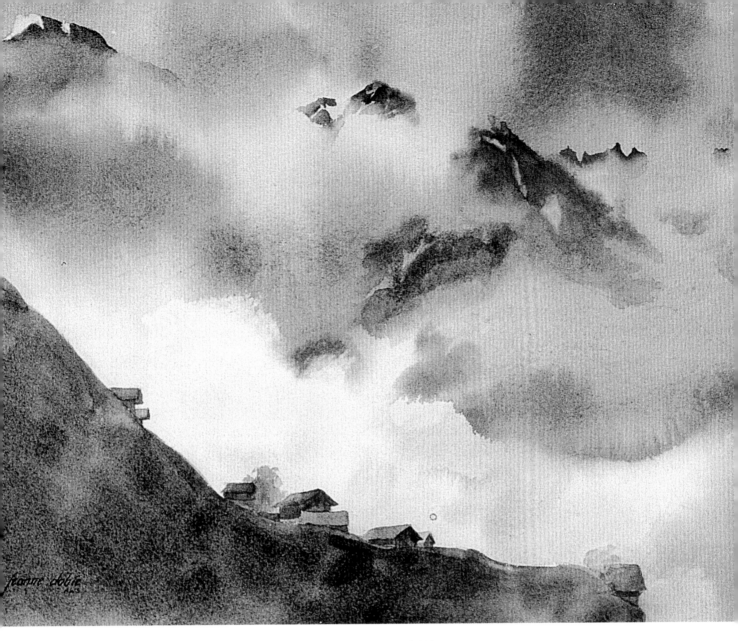

阿爾卑斯山頂

阿契斯 140 磅冷壓水彩紙，12"×16"（30.5×40.6 公分）

描繪風雨欲來的場景令人興奮，我當時在寫生地點直接作畫，因此不太能仔細構圖（可惜動作還是不夠快，依然淋成落湯雞）。事後分析這幅作品時，我發現前景的山丘跟小木屋顏色太亮，導致氛圍不夠戲劇化。於是我採用罩染法，把小木屋跟山丘的顏色調暗。

來修飾。請盡可能以最透明的天然玫瑰茜紅罩染來調暗綠色。然而，因為天然玫瑰茜紅是非常柔和的顏色，有時候無法修飾非常飽和且染色力強的綠色，遇到這種情況下，請使用別種紅色。你可能會猜測是茜草深紅，請千萬不要！因為茜草深紅染色力很強，用來當罩染層可能會汙染下面的顏色，喪失顏色層疊起來的效果。請換成鎘紅色或印度紅，並加以稀釋。雖然這些不透明紅色的透亮度較差，但對於調暗染色力強的綠色來說是較好的選擇。這兩種紅色中，印度紅具有極強的色彩覆蓋力，即使經過稀釋也是如此。如果你非常需要用覆蓋的方式來修改某個顏色，印度紅會是好幫手。

接下來的紫色方塊可能會讓你不知如何是好，到底該怎樣調整呢？假如直接用補色「黃色」罩染，會發現它蓋過了紫色（千萬記得，黃色底下不能有任何顏色），這時就該萬用的鉻綠色上場了。請比較看看

兩者的效果。如果你正掙扎著要將豔麗的紫色調暗，只要塗上一層透明的鉻綠色罩染即可。由於這樣做調整之後效果十分顯著，有的學生甚至拿來當成創做技巧！

最後，我們來到兩個亮藍色方塊，又有一個比較的機會了，用不同的橙色來罩染看看。第一個藍色方塊請用鎘橙色。鎘橙色是非常不透明的顏料，因此看起來是覆蓋於藍色之上。第二個藍色方塊，請用非常透明的鈷黃色以及天然玫瑰茜紅調出來的橙色。兩種罩染的差異非常細微，但專家可是看得出來的。

不犧牲色調的情況下修飾顏色

當你用將罩染法調暗過於明亮顏色，絕對不會犧牲性原有的色調。

方塊：紅色

罩染層：鉻綠色

方塊：黃色

罩染層：天然玫瑰茜紅＋鈷藍色

方塊：橙色

罩染層：鈷藍色

方塊：橙色

罩染層：鉻綠色

用黑色或暗色調暗顏色會失去色彩的明亮度。

現在請比較兩排顏色方塊，一排是用罩染法來調色，一排則是直接加黑色。結果很令人驚訝吧？多了解關於色彩的知識，就可以幫助你創造出更乾淨清澈的顏色。

讓乏味的暗色重新擁有生命力

目前你已經學到染色力弱的顏料是最佳罩染選擇。然而，請不要因此就完全捨棄染色力強的顏料，因為當你的暗色變得死氣沉沉時，染色力強的顏色就能派上用場。你可以用染色力強的顏色，如溫莎綠、溫莎藍或茜草深紅，透過罩染修改單調的暗色。這些染色力強的顏料會染上底下的暗色，重振其光彩活力，請參考第77頁。

了解顏料能怎麼用以及不能怎麼用，可以幫助你發揮創意。別再因為顏色突兀而感到挫折了，只要用一層薄薄的罩染層就能扭轉一切。將錯誤轉變成優勢吧！

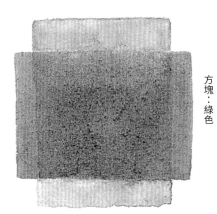

方塊：綠色

罩染層：天然玫瑰茜紅

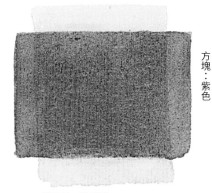

方塊：紫色

罩染層：鈷黃色

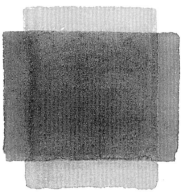

方塊：藍色

罩染層：鎘橙色

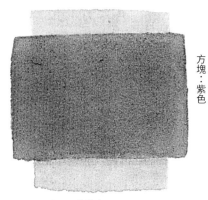

方塊：紫色

罩染層：鉻綠色

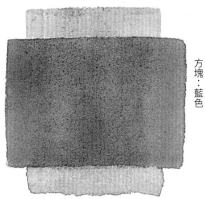

方塊：藍色

罩染層：鈷黃色＋天然玫瑰茜紅

為暗色重新賦予活力

用染色力強的顏料來罩染，以修改混濁的暗色。

罩染層：茜草深紅

罩染層：溫莎藍

罩染層：溫莎綠

14. 將平凡化為不凡

利用罩染法澈底改變一幅畫

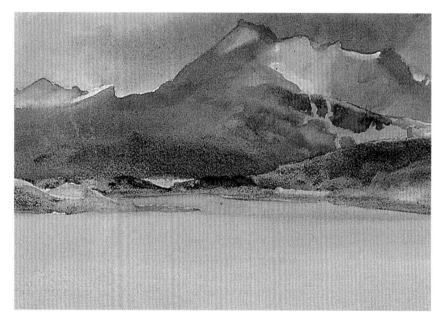

陽光與陰影細節圖

阿契斯 140 磅冷壓水彩紙，8"×16"
(20.3×40.6公分)

罩染法是水彩畫的救星，因為能重振乏味的顏色。我剛完成這幅畫、第一次往後站起來欣賞時，覺得看起來死氣沉沉的。後來加了一層藍色罩染，讓畫中遠方灰濛濛的山色活了起來，並形成冷暖色呼應的效果。

上一章節中，我們利用罩染將畫中突兀的色彩轉變為優勢，罩染法其實可以應用於更廣泛的色彩錯誤上，像是改變整體色彩或加強特殊的強調色。

每個畫家都曾有完成畫作後，退一步欣賞，卻發現結果不盡理想的經驗，可能是顏色彼此不協調，又或者太過平淡無奇，沒有顯眼之處。水彩畫不像油畫，可以用顏料直接覆蓋在不滿意的地方，但不必絕望，只要具備一些罩染的知識，就可以改善畫面聚焦力不夠的問題，或讓平凡的畫作大翻身。

如果一幅畫看起來太雜亂或毫無條理，罩染法可以統一畫中內容。但罩染層必須夠透明，讓整體明度變化不會太明顯，同時又可以把畫中各個部分整合起來。右頁〈赫爾辛基清晨市場〉是很好的例子，不僅主題物非常迷人，而且有著豐富的色彩、明度與形狀變畫。然而最終完成時，因為含有太多吸睛的元素，反而令人眼花撩亂。與其冒著失去活潑色調的風險改變顏色與形狀，我決定在畫中遮棚以下的部分加一層罩染。這樣簡單的修改讓萬千顏色馬上整合起來，同時保有原本色彩鮮豔的優點。

你也可以選擇在部分顏色的周圍使用罩染法。當色彩皆細緻美麗，卻毫無光彩時，不妨試試看。舉例來說，在新鮮花朵周遭加上罩染，讓環境顏色柔和下來，花朵的顏色便會突地亮麗起來。或者，畫中有太多吸睛元素令人分心，例如有好幾個閃亮亮的水瓶，試著在多數水瓶上塗一層薄薄的罩染，降低亮度，這樣沒塗罩染的少數水瓶會更亮眼，更能凝聚焦點。

即使是毫無生命力的畫作也可以利用罩染法來起死回生。為了讓某個單調的區塊「活」起來，你選擇冷色或暖色來罩染，將此區塊「推」入冷色系，或是「拉」向暖色系。比方說，你可以在遠方的山丘或樹林加上藍色罩染，讓它們看起來更往後退，賦予整幅畫更開闊的空間感。稍微思考一下要使用什麼色系的罩染，就可以拯救你的作品。

運用罩染發揮創意的最佳時刻之一，正是當你認為畫作已經完成的時候。罩染法能讓作品更上一層樓，擴展深度，讓原本平凡的畫作蛻變得更加傑出。

我常在戶外寫生作畫，透過現場感受心情、天氣與氛圍的變幻，讓我能更自由地創作。此時，罩染法形同得力小幫手，讓我可以自由改變作畫過程中所做的決策，因為事後都可以用罩染法來做調整。畢竟，身為藝術家，其中一項能力就是要能辨識風景中特殊之處，並判斷其能否提升作品的藝術美感。學會將這些特殊之處納入畫作中，將使作品達到你無法料想的創意頂峰。特殊之處或許顯現在光線如何緩慢延伸至

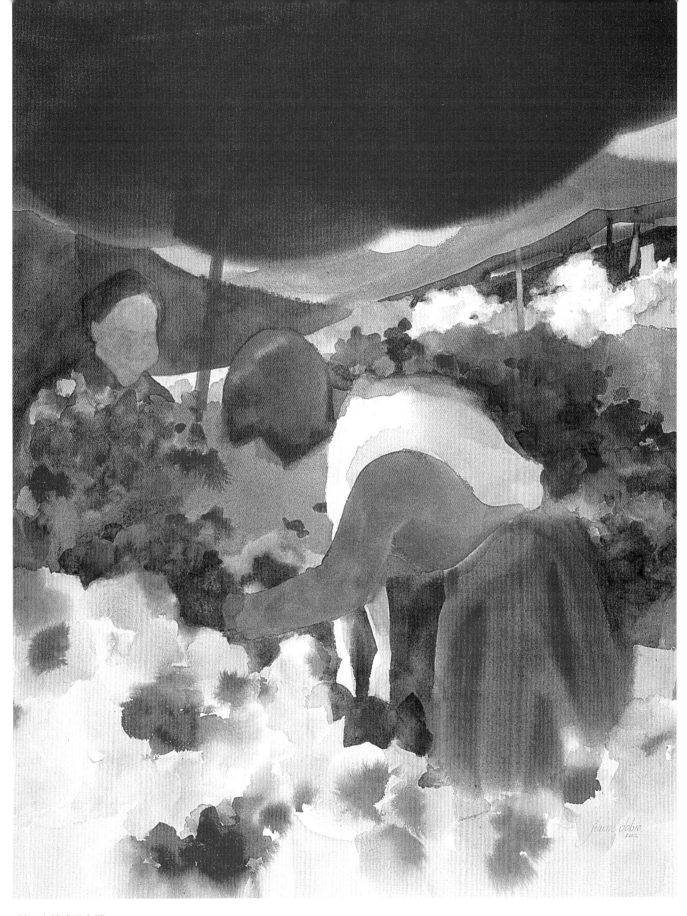

赫爾辛基清晨市場
阿契斯 140 磅冷壓水彩紙，29"×21"（73.7×53.3 公分）
過多的鮮豔顏色會讓畫中元素失去凝聚力。只要在遮棚下方的部分上一層罩染，
便能把這些顏色變得更諧調，但仍不失原本的鮮亮感。

〈康瓦爾海邊村莊〉最初的版本

角落，短暫地照亮黑暗；也可能是陽光強度改變時，某個顏色突然染上了一層奇異的紫羅蘭色。此時罩染法這項工具就能派上用場了，讓你可以添加或更改顏色，但同時不干擾到原本的色彩。即使只是薄薄一層罩染，都可以讓水彩畫澈底改觀。

我在英國教課的時候，畫了一幅很典型的水彩畫（如上方所示），描繪康瓦爾一處與世隔絕的漁村，碼頭船塢旁停了許多船隻。畫中色彩鮮活，且看起來頗為協調，但我很不滿意，因為看起來太普通了。這座村落從小小的碼頭處往上延伸，沿著山脈而起，房屋一棟一棟層疊而上的感覺，並沒有在畫中呈現出來。當夕陽開始西沉，村中人煙變得稀少，海鷗的叫聲迴盪於濕冷的山壁之間。這幅畫的下半部有著大片陰影，而陰影能呈現出環繞包圍著村莊的峭壁形狀。如果設計好陰影的部分，就能凸顯船隻。我決定用透明的藍色來罩染陰影，請注意這層罩染並沒有對原先畫的前景造成傷害。

這一小塊罩染過的區域讓整幅畫產生戲劇化的轉變。現在畫面角落的船隻感覺聚集得更緊密，構圖變得令人眼睛為之一亮。藉由減少留白的部分，使得僅存的留白處顯得更加亮眼；讓陰影橫越畫面，加強了村莊被峭壁圍繞的感覺。僅僅一層罩染，就能讓整幅畫澈底改觀，真是難以置信對吧？

康瓦爾海邊村莊

阿契斯 140 磅冷壓水彩紙，12"×16"（30.5×40.6 公分）

沒試過罩染法之前，請不要隨意認定畫作失敗了。

剛開始我對這幅畫很不滿意，因為沒有傳達出我想要的感覺，

沒想到在畫紙底端的陰影區域加上罩染後，整幅畫馬上產生戲劇化的大轉變。

15. 色彩橋梁

色彩間的過渡色

嗨，你好嗎
藍迪·潘諾（MWS）
作品與收藏
阿契斯300磅水彩紙，
21"×29"（53.3×73.7
公分）

畫水彩畫沒有「正確解答」，因為依賴公式會限制創意，但還是有很多方式可用來平衡或修改畫作內容。這幅畫藉由過渡色，成功引導觀眾的視覺動線，也讓眾多牛隻看起來協調。

　　有什麼元素能為水彩畫效果貢獻一分力，又不被注意到呢？答案是：過渡色。這也是另一種潤飾畫作的隱微技巧。

　　在發展構圖的階段中，顏色形成對比的區域將會是焦點，但是我們也常在其他地方不小心出現對比，分散了觀畫者的注意力。

　　第84頁的〈夏日田野〉便是很好的例子。將風景轉換到畫紙上時，我發現灑滿陽光的田野明度極高，在暗色樹林的背景襯托下更是亮眼，這也造成樹林與田野的交界處對比強烈，變成了意外的焦點。問題來了，我要怎麼同時保留明暗對比，又使交界處退居背景？

　　這就是極需使用過渡色的時候。我必須找到對肉眼來說能連接淺色田野與暗色樹林的顏色，這並非易事，因為既要讓兩色連結，又不能喪失對比。解決方法便是在接近交界線的田野上加一些紅色，變成偏紅的金色調。同樣地，我也在接近交界線的樹林下方加上紅色，變成帶有紅色調的暗色，降低了原本強烈的對比。

　　我稱這樣的過渡色為「色彩橋梁」。色彩橋梁能在視覺上填補不同區塊顏色間的差距，柔化不必要的對比，簡單來說，就是兩種沒關聯顏色間的橋梁。

　　了解什麼是過渡色，你可能會想好好練習這項技巧。過渡色是非常隱微的色彩連接，對於營造流暢的構圖是不可或缺的。我在愛爾蘭教學時，碰到了一個很好的例子。那天我們到經典電影《雷恩的女兒》的拍攝場景作畫，大家興奮地描繪黑暗的峭壁、岩石，以及沿著崎嶇海岸線的沙灘。鱗峋的岩石剪影與明亮的沙灘區對比之下，顯得十分戲劇化。然而，沙灘的顏色太淺、太輕，無法承載作為主角的峭壁所帶來的視覺重量。學員們應用學到的過渡色技巧，試著將這兩個區域連結在一起。

　　想知道最後結果如何，請看第85頁的成品。接近岩石峭壁的沙灘部分，我加上峭壁的顏色，柔化了原本的對比。我也用過渡色讓峭壁的顏色不那麼重，隨著岩石峭壁越接近畫紙邊緣，色彩強度越低。我將峭壁邊緣顏色修飾為較冷且較灰的暗色，以融入背景和海洋。這樣一來，色彩對比強烈的部分便限縮到只剩畫紙中央。

　　過渡色的主要目的是降低色彩對比，讓不同區塊的交界處顯得自然、低調。請將主要色彩焦點保留在最重要的地方吧！

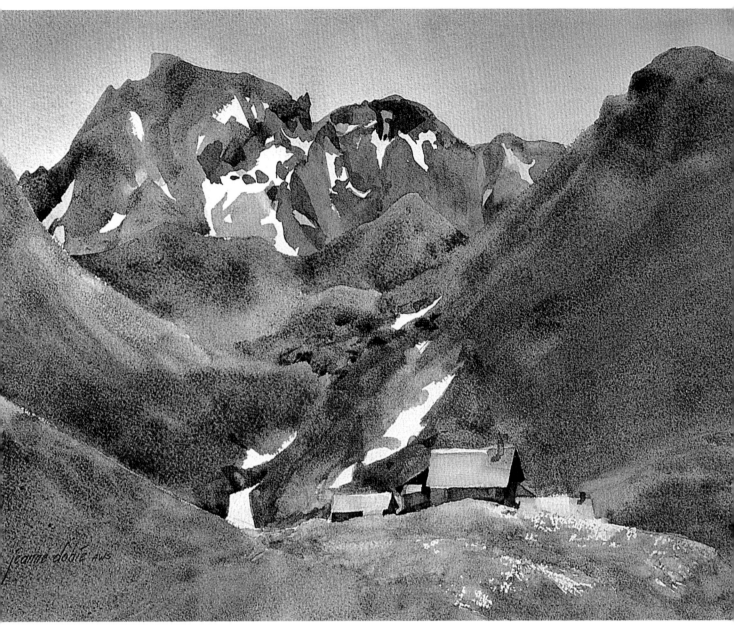

阿爾卑斯山草原

阿契斯 140 磅冷壓水彩紙，11*1/2” ×15*1/2” （29.2×39.4 公分）

過渡色是一種細微潤飾畫作的方法，通常很難被注意到。
後方灰色的山脈一開始看起來跟柔軟的草原好像互不相關，
將草原的綠色加到山脈上當作過渡色，就能降低色彩間突兀的差距。

夏日田野
阿契斯 140 磅熱壓水彩紙，8*1/2" × 14"（21.6 × 35.6 公分）
加利耶塔博士夫婦收藏

一開始淺色的田野與背景深色的樹林之間有強烈的色彩差距，爭奪畫中的焦點。只要將田野上的紅色也畫一些到樹林下端，就能創造色彩橋梁，降低色彩對比。

海邊散步（右上）
阿契斯 140 磅冷壓水彩紙，18"×29"（45.7×73.7 公分）
南卡羅來納州天波美術館贊助提供

這幅畫原本的問題在於將暗色峭壁擺在色彩柔和的沙灘旁。我後來將沙灘顏色混合了一些峭壁的顏色，並把遠處峭壁的剪影融入背景與海洋的顏色。

雷恩灣（右下）
阿契斯 140 磅冷壓水彩紙，11"×15"（27.9×38.1 公分）
瓊·馬坎·佛斯密克之作品與收藏

這位學員決定跳脫水彩畫構圖的常規，不走安全路線。亮部沒有都在中央，而暗部則集中在畫紙邊緣，但看看她的構圖多麼迷人啊。為讓畫面好看，她運用許多色彩橋梁，注意陰影如何柔化了深色的岩石，還有如何讓濕潤的沙灘顏色與海水相混，形成過渡色。

16. 色彩喬裝

利用色彩選擇來喬裝

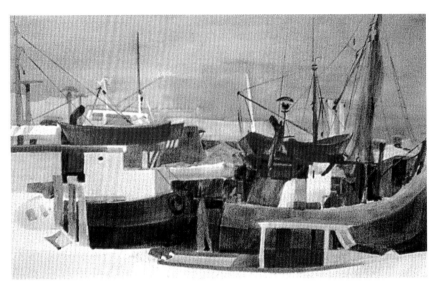

葡萄牙
格洛斯特船隊
阿契斯 140 磅熱壓水彩紙，為 15"×21"（38.1×53.3 公分）
個人收藏

你也許會需要運用喬裝色以及強調色來加強畫中的焦點。這幅畫的實際場景中，前景的船隻為亮藍色，但我用喬裝色替代，讓觀者略過前景，直接看到後方船隻與船桅的色彩。

　　讓某個顏色看起來並非原本的色彩，即是顏色錯覺（color illusion）的藝術。只要能聰明運用色彩，便能讓肉眼略過一個形狀，即使是相當顯眼的形狀也一樣。通常好的視覺流程（visual flow）該是流暢的，構圖中每個形狀都能看得分明，但為畫出一幅和諧美麗的水彩畫，你必須成為喬裝與強調色彩的專家。

　　你學過如何讓顏色消失嗎？這比想像中簡單，只要了解顏色如何互相影響，很快就能上手。想用色彩創作，必先成為能讓顏色來去自如的大師。

　　請記住一個重點：你不能從單一顏色來下判斷，因為鄰近的顏色會影響、修飾甚至改變一個顏色顯示出的色彩。有些顏色並排會呈現對比，有些則看起來交融在一起。再次強調，**觀察顏色間的關係是最重要的**。

肉眼會忽略的顏色

　　有時候，我們會漏了畫面中的某個部分。一位學生就遇過這個問題，當時她正在描繪緬因州某處碼頭的場景，為即時捕捉熱鬧的活動與圍觀的人群，她加緊腳步奮力作畫，想記錄當下漁民捕撈到大量漁獲的歡慶氣氛，所以沒有時間規劃構圖。完作非常美麗迷人，她又累又喜地退後一步欣賞，卻發現慘了——畫面正中央有個魚堆沒畫到，是觀眾完全無法忽略的地

方，該怎麼辦？加上一個人物？但這可是很大幅度的修改。還是要把那一部分補上？無論哪一種方法都會毀了這幅畫原本的隨興美感。我提議運用色彩喬裝的技法，使用肉眼會忽視的顏色來填補這個空缺。

　　但怎麼判斷該用什麼顏色來當喬裝？請先問自己以下三個問題：

1. 留空的區域四周最主要的顏色是什麼？那幅畫中，站在留空區域旁的人身著綠色裙子，因此綠色的陰影會是最佳選擇。

2. 留空區域旁邊主要的明度為何？在那幅畫中為中間調明度，因此應該使用中間色。

3. 顏色應該要更柔和或更灰一點嗎？假如喬裝色比周圍顏色都淡，效果就降低。不過，我的學生不希望留空部分的顏色與周圍完全一樣，只要能夠交融即可，所以她選用了灰綠色。

　　修正過的作品在全體學員進行藝評時，沒有人發現中央的部分有何異樣，可說是非常成功的色彩喬裝！

改變鄰近的色彩

　　雖然畫家通常都專注於讓色彩高歌和鳴，但喬裝色也是有好處。舉例來說，你畫了一座紅色穀倉，周圍用白雪與黑色的牛群剪影來襯托。你費盡心力讓紅色越豔麗、越飽和越好，接著在穀倉後面薄薄渲染上

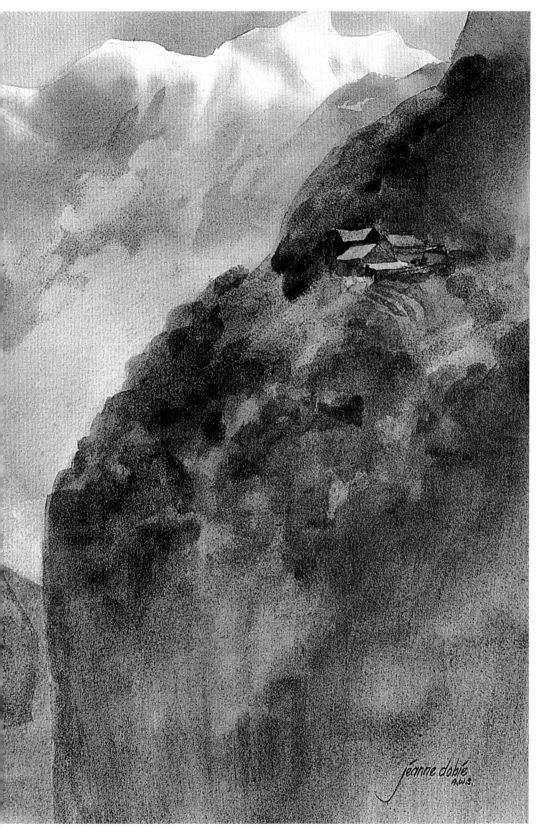

北歐山原

阿契斯 140 磅冷壓水彩紙，
15*1/2"×11"（39.4×27.9
公分）

畫出實景顏色不全然是明智
之舉。上圖中，暗色山脈將
觀眾的視線拉至角落。所以
我採用了喬裝顏色。

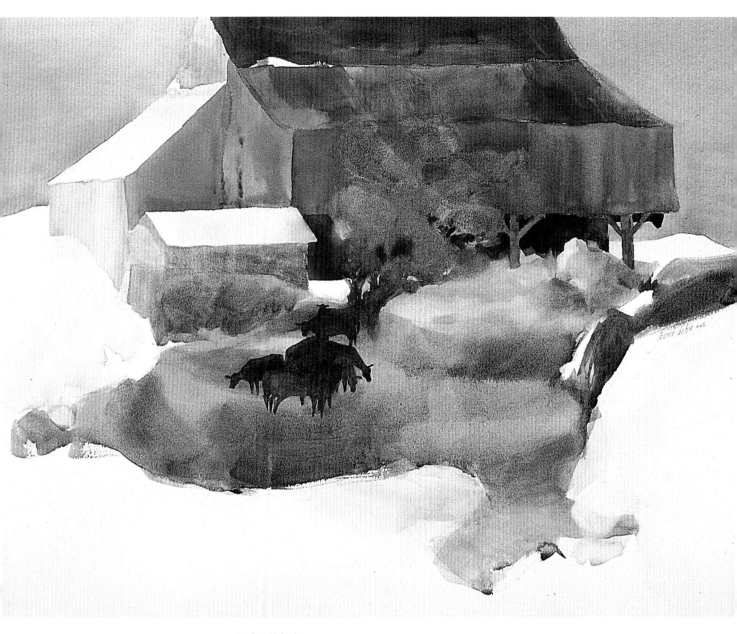

福吉谷的穀倉
阿契斯 140 磅冷壓水彩紙，21"×29"（53.3×73.7 公分）
史克美占公司收藏

與其犧牲穀倉鮮豔的紅色，我選擇喬裝鄰近區域的色彩。
我將綠色的田野修改成暖褐色，並將藍色天空變成暖色灰。
做了這些改變之後，穀倉看起來融入畫中，但又不失原本的色調。

注意你的背景顏色

請小心，直接複製實景的顏色可能會是畫作的致命傷！
假設你想強調穀倉屋頂上的冷紫羅蘭色光線，卻照著眼睛所見，
在背景塗上相似的藍色調，那麼紫羅蘭色就會變得不明顯。
若改用柔和的互補色，則可以加強特殊光線的效果。

一層藍灰色天空，穀倉簡直要跳出畫面了！你該如何讓穀倉融入畫中，卻不毀其鮮豔美麗的顏色呢？答案就是：選用與穀倉顏色交融，而非產生對比的顏色。**但不要選擇補色**。只要將背景天空的顏色改成暖色灰即可，請參考第88頁的例圖。暖褐色的前景讓豔麗的紅色能融入畫中，這是因為周圍顏色含有不同程度的紅色，因此不會分散觀眾注意力。

當然你可以用補色罩染來調整太亮眼的紅色（請見第十三章），但喬裝色不僅能幾乎保住紅色原本的豔麗感，亦可使其融入周圍的色彩。假如不想動到穀倉的顏色，可以改為調整鄰近的顏色。去除顏色的對比，能使穀倉完美融入畫中，同時又不犧牲顏色的亮麗感。

背景顏色的作用

即使顏色沒有彼此緊鄰，仍能加強或是替另一個顏色做喬裝，不要忽略了背景顏色的重要性。上面的兩幅圖是同一場景，但背景為不同的顏色。假設目標是強調冬季天空的紫羅蘭光線，第一幅畫就是常見的描繪方式：冷色、藍灰色的一排樹林。然而，藍色調加強了石灰色穀倉的暖色感，反而凸顯了穀倉，而非場景獨特的氛圍。第二幅畫中，背景樹林的顏色被改成暖褐色，形成不同的感覺，強調出穀倉屋頂上紫羅蘭色光線。暖色的石屋穀倉不再是主要的顏色，且融入背景的色彩中。

緊鄰的顏色能帶給彼此正面或負面的影響，只有了解關於色彩的知識，你才能做出最好的選擇。

17. 色彩通道

讓色彩交織穿越於畫紙上的空間

夏威夷的海水
伊利諾‧布羅斯基之作品與收藏
阿契斯 300 磅水彩紙，21”×26*1/2”（53.3×67.3 公分）

思考作畫的過程比實際作畫來得更重要，因為思考才是畫家成長的要素，卻往往為人所忽視。請專注在想表現出的概念上，以左邊畫作為例，是要探索一種能遨遊穿越整幅構圖的顏色，最後畫出令人驚豔的色彩樣式。

你有沒有精心安排一種顏色，以富有節奏的方式貫串整幅畫的經驗呢？能不能讓它往前移，飄至遠方，消失不見，又重新出現，或許可以像是動聽的樂音般繚繞不止？不妨試試一種新的思考方式：「色彩通道」。簡單來說，「色彩通道」是貫穿整幅畫作的特定顏色，能帶領觀眾的視線在畫中遊走，並有著迷人的色彩變化，或暖或冷、或柔和或強烈、或淺或深。

本章旨在鼓勵你更上一層樓，擺脫直接從顏料管取用顏色的習慣。通常畫家一旦開始使用某個顏色，假設是黃色，就會想全程都使用同樣的黃色。然而，在自然中沒有兩個顏色是一模一樣的。所有顏色都會受到光線、距離、雲層遮掩、時間、季節等因素而生變化。在現實世界中，影響顏色樣貌的因素多不勝數，所以幾乎找不到兩種完全一模一樣的色調，每種顏色還是有些微差異。

請看看第91頁中現代印象派畫家西奧多‧溫德爾（Theodore Wendal）的作品〈捕蝶人〉。這位畫家主要感興趣的很明顯是紫色，請注意最為明媚亮麗的紫色主要在人物身上。你會先注意到人物身上的紫色，是因為暖黃色田野包圍住她，與冷色調的紫色形成對比（請參考第18章）。遠處的田野雖然顏色非常明亮，但因同樣是暖色，融入了四周的暖色調，較不顯眼，形成好看的中景（middle ground）。遠處的紫色山頭與紫色通道相呼應，但因融入了橙色而變得柔和。樹的深色剪影也是深紫色，左邊的樹加了綠色而看起來位置偏前面，右邊樹的剪影則加上冷藍紫色，看起來偏向後方。

第92頁佛蒙特‧埃利斯（Fremont Ellis）的作品中，用藍色描繪畫中主要的色彩通道。前景中的藍色被調淡，因此視線會跳過那裡，直接進入畫中情境。隨著藍色越往後方延伸，畫家加上綠色讓它變得越來越淡。然而，遠方的淡藍色到了山的頂峰，卻再度變成亮藍色，很明顯畫家是刻意強調該處。

試畫色彩通道

我們選擇畫一處風景的原因，不外乎是因為有吸睛的明暗對比，或強烈的明度變化等等，你可能從沒想過要仔細研究色彩通道。不過，色彩可是能喚起觀眾強烈情感的一大要素。

畫風景畫時，選擇一個最吸引你的顏色。它不必是主要顏色，或是位在畫面中間，更不需要看來特別。只要單純選一個你有共鳴的顏色，有興趣讓它以各種變化貫穿整幅作品就可以了。只專注於一個顏色

捕蝶人

西奧多·溫德爾作品

油畫，1906 年，26" × 36"
（66 × 91.4 公分）

波士頓弗斯美術館（Vose Galleries of Boston）贊助提供

視線沿著紫色通道移動，你會發現紫色從鮮豔強烈漸變為柔和暗淡、從暖色到冷色、從明亮至黑暗。

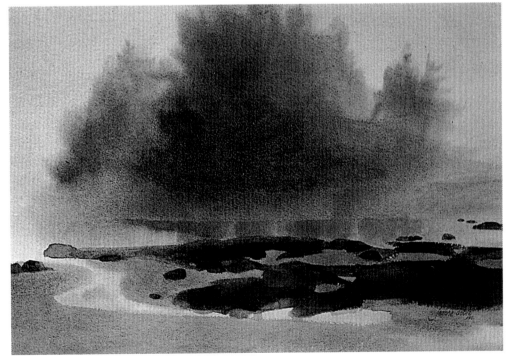

藍莓灣

阿契斯 140 磅冷壓水彩紙，
13*1/4"×20"（33.7 × 50.8 公分）

色彩通道能使你察覺到一種顏色的各種變化。在這幅畫中，紫色在濕潤鵝卵石上有畫龍點睛的效果，同時也被用來罩染前景的沙灘，而背景的濃霧則以紫灰色來表現。

冬日傍晚—在大河谷
佛蒙特·埃利斯作品
油畫，27" × 33"（68.6 × 83.8 公分）
奈爾達·史塔克收藏

畫中的藍色通道在前景為柔和的色調，至中景帶有綠色調，
最後到背景中的山峰時轉化為極度冰冷的亮藍色。

將能幫助你看出顏色細微的差異，等視覺辨識能力被訓練得更精確之後，你就能看出其他顏色極細微的變化了。但現在先從最簡單的開始，只練習辨認一種顏色。

決定好顏色後，觀察其如何貫穿在景色當中。我們的目標是運用這個顏色，引領觀眾的視覺動線。辨識出細微的顏色差異後，你就能擴增空間感或是凸顯吸引你的部分。

首先決定哪個區域是最亮眼的，也就是亮部。第91頁的「藍莓灣」中，濕潤的鵝卵石與其他岩石是亮部，閃耀著夢幻般的紫色調。一旦決定最鮮豔的顏色後，其他顏色都不得喧賓奪主，所以得在色彩通道中其他部分做點變化（像是讓顏色偏暖或偏冷）。

遠處的顏色可以灰一點或淡一點。請注意「藍莓灣」中松樹的剪影在霧中轉變成冷紫灰色。你也可以把前景色調淡，觀眾的視線便會直接跳過此處，找到焦點。但我在作畫時遇到了困難：黃色沙灘比我努力想製造的柔和紫色氛圍搶眼許多，於是我決定使用罩染來調整黃色（請參考第13章）。我在黃色沙灘上加了紫色罩染層，不僅讓黃色變淡，還與紫色通道相呼應。

畫作完成之時，色彩通道應該有跡可循地遍布於畫中，有些地方是焦點、有些用來襯托，有些則是很細微的呼應。若沒有運用色彩通道的概念，顏色維持單一毫無變化，那麼畫中所有部分看起來會像是位於同一個平面。這可是練習如何運用色彩產生空間感的好機會！

亮銀色氛圍

繪於水彩本，8*1/2” × 1*1/2”（21.6 × 29.2 公分）

這幅畫中有兩條色彩通道：綠色與紫色。這兩種顏色在前景時為不顯眼的灰色調，越深入構圖便越鮮豔，到達天光照射的山頭時，兩色皆達到最亮的色調。

背景山色亦呼應著綠色與紫色，但我調整為低明度的冷色調。

18. 色彩振動

喚起視覺的張力

伊卡洛斯 - 番紅花

貝蒂・包維斯（ANA，AWS）之作品與收藏壓克力顏料與纖維板，9*7/8" × 12*3/4"（25.1 × 32.4 公分）

請將顏色想成能用來創造令人眼睛為之一亮效果的工具。這幅畫中，有兩塊等大的顏色區域，使視線在兩者間來回互換。

除了將景物仔細轉換到畫紙上，你還能用顏色做什麼？有沒有想過可以用顏色製造色彩振動的效果？當兩種顏色彼此互動，產生視覺上的張力時，才會出現色彩振動，並讓畫中原本乏味單調的區域起死回生。

一種顏色可以改變另一種顏色到什麼程度？先想想看有哪些色彩會彼此共振吧。舉例來說，一片黃色的田野，能與紫色的樹產生色彩振動，但跟綠色的樹的振動就少了。紅色的穀倉與綠色的樹產生色彩振動，但與褐色的樹就不行了。若紅色穀倉被紅褐色的樹所圍繞，看起來會比較不紅，而且兩者間的振動也更小。然而，藍色的屋頂跟紅褐色的樹卻能產生振動，如果進一步把紅褐色替換為橙褐色，跟藍色屋頂之間的振動會更強。

補色的作用

補色可以很明顯地改變鄰近顏色顯示出來的色感，參考隔壁第95頁的柵欄，欣賞補色這項令人驚嘆的力量。柵欄的顏色是中性灰，不偏暖色也不偏冷色（希望印刷出來還算準確）。請注意中央部分的柵欄背景色是白色，這非常重要，因為從這就能看出，不同的背景色會讓柵欄在視覺上感覺像是其補色。

請分別看看兩側的柵欄。左側柵欄背景為冷色綠，讓柵欄色因而呈現紅色調（綠色的補色）。換句話說，在冷色綠襯托之下，灰色柵欄顯得偏暖色，而且變成帶有紅色調的灰。接著看看右側柵欄，觀察暖芥末黃的背景對灰色柵欄造成的影響為何。這邊的柵欄看起來偏紫羅蘭色，因為紫羅蘭色是黃色的補色，而背景的芥末黃為暖色，所以柵欄的紫羅蘭色感覺就偏冷。

色彩振動為下一階段的挑戰

如果說補色可以強烈影響中性色的話，那麼兩個互補的顏色擺在一起，會發生什麼事？答案是，會產生令人驚豔的色彩振動！但這些色彩振動可不是自然而然出現的，是必須斟酌用色才能獲得的效果。為了產生色彩振動，**兩種顏色必須同等搶眼才行**。此外，視線還必須不斷在兩色之間轉換才行，也就是說，觀者不只被其中一個顏色吸引，而是同時注意到兩種顏色。

因此要創造色彩振動，牽涉到互補色之間細微的平衡關係。

1. 兩種顏色明度相同（這是最簡單的步驟）
2. 兩種顏色強度相同（此步驟稍微困難）。如果其

中一個顏色比較搶眼，便告失敗。如果一個顏色單調沉悶，而另一個顏色較亮眼活潑，是無法形成色彩共振的。兩者強度必須相當，一樣明亮、一樣沉悶，或是一樣細緻。

3. 為產生最佳的色彩振動效果，其中一個顏色應是冷色，另一個則是暖色。困難的來了：這兩種顏色都必須同樣吸睛。想像你可以用溫度計來測量色溫，若暖色比常溫更暖A度，搭配的冷色也要比常溫更冷A度，這就是你的任務。只有眼睛可以判斷你有沒有成功。

一旦學會如何創造色彩振動，往後作品中若出現呆板的部分就能派上用場，例如畫中的焦點要是無法在形狀上取勝，還可以用色彩補救。我最喜歡運用色彩共振的地方，就是單調乏味的前景，這樣只需要兩種較為亮麗的柔和顏色就行了，不需添加一大堆無法產生振動的色彩。

更多色彩振動的挑戰

上述三個步驟只是個開始，顏色要能相匹配並非顏色分量相同就好。有些顏色強度勝過其他顏料，因此顏色區域大小與位置也會影響。

先前已經學過藍色能造成往後退的視覺感，照理說藍色月亮在天空中應該看起來非常遙遠吧？但是，有次我的學生畫了幅風景，裡面有著一大片橙色天空。奇怪的是，他在橙色天空中畫上藍色月亮時，月

〈我的盲眼美人〉細節
華特曼水彩紙，21*1/2" × 31"（54.6 × 78.7 公分）
為使人物眼睛成為畫中焦點，我讓眼睛保持冷色，周圍則是暖色調的補色。我仔細小心維持色彩平衡，才能畫出這樣迷人的效果。也請注意我如何運用細微的過渡色，讓白色洋裝呈現發光感（請見第九章）。

補色如何改變顏色
觀察兩邊柵欄的色彩，便能看出補色的作用。
左邊綠色背景讓灰色柵欄看起來呈紅色調，因為紅色是綠色的補色。
而右邊的柵欄則因黃色背景而帶有紫羅蘭色調，同樣也是因補色的作用。

建立起色彩振動

鉻綠色

鎘紅色

鉻綠色

鎘紅色

確保互為補色的紅色與綠色的明度、色彩強度、暖色或冷色度以及大小相當。然而，你會發現紅色看起來還是比綠色更搶眼。

讓兩個顏色區域大小不一，可凸顯綠色部分。令人驚訝的是，較小的區域色彩強度反而增加了。

鉻綠色

鎘紅色

鉻綠色＋鈷黃色＋亮紅色

鎘紅色

將綠色放置紅色區域內。現在兩者色彩強度相當了。

試著將其中一種顏色調暗，你會發現馬上色彩振動就消失了。

鉻綠色

鎘紅色

鉻綠色

鎘紅色＋茜草深紅

變化顏色明度，儘管兩色之間仍有對比，但色彩振動消失了。

亮不但看起來不遙遠，反而往前拉近了，為什麼？

　　這是因為，肉眼會分辨並找出最顯著的顏色。儘管學生所選的橙色非常美麗，但因為橙色占了大部分區域，因此顯得平凡無奇。相較之下，在大片溫暖明亮的橙色中，小小的藍色月亮反倒成為視覺焦點。如你所見，顏色的分量可是有決定性的作用。

　　另一個平衡顏色的考量在於**每種顏色的搶眼度**。請跟隨下方解說進行練習，才能明確了解不同之處（第96頁有參考圖）：

1. 並排塗上相等分量的紅色與綠色。確保明度、色彩強度、暖色或冷色度、大小都相當。你會發現紅色是主導色，因為比綠色更鮮豔。如此一來，無論綠色多麼明亮，色彩強度永遠無法勝過紅色。

2. 試著擴大紅色的部分，把綠色縮減到只剩一小條。現在這兩個顏色大小不一，但綠色的強度卻開始增加，因為被凸顯出來了。

3. 在紅色區中大膽擺放綠色，現在綠色的強度已能與紅色匹配，形成我們要的色彩振動。

4. 調暗其中一個顏色。會發現僅需細微的調整，其中一個顏色就會更突出，色彩振動的效果便又消失了。

5. 改變其中一個顏色的明度，使其更淺或更深。同樣地，只要稍微改變顏色明度，就會凸顯其中一個顏色，破壞了原本的色彩振動。

讓非補色組合「活」起來

　　非彼此互補的顏色也可以透過色彩振動來加強效果，只要小小調整其中一個顏色就可以製造非常有趣的變化。請參考以下圖例，試著做些改變。首先，先畫上一筆鉻綠色，然後在隔壁畫上鈷藍色。由於這兩種顏色相容，彼此之間沒有振動的火花，反倒是顯得「和樂融融」。

　　現在請再度畫上相同的兩種顏色，但這次要用特殊的方法讓綠色看起來更活潑：在綠色中加上隔壁顏色的補色，也就是用藍色的補色（橙色），創造出更強的色彩振動。

　　最後一個步驟，在藍色中加入一點隔壁綠色的補色，也就是紅色。有沒有注意到稍微調色之後，色彩間的反應就增強了。這兩種顏色依舊是綠色跟藍色，但現在看起來可大不相同了。

非補色顏色之間的反應

鈷藍色　　　　　　鉻綠色

這兩種顏色相容，因此彼此間沒有色彩振動。

鈷藍色　　　　　　鉻綠色＋鈷黃色＋亮紅色

只要在綠色中加入一點點藍色的補色，就可以引出色彩振動效果了。

鈷藍色＋天然玫瑰茜紅　　鉻綠色＋鈷黃色＋亮紅色

兩色都加入彼此補色的顏色，就能引發更強烈的色彩振動。這就是為畫作賦予活力的方式之一。

19. 用顏色勾勒出抽象的圖樣

用動人的色彩來設計構圖

甘藍菜田
阿契斯 140 磅冷壓水彩紙，20" × 29"
(50.8 × 73.7 公分)
讓我們再更上一層樓，使用色彩振動的概念設計顏色配置，左邊這幅畫便是如此。

雖然色彩振動技法能在不改動明度的情況下，讓畫中差強人意的地方起死回生，但你可以更主動運用這項技巧，不必非得找個特殊理由。請直接在構圖中規劃色彩振動吧，「想畫出動人的色彩」就是最好的理由。

延續上一章，本章將更進一步利用色彩振動來規劃抽象的色彩圖案（pattern）。以前你用線條來勾勒草稿，但有沒有想過也可以使用**顏色**呢？雖然從最終作品是看不出來的，但用顏色來打底稿，可以先建立起生動活潑的色彩振動效果。

請參考第99頁，了解我是如何利用色彩振動的概念，來構思〈甘藍菜田〉。我選擇了互為補色的紅色與綠色，接著平衡兩種顏色以產生色彩互動。第一步很簡單，讓兩色明度一致就行了，我當時選擇讓兩種顏色變成明亮的暗光（halflights）。為平衡兩色強度，我選用了印度紅而非其他鮮豔的紅色，綠色則使用鉻綠色。要跟柔和的粉紅色形成平衡，綠色最好帶點灰色調，因此我在鉻綠色中加入了一點的天然玫瑰茜紅。

如同在上個章節中所學到的，為了制衡色彩強度很高的紅色，必須特別加強色彩強度較弱的綠色。一開始，我讓粉紅色與綠色方塊均等排列，後來讓綠色方塊變成圓形，尺寸也變小了（請見右頁第二張圖），如此更能凸顯綠色。

下一個步驟中，綠色形狀有了更多變化，但一部分仍維持原本的圓形（請見第三圖）。儘管形狀改變，但我仍小心維持紅色與綠色間的色彩振動。

整個作畫過程中，最優先考慮的就是如何維持色彩振動。我也因此獲得迷人的色彩草圖，為畫作多添層次。請再看一次第三張圖，並和本頁上方的「甘藍菜田」做比較，你會發現右邊第三張草圖與「甘藍菜田」的基礎色彩圖案是一樣的。現在換你來試試看，先設計一張色彩草圖，然後融合到風景畫作中，創造出迷人的色彩振動。

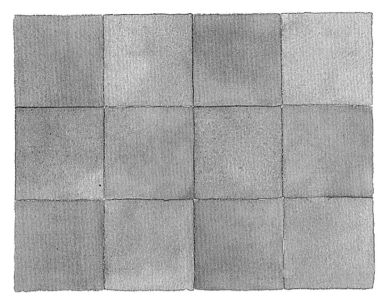

第一步驟中,我先建立
起互為補色的印度紅與
鉻綠間的色彩振動。

為了平衡紅色與綠色的
色彩強度,我將綠色方
塊改成箭靶的形狀。

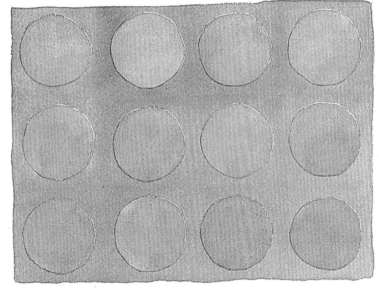

考慮到畫作主題,我又更進一步改
變綠色的形狀。改變過程中,我很
小心不減損色彩振動的效果。

20. 色彩構圖

規劃色彩設計

準備好要用顏色與形狀來設計了嗎？雖然色彩是一項非常強大的工具，設計構圖時卻往往被忽略。前面的章節就是為了幫助你準備好以顏色來設計構圖。

有效的色彩構圖中，所有顏色都合作無間，但不代表所有顏色都均等，否則構圖可是很無趣的。想像各式各樣的顏色組成一支團隊，擁有共同致力想達成的目標。其中一個顏色或許會是主角，但其他顏色會同心協力增強那個顏色，而不會有不和諧的聲音出現。

重新引導觀眾的視線

透過色彩間的互動，可以告訴觀眾該聚焦哪裡。比如說之前提過，面積較小的焦點顏色能勝過面積大又顯眼的顏色，所以在一大片難以補救或是看起來不對勁的顏色中，只要加上些許別的顏色，就能立刻吸引目光，並產生出乎意料的亮眼效果。請仔細看上方〈沿著俄亥俄河〉的畫面細節（想看整幅作品，請見第61頁），水面上混濁的倒影中，有兩條明亮的橙色光線。把橙色的光線遮住，你就知道少了這個強調色，畫面會變得怎麼樣。這個小小的焦點顏色，作用就在於與壓倒性的背景形狀作抗衡。

顏色來可以帶領觀眾的視線走過精心安排的構圖，最終停留於畫面焦點上。想做到這點，就得在焦點處配置特別的顏色，以〈倒影悠悠〉（第101頁）

為例，我深深著迷於變化萬千、姿態抽象的水中倒影，反而不太在意常見的美麗的碼頭與船隻場景。想表現生動的水影，顏色是不可或缺的構圖手段。

嚴格取捨

將眼前風景絲毫不差地複製到畫紙上，結果通常不會令人滿意。此外，有時實際的顏色會「欺騙」畫家的眼睛，讓人誤以為那才是焦點顏色。為了處理這個問題，即使只是小小的顏色選擇改變，也能造成極大的不同。我在賓州舉辦工作坊時，一位學員對此深有體悟。

那天是令人心曠神怡的秋日，眼前的風景色彩繽紛，進行色彩教學真是再適合不過了。這片絢麗多彩的美景，即使是技巧高超的畫家也難以駕馭，其中一位學員的主題是半掩在秋葉中的鮮亮漿果。當她興致勃勃勾勒草圖時，捕捉到了漿果和秋葉可愛的赭色調，然而她後來分析草圖，卻發現色彩之間沒有互動，一點也不吸引人。但是她在作畫的最後階段，妥善運用了當天的教學內容，成功讓色彩交互作用，改善了原先的構圖（請見102頁）。

如果你想特別強調某個顏色，反覆使用這個顏色只會讓所有努力毀於一旦。工作坊的學員都聽過我「諄諄教誨」：一顆鑽石放在黑色絨布上之所以美麗

無比，是因為能從各個角度接受光線，觀眾會立刻聚焦欣賞這顆璀璨寶石。但如果這顆鑽石旁又放了二十幾顆鑽石，你還能像之前一樣欣賞它嗎？能在鑽石堆中找到最初的那一顆嗎？

同樣地，若一幅畫中有太多顏色，會讓人疑惑到底哪個是主要色。我記得有位學員曾畫了一幅十分出色的瀑布作品，畫中藍天晴朗、田野上野花盛開，還有層次豐富的暗色河岸、大膽明亮的綠色樹林，整幅畫顏色栩栩如生。然而，那位學員說瀑布才是他的主題，並苦於無人注意到這點。

沒有意識到色彩如何互動可是有害無利。在這種情況下，你得先「馴服」較狂野的顏色，避免讓人眼花撩亂，或是避免這些顏色獨據畫中一方，搶走了焦點的風采。因此，你必須用罩染法修改過於明亮的顏色（參考第13章），或用喬裝色增添和諧感（參考第16章）。

要澈底強調一個顏色，並非大量使用顏料，而是克制地使用。為了形成強大的色彩衝擊力，必須適量使用明亮的顏色。試試看描繪春天的蘭花，但直到最後完成之前都不能用粉紅色，這絕對是一項挑戰。你只能在快畫完前，加入一點點粉紅色，觀察粉紅色如何與原本的顏色互動，且比起一開始就大量使用粉紅色，這樣是不是更能讓色彩高歌呢？想看其他克制使用色彩的例子，請參考第103頁〈奧鎮的漁村〉。所有紅色都柔和又暗淡，除了其中一種紅色保持鮮豔，但全部顏色可都和諧歡唱著。

倒影悠悠
阿契斯 140 磅冷壓水彩紙，21” × 29”（53.3 × 73.7 公分）
私人收藏
請試著將最強烈的顏色放在焦點，才能引導觀眾視線走過畫中其他物體組成的迷宮，或是其他可能搶走注意力的部分。請觀察畫中的顏色如何告訴你重點在哪裡。

漿果樹枝
凱倫・法格第之作品與收藏
阿契斯 140 磅冷壓水彩紙，14" × 10*1/2"
（35.6 × 26.7 公分）

若某個顏色是你的焦點色，請避免大量使用。為凸
顯漿果的赭色，這位學員在正式畫作時，有技巧地
變化顏色。她也運用了其他課堂建議，將草稿上的
漿果剪下來，嘗試不同的位置變化。她非常驚訝最
後只消些許顏色，便足以凸顯漿果。

漿果樹枝
凱倫・法格第之作品與收藏
阿契斯 140 磅冷壓水彩紙，14" × 10*1/2"
（35.6 × 26.7 公分）

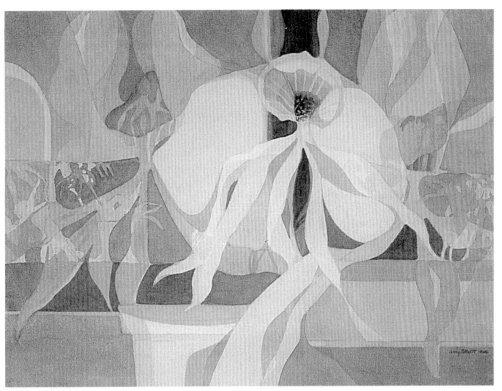

蘭花系列─樹蘭
喬伊·沙特之作品與收藏
阿契斯 300 磅冷壓水彩紙，
21"× 29"（53.3 × 73.7 公分）
請務必要在心裡記著整張圖的樣
貌。學習使用相關色作畫，以免
有顏色過於突出。這幅畫中大部
分的顏色都很柔和，並相互呼
應，而非彼此競爭。

奧鎮的漁村
阿契斯 140 磅冷壓水彩紙，
14"× 21"（35.6 × 53.3 公分）
請注意這幅畫中紅色的使用非常
克制。假如所有紅色都同樣飽
和，那麼圖畫看起來會很無趣。
不如讓其他紅色變柔和暗淡，只
留一種紅色維持鮮豔，創造色彩
的漸強感。

21. 十二種形狀

思考「形狀」

記憶中的河
堤‧納許‧海靈頓作
品與收藏
阿契斯 140 磅粗紋水
彩 紙，20" × 26"
(50.8 × 66 公分)

作畫時，最重要的元
素就是你自己。與其
追求畫得跟其他水彩
畫家一樣，不如全心
投入自己的畫作，發
展出屬於個人的「畫
家之眼」。這幅畫就
是典型的例子，這名
畫家內化並發揮十二
種形狀的概念。簡單
而直接的風格，使作
品充滿力量，色彩也
十分豐富。

一幅水彩畫是由扎實的架構所組成，而非技巧。架構就是表達你的想法的最大要素。為畫出能反映出你個人獨特表現風格的作品，必須充分了解如何構成一幅水彩畫。

最大的挑戰與樂趣並非來自於主題，而是來自設計從畫中元素所衍生的各種形狀。老師說要設計出更好的形狀，但怎麼做呢？老師說畫中要有焦點，但在哪裡？老師也說要留白，而且形狀要好看，但怎麼留、在哪裡留？學生們深受這些問題困擾。

我們需要更具體的方法。許多畫家都具備基本構圖知識，所以這不是問題，如何運用這些知識才是困難之處。因此，我想出了「十二種形狀」的課程。本章節將鼓勵你構圖、思考，並完整練習過設計構圖的概念。

首先，構圖是由形狀組成，如果你習慣畫線稿，將主題物或風景轉化成各種形狀對你來說或許不容易。請看看第105頁最上面的線稿，這不該是構圖的方式。雖然這類線稿常被稱為「構圖」，但並非完整的構圖。或許你小學時畫過初步的草稿，然後老師稱讚：「這幅構圖好棒喔，現在開始上色吧。」不過一旦開始上色，原本很棒的構圖卻開始走下坡，這是怎麼回事？

線稿只是最初的步驟，是構圖其中一部分而已。

我告訴學生：「構圖是許多要素的總和。」為了更清楚解釋，我將分解步驟，從線稿開始一步一步說明。

用線條將畫面分割，可能會導致你把線誤認為不同區域的界線。以下疑問是否聽起來很熟悉：「地平線該放在畫紙中央嗎？」「樹林的邊緣會碰觸到屋頂嗎？」在不斷確定物體的邊緣後，畫家便憑著錯誤的安全感開始作畫，最後加上明度與色彩後，結果卻令人失望。請記住，構圖是許多要素的總和。

現在請看第105頁的第二張圖例，這就是你該看待構圖的方式。別再煩惱物體邊緣哪裡會碰到或重疊了，請以形狀來思考吧。每一個形狀都是該有體積感，並擁有各自的型態與占據的空間。當你從形狀的角度來思考時，就是透過「體積感」作業。你可以將山丘看作一個整體，依傍著一大片天空（這是另一個整體）；樹這個區塊則靠著龐大的房屋區塊，記得你處理的是扎實、有體積感的物體。繪畫時是以形狀為單位，而非將顏色填進線稿中的空白，這可不是在畫著色本。順帶一提，這些形狀既然衍生於自然風景，就會是形形色色的多邊形，不會是單純的方塊、三角形或長方形等。

提取出十二種主要形狀

若你已經能從形狀的角度來看待景物，將個中元

若作為構圖，
這張線稿還不夠完整。

不如試試用簡單的形狀
排出你的構圖。

如果你偏好在畫出明確
的形狀之前，就先畫上
細節，這可不是個好的
開始。練習在構圖中找
出十二個主要的形狀，
然後重新組合成你想要
的樣子。

105

教子
阿契斯 140 磅冷壓水彩紙，20"×28"（50.8×71.1 公分）
莫尼克・克勞斯收藏
描繪人物時，將其視為整體構圖中的一個形狀。
人物也是構圖的一部分，而非獨立出來的主題物。

康乃爾海灣
梅爾・費特羅夫作品與收藏
阿契斯 140 磅冷壓水彩紙，
11*1/2"×15*1/2"（29.2×39.4 公分）
試著移動形狀探索最佳的構圖。做過十二種形狀的練習之後，從右方
可看出畫家設計的草稿構圖極佳，為正式作畫打下良好基礎。

素轉為不同形狀,那麼可以試試這項練習。選擇一處你想畫的風景,眼前有許多次要的形狀、分散注意力的細節、多樣的色彩效果,全都絢麗奪目,但請試著從中擷取出十二種形狀。我建議從廢紙上剪出十二個形狀,以便任意移動組合。班上曾有學員難以光憑想像做到這點,我建議他們將形狀剪下來,嘗試調整形狀,然後再拼在一起。這樣能幫助他們將主要組成部分看得更清楚些,等熟練上手之後,很快就能夠用少於十二種形狀來設計構圖了。

這些形狀擺在面前時,就是最有趣的部分。你可以任意調整、改變位置、放大、移除、修改等等,最後在畫作中重現,這就是創意之所在!

現在開始考慮形狀之間的關係。假如它們看起來很相像,能不能變化大小?有些可以放大,有些則縮小?有些形狀或許需要稍作微調,也可以試著延展部分形狀,或許有些往上移,或往下移。試著讓形狀體積變化,可能的話,避免太過單調的構圖。這個概念是為了幫你發現新的形狀。

這十二個形狀就是構圖的基礎,所以別吝於多花些時間進行設計。為了增添變化,製造出一些吸睛的輪廓,可以用來作為焦點。然而,假如每個形狀都在爭取注意力,畫面會變得一團混亂,因此有些形狀必須較普通,特別是在次要的地方,以便支持焦點。

用形狀進行各種探索

形狀比你以為的還更有彈性。許多畫家都沒有意識到形狀的可塑性有多高,可以被捏塑、延伸、改變、重構、操縱,簡直就像是在捏陶土一般。以下提供一些小提示:

1. 請記住,小不代表不重要。一條形狀有趣的小徑,也能奪走大山的光彩。

2. 請注意尖角的形狀容易吸引目光,你必須決定是否要引導觀眾的視線走向那裡,這才是你該下的判斷,而非想著怎麼避開尖角形狀。假如不希望觀眾注意力被導過去,可將尖角柔化成曲線。

3. 請注意放置在角落的形狀會變得較呆板。請稍微做些變化,才不會都與中心相隔差不多的距離。

4. 將數個形狀排成一線時,請注意中間不要製造出

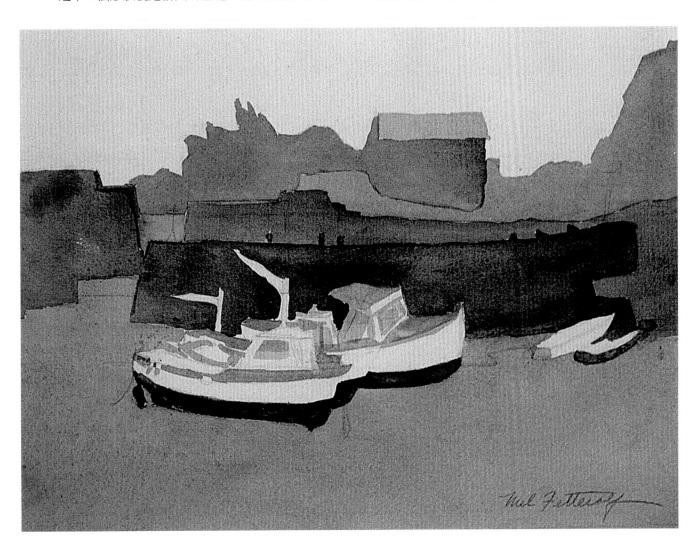

重新思考形狀

最大的挑戰不在於主題物難畫，而是安排形狀。下列例圖使用的是大師安東尼奧・馬蒂諾（Antonio Martino）的作品，每一幅畫都是同樣場景、同樣主題，卻各有不同的形狀、明度以及色彩的設計。這樣的驚豔感絕對是畫家的想像力帶來的！

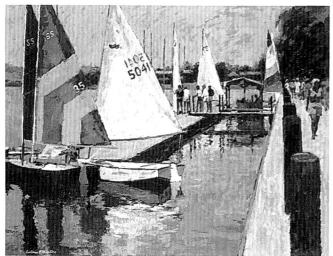

假日帆船賽　畫家收藏

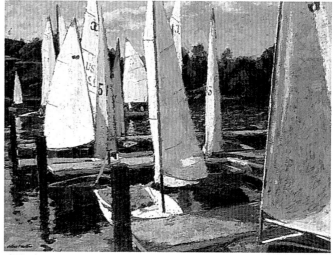

帆船之間　瑪諾斯夫婦收藏

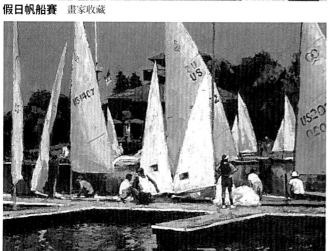

夏日帆船賽　克勞斯夫婦收藏

帆船集合　畫家收藏

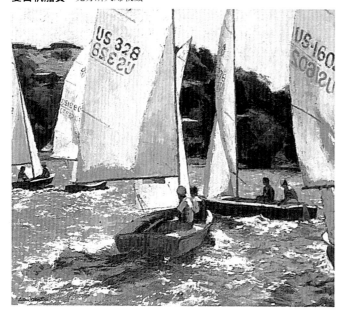

帆船　舒特博士夫婦收藏

在碼頭　賓州紐曼桑德斯美術館贊助提供

不必要的小區塊，這種情況我稱為「條條大路通羅馬」。幸運的是，解決方法很簡單，只要重疊一兩個形狀就可以了。

（希望經過上面的講解，你能從形狀的角度來思考了。也就是說，別再想著「一條船漂浮在水面上」，而該是「一個形狀漂浮在另一個形狀上」！）

5. 別讓樹妨礙了你發展構圖。我的建議是，在樹葉之間尋找天空。選擇一些大小不一的天空形狀，設定好天空的形狀之後，再讓樹環繞天空即可。現在樹葉的擺放也是構圖設計之一，而非只是讓天空雜亂無章地散布在樹葉間。此外，樹木不是「站」在地面上，而是從地下「長」出來的。所以請好好規劃前景的部分，使其能夠支撐著樹木。

6. 擺脫設計前景的焦慮感。前景的部分可以被簡化為確切的形狀，而非一堆模模糊糊的筆觸與色彩不明就理地堆疊一塊。將前景圍繞在房屋與樹木四周，讓構圖整合起來。

7. 請記住陰影也是一種形狀！形狀美麗的陰影會比用幾條筆觸畫出來的陰影，更能帶來更戲劇化的效果。同樣地，倒影也是形狀，而非不清不楚的區域。即使並非邊緣分明的區域，也還是一種形狀，或至少是形狀的一部分。

8. 將天空視為畫的一部分。假如你的畫整體效果很強烈，天空也應該要能呼應那股強度。請別留下任何空虛無用的空間。

9. 當兩個形狀相近但沒有接觸到，請觀察兩者間的空隙，是否也是好看的形狀呢？這個空間通常會是明顯的形狀，但你之前可能沒有把它視為構圖的一部分，比如說不同樹幹間的空間，或是樹木與岩石間的空間。

背景區域也是形狀

別忽略了遠處可能較不明顯的形狀。只要這些區域出現在畫紙上，就也變成了形狀，而不只是多出來的部分而已。你會發現在平面畫紙上，遠處的形狀看起來像位於前景旁邊，與前景位於同一區域，因此遠處的形狀應與鄰近的形狀大小相等。再強調一次，構圖是所有要素的總和，其中也包括了背景。

有時候為了讓背景模糊一點，畫家只用粗淺幾筆來畫背景區域。然而這樣是不夠的，若不用形狀、空間或是形體的概念來設計背景，看起來很像沒有畫完。再次強調，**每一**個形狀都很重要。

畫中的背景應扮演主題物的框架，但許多人常會優先將精力放在主題物上，畫好後才開始處理主題物的「周圍」。不過，在背景或前景隨意塞入暗色，是無法取代事先妥善規劃好前、後景的效果。圍繞著主題物的其他部分，應被看成是一組一組的明度與色彩，同樣值得我們好好經營。空間並非空隙，而是形狀，或是水彩畫的組成零件。

實際上主題物是什麼並不重要，重要的是形狀要迷人。一旦確定了主題物的形狀，將主題形狀與鄰近形狀和諧地擺放一起，讓鄰近形狀發揮襯托的功效。請別將周圍環境降格為無意義的筆觸，這點非常重要。尤其當你的主題是美麗動人的肖像，背景卻只靠薄弱潦草的筆觸來支撐，這也說不過去。

假如你還不習慣把主題人物視為畫面的形狀零件，不如練習先從周圍的形狀開始下手，最後再處理人物的形狀。你會發現搞定了周圍的形狀，其實有助於精確畫出人物。一定要把人物當成構圖中的一項形狀元素看待，就像是一棵樹或一片田野，你可以參考第106頁的作品說明。

用你的方式來組合

你問：「那畫中的焦點在哪呢？」這點請自己決定，可能是對比最強烈的地方、最令人感興趣的形狀、最乾淨俐落的邊角，或是顏色最特別之處。只要構圖不拖泥帶水、設計良好，觀眾就會自動聚焦在最美麗或是最有趣的形狀上面，你也不必非得訴諸一些老套的方法，像是斜線筆觸、引導視線的小路，或是讓陰影刻意指向焦點。（請注意，路徑既能聚焦，也能分散注意力！）

將形狀都拼湊在一起，也是一種作畫方式。除了使用鉛筆以外，還有很多方式可以作畫。法國野獸派畫家馬諦斯即使視力開始衰弱，也沒有停止創作，他有一些傑出的畫作，都是用剪刀剪出形狀，再加以拼湊組合完成的。他認為剪刀能剪出俐落的形狀，事實上，用形狀作畫不可能會有模稜兩可的空間，一切都必須非常明確。

藉由拼湊形狀創作出的畫作，優勢在於可以得到最佳的構圖設計。將「十二個形狀」練習想成將一幅畫拆解成好幾個部分，然後再次拼湊在一起，而且有機會拼湊出比之前更好看的畫畫，並創造更獨特、有創意的風格——也就是屬於你自己的風格。

22. 形狀加明度加顏色

涵蓋所有要素的構圖方法

傍晚潮汐
阿契斯 140 磅冷壓水彩紙，10" × 22"（25.4 × 55.9 公分）
這幅水彩畫的底稿非常簡單俐落，是透過「十二種形狀」法進行構圖。透過不同明度的分配，又增添了一股力度，而色彩則能激起觀眾的情緒。

完成形狀的設計不代表構圖完成了。還記得構圖是所有要素的總和嗎？接下來的目標，是建立更確實的明度基礎。所有形狀上的明度，將決定你的構圖有效與否。

接下來回到構圖，準備決定十二種形狀的明度。下面是最基礎的明度表，共有五階。最左邊是明度1，是白色或是最淺的明度；最右邊是明度5，也就是最深的明度。中間的明度3則是中間調明度（middle tone），明度2是中間偏亮的調子（mid-light），明度4是偏暗的調子（mid-dark）。明度可以分成1至25或更多種調性，但使用最基本的五種明度，就能讓你的畫具有更強烈、確實的漸層變化。

打好明度的底稿

我們從最淺的明度1開始。因為明度1是最顯眼明亮的調性，所以通常被用於最重要，或至少是離焦點最近的地方。當然也可以在構圖邊緣使用這個明度，但這樣你得具備更多色彩知識，才知道如何取得色彩的平衡（第28章將深入講解如何設計留白區域）。

在現下的階段，請選擇一個你希望觀眾注意到的形狀，像是農舍或小船等等，並將此部分留白或保持最淺的明度。由於最淺的明度是最顯眼的，即使不特意引導，視線也自然會走向它。

接下來要使用的是最深的明度5。如果有技巧地在最亮的形狀旁安排最暗的明度，將引發色彩間的反應，讓亮部因對比而更加耀眼。然而，如果讓最亮和最暗處緊緊相鄰，容易顯得太過突兀，因此將最暗的部分配在最亮部分的附近，便已足夠。

現在，你已經規劃好畫面最亮與最暗的地方，創造出視覺焦點，畫紙上剩下部分的明度則屬於其他三種中間調。第27章將仔細講解如何安排不同中間調明度的方法，但目前我們先將中間偏亮、中間調與中間偏暗的明度分配到剩下的形狀上即可。由於這些明度皆屬中間調的範圍，無法與暗部及亮部間的強烈對比競爭，因此不會喧賓奪主。穩當打好明度的基礎之後，就能加上其他次要且微小的細節了。假如能先有穩固的明度架構，即使加上零散的筆觸（也就是具有表現力的筆觸，用於強調效果），整幅構圖也不會就此散架。

前一個章節延續下來的十二種形狀構圖雖然簡單，卻能有效加強構圖本身的力量。只要技巧性地分配明度，構圖會變得更扎實。而運用顏色更能引發觀眾強烈的情感，這也是我們構圖的下一個階段。

配置顏色

上個階段你花了很多心思規劃形狀與明度，現在的目標是選用獨特的顏色。挑選你要的幾種強調色，其餘的顏色則扮演低調的配角，在第三步驟中，往構圖裡增添色彩時，必須非常克制地進行。

實驗草圖　　　　　　　　　　　用顏色加強氛圍

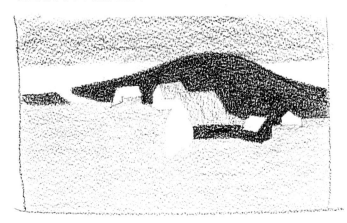

這幅草圖忠實地呈現了風景的明度變化。然而房屋群的大小卻過於相當，而且河流與山丘的輪廓也相同。

在此我改變了房屋的大小，但不要只關注主題物，請重新檢查所有的形狀，你會發現房屋後方的圓拱形山丘會分散注意力。

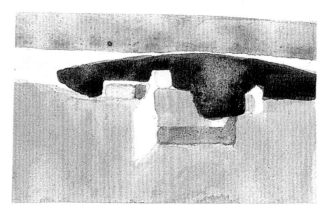

這還是同一處場景，但我修飾了山丘的形狀，明暗的安排也能巧妙創造對比效果。即使是微小的變化也能在構圖中造成巨大的不同。

顏色可以對觀眾傳達訊息，相同的場景以不同的色彩組合來詮釋，會造成非常不同的效果。比方說，有些顏色會凸顯溫暖慵懶的沉靜感，有些則能營造寂寞的氛圍。請依據你對場景的解讀來決定使用什麼樣的色彩組合。

暴風霰中的車子

亞瑟‧朵夫（Arthur Dove）作品
油畫，15"×21"（38.1×53.3 公分）
紐約羅徹斯特紀念美術館
由瑪莉恩‧高德基金會（Marion Stratton Gould Fund）贊助提供

雖然亞瑟‧朵夫的靈感來自大自然，但透過形狀、明度與顏色的設計，他將日常的主題昇華為曠世巨作。若想提升創造力，每天請花十五分鐘進行十二種形狀的練習。勤加練習之後，你就能快速分析任何看到的風景，並找出最佳的形狀組合構圖。

將特別的顏色置於最受矚目的位置，它們就會成為最亮眼或最獨特的顏色。畫中其他顏色不該與之互別苗頭，而是要讓這些重點色更美、更亮眼（請見第2章與第8章）。

很多人會為了創造出活潑的構圖，而過度運用各式亮色，這就是所謂「色彩繽紛卻黯然失色」的構圖。用了太多不搭調的顏色，不夠扎實的構圖會馬上分崩離析，成果毫無美感，紛亂的色彩也沒有形成任何焦點。如果你希望整體色彩看起來活潑又明亮，就必須謹慎選擇用來襯托焦點顏色的其他顏色。

除了顏色選擇以外，顏色配置也至關重要。最亮的顏色擺在中間，比擺在邊緣要更能發揮作用。比方說，假設有一艘亮眼的紅色小船出現在構圖的邊緣地帶，因其顏色極度鮮豔，鐵定會令觀眾分心，將視線帶離焦點──甚至帶離這幅畫。若想將這愛搶風頭的紅色形狀融入構圖中，請將船移到畫中間，並降低其彩度，好讓焦點不會因這艘船而失色。

用顏色規劃構圖能強迫你更細膩地思索如何讓色

彩打動人心，這樣你的思考方式才能提升到更新、更有創意的層次，而不再依賴老套的公式。舉例來說，描繪旭日場景時，請學著自己觀察實際顏色的細微變化，而非套用一般太陽散發光線並指向焦點的畫法。觀眾會懂得欣賞你運用知識創造出的特別色彩，因此沒有必要多添加引導視線的符號。

各種要素的總和

「面面俱到」的構圖仰賴各種要素的統合，而不僅是前景、中景與背景的結構而已。我們不需要路徑或陰影來引導觀眾視線，而是利用獨特的形狀、明度與顏色，整合起來組成一幅構圖，畫中每個區域都有其作用。觀眾的視線會停留在最賞心悅目的形狀、最明淨的亮部，或是最精緻的色彩之上，那就是作品的焦點。你的畫可以是寫實派、抽象派，或任一種你喜歡的風格。目前講解構圖的章節不是要限制你的創意，而是給予你更堅實的基礎。

我將這點保留到最後才講，以下為第112頁亞瑟·朵夫畫作的草圖，簡明扼要地示範了何謂「面面俱到」的構圖方式。朵夫為抽象派畫家，常從大自然汲取作畫靈感。透過精巧地安排形狀、明度與色彩，他往往能將平凡的主題昇華成極佳的畫作。仔細看看朵夫的畫，猜猜主題物是什麼，但老實說，這並不重要，因為構圖本身結合了有趣的形狀、強烈的明度表現與豐富的色彩，看起來已經很迷人了。經過幾番猜測之後，再看看最初的草圖，結果發現居然是大雪中的三輛車子！這張草圖證實了其中一項基礎概念：任何主題都能變成曠世傑作，關鍵就在於畫家的思想，因此重點不再是你有多擅長畫圖，而是你有多擅長觀察、思考，還有多擅長安排從眼前風景擷取出形狀、明度與色彩。

暴風霰中的車子（草稿圖）
亞瑟·朵夫作品
水彩畫，5" × 7"（12.7 × 17.8 公分）
紐約康乃爾大學的強生美術館贊助提供

23. 不上色的形狀

運用留白部分

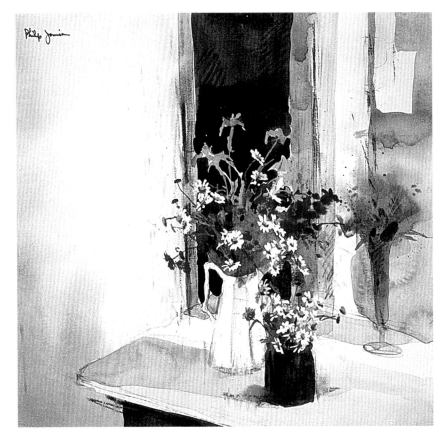

三瓶花
菲利浦・賈米森
（NA，AWS，DF）
作品與收藏
阿契斯 110 磅熱壓
水彩紙，11*1/2" X
12*1/2"（29.2 ×
31.1 公分）

要畫多少、畫什麼都
是自己的選擇，而這
些選擇將會決定成品
是否傑出。這幅畫中
留白處與上色處形成
精巧的平衡，前景、
主題物和背景的留白
處，造型都很扎實。

　　現在先暫停一會，想想看留白形狀的重要性。在審視自己的作品時，你可能會發現構圖中留白處與上色處同等重要。

　　當我問學生：「作畫過程中最有力的要素是什麼？」常見的答案為：下筆時的隨興感、掌控技巧、厲害的暗部設計等等。雖然這些都是我們希望能有的表現，但學生們鮮少想到最簡單的要素：在畫紙上留白。然而，只要稍微檢視一下自己的作品，將發現你的眼睛會快速找出形狀漂亮的留白處。

　　在水彩畫中，留白處會因為顏料特性的襯托而更加吸睛，因透明顏料反光率很高。留白或塗有薄薄顏料的區域，比塗滿顏料的區域的反光率更高，也更亮眼，所以觀眾的眼睛會先被好似閃閃發光的亮部吸引。

　　留白處因其亮眼的特性，可以產生與暗部相抗衡的力量。試試以下這個實驗，就可以看出留白處的力量。在正方形白紙中央畫一個黑色圓圈（參考第115頁），接著在旁邊放同樣一張白紙，但這次把紙塗黑，在中央留下一個白色圓圈。記得兩個圓圈大小要相當才能作比較。視覺上看來，白色的圓圈看起來有種擴大的效果，而且你會注意到眼睛偏好白色圓圈而非黑色圓圈。每當你又想將畫紙塗滿顏料時，請回想這個實驗。

每個形狀都很重要

　　在構圖中規劃哪邊需要留白對你來說可能是全新的概念。一開始構圖時，不管是要上色的還是要**留白的形狀**，你都要兼顧到。請注意，我說的是留白的形狀，而非單純的空白處。隨意留下空白處沒有任何意義，留白的地方必須也是一種形狀、形體或空間。留白處必須要能在畫中發揮作用，為了畫出一幅厲害的作品，我致力於讓留白處跟上色處同樣具有視覺力度。

　　用圖講解會更清楚，請參考第115頁的穀倉畫

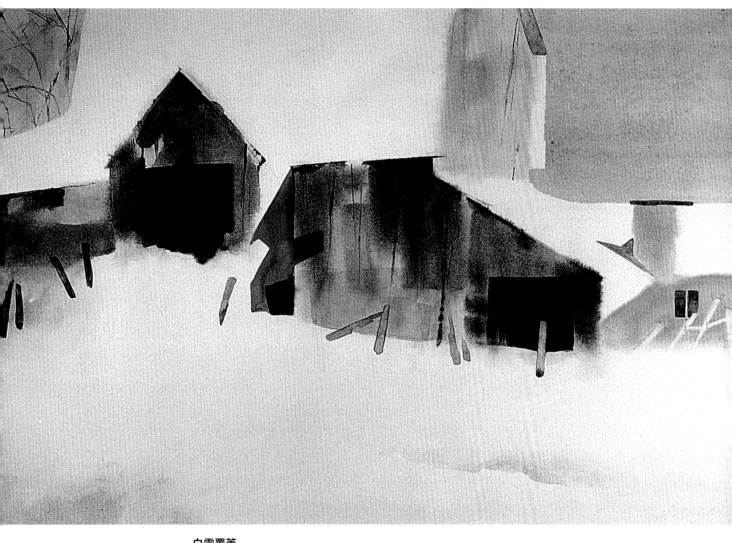

白雪覆蓋
阿契斯 140 磅熱壓水彩紙，21" × 29" （53.3 × 73.7 公分）
加利耶塔博士夫婦收藏

留白的區域可以跟上色的區域一樣有力量。這幅畫中留白的區域其實支撐
著上色的穀倉形狀。請記得要將留白的區域作為形狀、空間或形體來設
計，如此才能使其在畫中發揮作用。

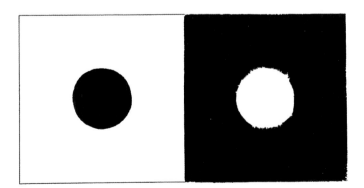

圓圈實驗

哪一個圓圈看起來比較大？哪個看起來比較亮眼？哪個看起來比較突出？
這個實驗可以幫助你記得留白處所擁有的視覺力度。

巴西里、鼠尾草、迷迭香與百里香
阿契斯 140 磅熱壓水彩紙，21" × 29" （53.3 × 73.7 公分）
貝蒂‧加賀‧那奇收藏
即使是主題物也可以留白。這幅畫中的瓶身是透過周圍以及瓶內上色的形狀來界定的。留白處讓瓶身看起來更顯晶瑩剔透。

作，畫中有一半都是淨亮的空白處。畫這幅畫的挑戰在於，要使留白形狀強過上色的形狀（通常都是有顏色的部分會主導視覺）。在這幅水彩畫中，大片的留白形狀其實**支撐**著上色的穀倉的視覺重量。

留白形狀的力量也可見於〈巴西里、鼠尾草、迷迭香與百里香〉這幅水彩畫中。請注意作為主題物的罐子，本身都**沒有**上色，而是透過在其周圍與瓶內上色，暗示出瓶子的樣子。我藉由運用留白處的特性，加強了陽光穿透瓶身時燦爛奪目的效果。還記得前一頁的實驗嗎？白色的圓圈看起來會給人擴大的視覺效果。

半黑半白練習

分辨哪裡是正空間（positive area）或負空間（negative area）時，很容易混亂，試試看用不同的概念來思考：上色處與留白處，留白處既可以是主題物也可以是背景。試著用黑色顏料塗滿原本要留白的區域，這樣就能看清它們的位置，請參考上面這張草圖。這樣可以幫助你重新設計這些區域，並平衡留白處與上色處的視覺力度（請參考下面的草圖）。

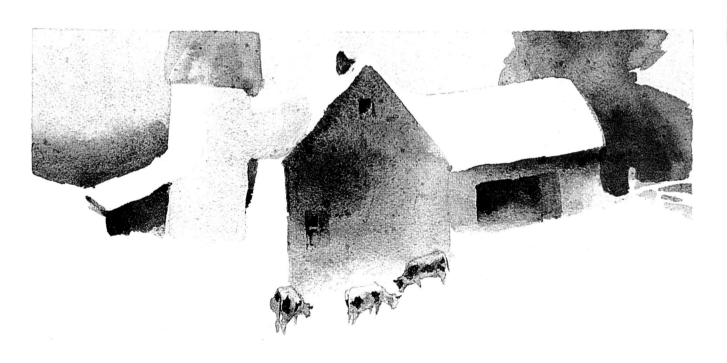

設計留白的形狀

要是只需使用原先一半的顏料量就能塗滿整個紙面，對水彩畫家來說可是幫了大忙！不過，畫家就得審慎使用顏料，以便留有足夠的量畫完剩下的部分。把這個想法謹記在心，接下來你要設計一幅半留白半上色的構圖，練習全神貫注於留白的形狀上。

首先在畫紙上依照你平常的習慣規劃構圖，記得要包含留白的區域。接著，為了讓留白處發展成能提供視覺力量的形狀，請在旁邊重新構圖，將打算留白的形狀全塗成黑色。現在原本留白的地方變成黑色了，有助於你將其納入構思中。用這種方式可以很容易看出哪些區域不平衡或是懸而未決，就像是使用X

光來檢視留白形狀的效果（請參考下列圖例）。

目前黑色的形狀，應該可以幫助你了解其周圍的形狀不只是純粹的空白，而是一種形狀，是畫面的要素之一。一旦你能將這些留白空間轉換成有意義構圖元素，便準備好進入實際作畫的階段。作畫時，請用上色的區域來界定留白的區域（一如〈巴西里、鼠尾草、迷迭香與百里香〉裡的罐子）。

完成之後，請後退並檢視留白的區域，問問自己：這些區域是明確的形狀嗎？它們有發揮作用並襯托焦點嗎？請記住，留白的形狀一定要在規劃構圖時就決定好，而非事後才加上去。

不要事後才留白
將草圖中原本要留白處塗黑，檢視它們在構圖中發揮怎樣的功能。

不好的構圖

留白過大

有效的構圖設計

有效的構圖設計

果園的回憶
阿契斯 140 磅水彩紙，21" × 29"（53.3 × 73.7 公分）
瓊・凱克作品
科佩斯控股公司贊助提供
透過運用畫紙留白處，這位畫家將實景轉化為如此動人的畫作。

24. 超越主題物

尋找畫中的關係

娜瓦與綠杯子
伊莉莎白．奧斯本作品
阿契斯水彩紙，
50*1/2" × 37*1/2"
(128.3 × 95.3 公分)
紐約市費斯巴克畫廊
(Fischbach Gallery) 贊
助提供

畫中的人物與周圍形狀
都相當迷人。雖然人物
通常主導畫面，但這位
出色的畫家將各部分的
視覺力度都提升到相等
程度，每一種形狀都能
發揮作用。

當你到郊外尋找作畫靈感時，通常會被什麼吸引目光呢？每次都是主題物本身嗎？或是主題物與周遭的「關係」呢？真正給一幅畫靈魂的，是主題物與周圍的互動關係，所以作畫時不要只在主題物上打轉，否則再怎麼費盡心力描繪，也無法成為一幅完整的作品。請仔細觀察四周，尋找能完美襯托主題物的形狀。

當你設法建立主題物與周圍的關係時，就能避免兩種問題。首先是避免不經大腦地將眼前風景全部照單全收，再來是避免只專注於主題物，而忽略了（或是草率規劃）其他部分。找出「互動關係」將能降低犯以上兩種錯誤的可能性。

簡化複雜的風景

舉辦描繪挪威午夜陽光的工作坊時，學員們看到了挪威的十一世紀時期風格的卑爾根海港，以及色彩繽紛的商店街，還有一大堆橘色頂棚的攤販、餐車、載滿花的小船，以及有山牆的穀倉。而美得令人屏息的山頂白雪皚皚，許多磚造屋頂沿著山坡延伸至最高處。望著這片豐富得令人不知所措的美景，你該從哪裡開始下手呢？

發展主題物與次要的區域之間的關係，有助於簡化複雜的風景。請參考第121至123頁的「卑爾根海港」草稿。你或許會先勾勒出所有物體的輪廓，接著移動形狀找出最佳構圖。我知道眼前風景可能令你靈感泉湧，但別急著把全景都移到畫紙上。請先選擇一個角度，比方說，你覺得海港的船隻很迷人，想以閃閃發亮的白色船身為主題，但是你會不會不由自主地把船隻後方的城鎮畫進圖裡呢？請看看第121頁的草稿圖，一個場景中不需要三或四個主題物，所以不要

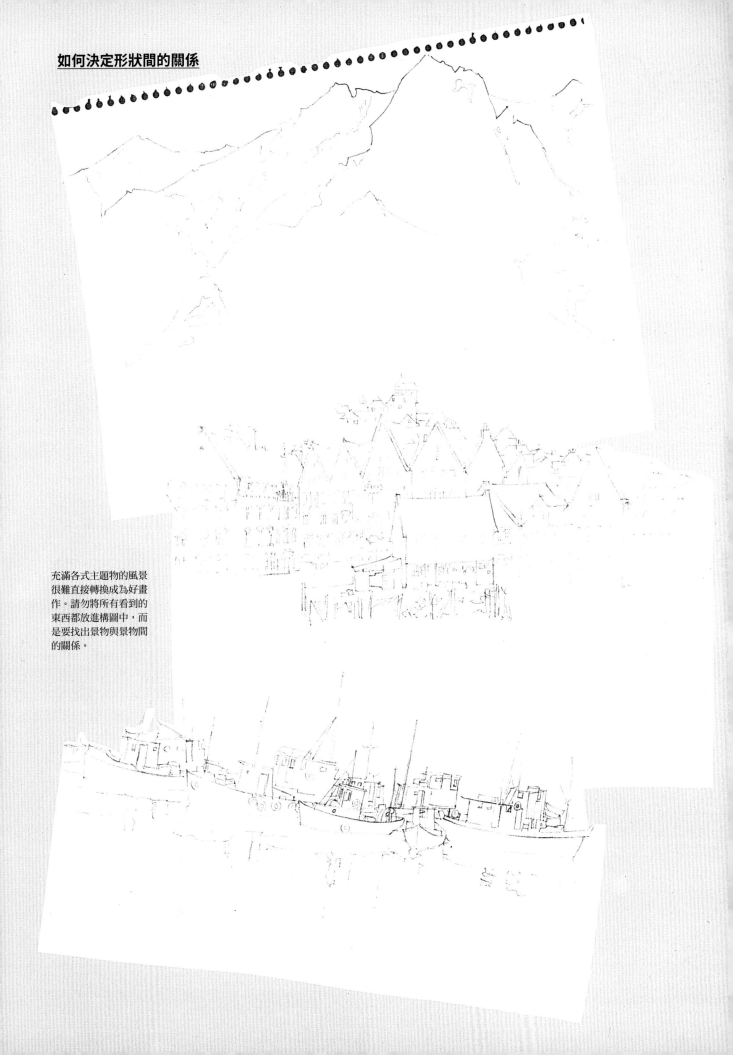

如何決定形狀間的關係

充滿各式主題物的風景
很難直接轉換成為好畫
作。請勿將所有看到的
東西都放進構圖中，而
是要找出景物與景物間
的關係。

將臨摹好的景物形狀四處移動，或多畫幾次草稿，比較各種可能的形狀互動。

現在請選擇要剔除哪些景物。在此城鎮已被移除，背景形狀也能清楚襯托主題物。

看到什麼就畫什麼。請先暫停一下，思考什麼樣的形狀可以襯托主題物：山牆屋頂以及活潑的窗戶花樣都非常美麗，但是有益於襯托船隻的形狀嗎？將船隻的形狀在紙上四處移動，看看它與其他形狀的互動關係如何，然後選擇最能激出火花的位置。

現在你改變了心意，決定以高山襯托主題物。現在，請將背景當作主題物的「框架」，開始發展兩者間的關係。在紙上構圖時，你可以淡化後方的城鎮（請見左頁），或是直接略過整個城鎮不畫。

風景中其他有趣的點，像是屋頂，也可以作為主題物。山坡上的屋頂自成一組迷人的圖案，往山頂延伸。這些屋頂可以透過後面的山形，或是眾多交錯的船桅來襯托。但同樣地，請選擇其中一種來與屋頂形成互動關係就好，假如你什麼元素都保留（而且以同樣的力道呈現），觀眾就不知該看哪裡了，形狀間的互動也蕩然無存。

主題與背景形狀的關係

當只畫出形狀關係的其中一半時，也就是畫家只專注於畫主題物，形狀間將無法產生反應。假如忽略主題物周圍的形狀，構圖會變得很弱且不完整，但透過有創意地安排主題物的位置，就可以避

池塘裡的項鍊

在最初的草稿中，只有主題物「石頭」有好好設計過。透過重新安排石頭位置，並變化周圍的空間，畫面變得有趣多了，包括主題物本身也是。

萬愛之王，乃我善牧
伊莉莎白·歐文的作品與收藏
阿契斯 140 磅冷壓水彩紙，15*1/2"× 19*1/2"（39.4 × 49.5 公分）
若對傳統平凡的構圖感到失望，請試著變化主題物擺放的位置。這位畫家選擇非傳統的構圖方式，並仔細安排所有的要素，讓每個部分能整合起來，發揮作用。

免這種情況發生。

學會設計各種不同的形狀後，接下來的目標是學習安排形狀在畫紙上的位置。在自己家中擺設珍貴物品時，肯定會設想周到，並努力讓周圍的環境能襯托它，簡單來說，這項物品與周圍環境會產生關聯，成為場景中的一部分。

從第124頁中的〈池塘裡的項鍊〉草稿可看出，透過安排構圖，即使是平凡的主題也能變得十分具有戲劇性。原本的構圖是主題物常見的樣貌，即使把石頭大小做些變化，並放在畫中主要位置，看起來也是毫無新意。由於周圍有太多空白，視覺上這些石頭像漂浮在平面上。更糟的是，石頭四周的空間還很均等，導致整個畫面太穩定無趣。若想改造構圖，除了規劃石頭的位置，也得好好規劃石頭周圍的空間。

將石頭位置做些變化（請見虛線的地方），你會注意到構圖立刻變得有趣多了。將石頭推到右邊或左邊、上面或下面，或是將石頭變大或變小，都能讓石頭四周的空間不再均等，一旦畫紙上各個空間大小有不同變化，構圖就會改善許多！

試試看第124頁草稿中另一個點狀虛線框提示的

構圖方式，看看周圍各種不同的形狀，就跟主題物的形狀一樣迷人！只有當每個區域在構圖中都能發揮作用，才能畫出優秀的畫作。主題物不變，光是變化位置，平凡無奇的構圖也能變得優雅美麗。

請參考上方這幅特別的畫作，這是賓州工作坊學生的練習作品，是個大膽構圖的好例子。這位學生採取了「不正統」的構圖方式，如果沒有好好設計作為背景的田野，整幅畫會變成一場災難。然而她不只設計綿羊的形狀，也設計了田野以及其他形狀來襯托綿羊。

若你對常見的風景構圖感到失望，試著重新擺放主題物位置，這會迫使你認真安排畫面中平凡無趣的部分。你會發現只要改善了周圍的形狀，也會提升主題物的迷人程度。

25. 明確分割空間

創造動態的形狀

聖吉米尼亞諾
莎莉・波特之作品與收藏
阿契斯 140 磅冷壓水彩紙，21" × 29"
(53.3 × 73.7 公分)
你常採用相同的方法作畫嗎？這位學生挑戰了特別的構圖，她讓形狀環繞著中央一塊上了薄薄顏料的部分。最後完成的構圖因為明確的分割空間而變得十分具有設計感。

　　不要因為草圖畫出來不如預期就隨手扔掉了！如果原本的靈感很不錯，你需要的可能只是更有趣的空間分割。

　　第21章中我們學到用十二種不同的形狀來設計構圖，但你可能希望構圖能更上一層樓。想畫出更美麗的穀倉、高聳入雲的山，或閃亮的瀑布嗎？接下來我們將更進一步，將十二種形狀變成畫紙上十二種不相等的分割空間。

　　當比賽評審認為一幅作品不錯時，通常會評論：「我喜歡這種簡單的形狀分割方式。」憑靠明確的空間分割，就能讓畫作特別突出是不容置疑的。一幅畫的之所以優秀常歸功於高明的空間分割，遠勝於只靠特殊主題吸睛。再平凡無奇的風景，也能因不凡的空間分割而轉變成傑作。

大膽的分割空間

　　以下的練習中，我會希望你用剪紙的方式來設計更大膽、各異其趣的形狀。請選定一種主要顏色，準備好屬於這個色系、但不同色調的色紙。請看第128到第129頁的例圖，我的草稿使用了淺藍色、土耳其藍、偏暗的藍色還有深藍色。至於明度最淺的部分，請使用白色。使用色紙有一個額外好處，有助於簡化和組織不同的明度。

　　接著按照〈十二種形狀〉章節所說，先從白色或最淺色以及最重要的形狀開始。首先剪出代表亮部用的白色或最淺色形狀，然後調整形狀直到你滿意為止。再來剪出代表暗部的形狀，修剪到暗部足以襯托亮部。接著，依序加上其他中間調明度，製造明度的變化。

　　一旦所有主要顏色都剪好後，將它們擺在畫紙上檢視。現在有趣的部分來了，大膽地將這些形狀變成大型的分割空間。每次構圖時，畫面都會被分割成幾個部分，分割的部分越少，你的構圖效果就會越強烈。訣竅在於，讓分割出來的空間尺寸各異或是形狀獨特。

　　從眼前風景擷取出來的形狀也能提示你怎麼分割空間。比方說，中間偏暗明度的藍色可以直接變成廣大暗藍色的區域的一部分。色紙能幫助你很快找出相同明度的形狀，而這些形狀也可以聚合成更戲劇化的空間。此外，因為使用的是色紙，而非實際畫在紙上，讓你可以放心探索各種可能性。只需一把剪刀，你就可以立刻調整、修剪形狀。多出來的形狀可以與

淡季
阿契斯 140 磅冷壓水彩紙，11" × 15"（27.9 × 38.1 公分）
貝芙莉・威廉斯收藏
請盡情探索各種可能性。大膽將形狀的潛能發揮到極限，
若有大小相等或太過普通的分割空間，也試試盡情變化。

盡情實驗不同分割方式

剪出來的色紙能促使你設計出豪放的大區塊。

其他形狀合併，變成更大、更搶眼的構圖元素。

　　這項練習應能幫助你視覺上接受不均等的空間分割，並突破過往習慣的平淡構圖。這裡有些小建議，希望能幫助你勇敢探索，找出更迷人的構圖：在剪出形狀時，能不能刻意剪成更誇張的形狀？敢不敢讓形狀更顯極端？或是讓形狀的大小差距更明顯？現在試著將主題物移動到構圖頂端或底端，總之不要是平常看著最舒服、一定會放的位置。你的構圖越不平衡，看起來就越有趣搶眼。

　　接著，將完成的構圖顛倒過來看看，這是測試分割空間的絕佳方式。假如顛倒過來效果也很好，就是成功的構圖，當我將這張構圖上下顛倒時，山的水中倒影反而比山本體還更能主導整個畫面，可說是非常

不妨玩玩看各種空間分割，
將平凡的風景轉化為獨樹一格的畫作。

先暫歇一會，將構圖上下顛倒進行檢視。
左邊的構圖中，山的水中倒影變成重點，
但不管怎麼放，整個空間分割還是同樣賞
心悅目。

129

特別的視角（參考129頁）。但請注意，不管這張構圖翻到哪一邊，整個空間的分割都是不均等的。

避免單調的形狀

常見的構圖問題除了「畫面安全，但沒有特色」以外，畫家也常一不注意就重複使用相同的形狀。前述的練習可幫助你看穿顏色與明度偽裝，一眼辨識出相似的形狀。

下面的範例是一幅山景，只有簡單的山形以及倒影的形狀。第一幅圖中的山形重複，看起來已相當無趣了，底下的水中倒影又再重複一次，更是毫無加分。但第二幅圖就改善很多，我將其中一座山擴大、

突出畫紙的頂端，並將另一座山拉長，最後一座則縮小，現在三座山的角度跟分量都不同了。你應該注意到即使是極小的修改，也能造成巨大改變。為使倒影的形狀也變得不均等，我將它們縮短、拉長或是偏離中心一些。倒影不需要跟山的本體看起來一模一樣，如果形狀有所不同，反而會更有生命力。

到這裡暫停一下，想像你拍了張照片，裡面三座山都是相同的形狀，連水中倒影也長得一樣。然後你花了一整個下午，就只忠實將這麼無趣的構圖複製到畫紙上，不覺得很浪費時間嗎？作為一位藝術家，你有的是機會改善構圖，改造無趣的形狀、創造出獨樹一格的分割空間，化平凡為神奇。

擺脫無趣的重複形狀

假如只是照實把風景畫下來，而不作思考與設計，只會畫出許多重複的形狀，正如第一張〈北極圈〉的草圖所示。請運用空間分割章節教你的知識，分辨出相似的形狀，在無法補救之前，變化形狀大小。

《島人》中的海豹

瑪莉亞・西蒙—古丁作品

刻版畫，巴恩夫水彩紙，11*1/2" × 8"（29.2 × 20.3 公分）

珍・多比收藏

縮限分割出來的空間數量，能形成極大的視覺衝擊力。這位技巧高超的畫家大膽地平均分割畫面，但依然形成戲劇化的張力，這可是非常困難的！她俐落地分割空間，讓兩旁高聳的峭壁壓迫向正中央狹窄的縫隙。這樣簡單明瞭的處理方式，反而呈現出沉靜的力量。

26. 明確精準的明度基礎

建立扎實的明度基礎

倒影
詹姆士·麥可（MWS）
之作品與收藏
阿契斯 300 磅冷壓水彩紙，
 14"× 21"（35.4 × 53.3公分）
當你以確實的形狀以及明度組好構圖，並加上亮眼的顏色，最終完成品將無懈可擊。

你能分辨出畫中明度的架構是扎實還是淺薄嗎？明度的構圖非常重要，因為明度會決定「十二個形狀」的成與敗。只要簡單幾個步驟就可以完成明度構圖，怎麼可能還會出錯？但很諷刺的，要講解如何安排扎實的明度構圖，最好的方法，就是告訴你要避免哪些情況（見第133頁的圖例）。以下是構圖時常犯的錯誤：

1. 在同一平面上變換明度。

2. 過早加上強調色、肌理（texture）與細節，沒有先以明度打底。

3. 在邊緣加上暗明度。

4. 沒有好好處理不明確或未完成的明度構圖。

5. 肆意以亮色路徑切割形體或平面。

避開陷阱

現在來一項一項檢視上方提到的錯誤，了解如何避免這些情況發生：

1. 在同一平面上變換明度，指的是明度變化不定的狀況。描繪屋子、穀倉、樹、屋頂或任何東西時，同一平面從左到右側時若改變了明度，會讓形狀變得不夠確實，明度安排也會變得模稜兩可。繪畫過程中自然會想添加一些變化，但明度絕不應該從最淺變換到最深。請保持明度明確，才能讓形狀也確實。

2. 過早加上細節與強調色。第二個錯誤通常是肇因於操之過急。因為忍不住想直接開始描繪細節與質感，而馬虎了架構的部分，就像蛋糕還沒烘焙好，就先把糖霜和裝飾放上去了。這會造成災難性的後果，事後

建立扎實的明度結構

每個形狀都有明度，而且彼此都有關係。只有在你在構圖中建立了扎實的明度基礎之後，才能更進一步加上其他變化跟細節。

不要犯這些常見錯誤

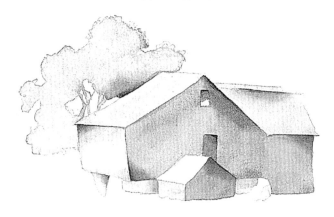

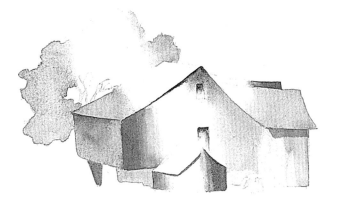

只要同一平面的明度變動，觀眾就會隨之分心，形狀的堅實感也跟著崩解。

在打好明度構圖基礎之前，就加上各種細節與花稍的筆觸，會變成只是在練習技巧而已。

刻意加深形狀邊緣明度，反而更凸顯較弱的形狀。

讓一道虛構的光束分割形體，會弱化形狀的堅實感。

帕琴特羅的一處門口
海倫·施內伯格之作品與收藏
飛龍速寫用棕褐色顏料與水，素描於軟木板（cork）上
9" × 5*1/2"（22.9 × 14 公分）
這幅精巧捕捉了明度的素描堪稱傑作。
此素描繪於一塊軟木板上，畫家將軟木板視為明度草圖的一部分，
當你使用白色畫紙時也要這麼做。

不管怎麼補救都難以亡羊補牢。如果畫面沒有扎實的明度構圖來支撐，再多的細節與強調色只會看來漂浮不定，作品變得非常難看。開始作畫前，請花些時間決定主要區域的明度為何，接下來慢慢加入色彩會是很大的樂趣，也會讓畫作越來越好。請注意，若細節與質地的明度，與形狀的明度相近的話，畫面會更顯融洽。此外，也請檢視強調色是否達到應有的效果。一定要畫強調色是很多畫家的「反射動作」，常為了創造出畫面的活力而誤用強調色。由於強調色通常很搶眼，會把注意力帶離焦點，請務必謹慎考慮（進一步討論請見第29章）。

3. 在邊緣加上暗明度。常見到畫家在形狀邊緣加深明度，試圖修補或加強比較弱的部分，但這絕對無法讓形狀發揮更佳的視覺效果，反而會讓薄弱的區域更顯薄弱。當你又想將房子、穀倉或走廊的邊緣加滿暗明度時，就代表明度構圖並沒有奏效。請回去重新檢視明度的安排，很有可能是兩個鄰近的形狀明度太過相近，不妨讓其中一個暗一點或亮一點，重新調整明度是更好的解方。

4. 構圖未完成，畫作也不可能完成。有時候當你急著開始作畫，或感覺快失去下手的隨興感，可能會導致你不先確定明度構圖，或只規劃好一半，打算另一半等一下隨興發揮。別誤以為之後就會知道怎麼畫，就是因為這樣想反而阻撓了創意。最好的辦法就是一開始先快速以明度概略規劃好構圖。

5. 肆意加上亮部，分割了平面。如果肆意加上亮部，就會產生其他弱點。學生在知道亮部能主導整幅畫之後，往往會在畫紙上留下不自然的空白處。請想想看，假如想描繪天空中灑下一道光沐浴在建築物上的場景，卻不考慮平面的變化，結果會使整幅畫分崩離析，而非強化建築物或其他照射到光線的區域。請記住，你的淺明度是最亮眼的明度，因此可用來凸顯光線照射到的物體，以及平面的變化。即使淺明度區是留白處，也請確保其形狀可以在畫中發揮作用（請進一步參考第23與28章）。

規劃構圖中的明度

你可能已經猜到了，要克服上述所有困難的方法都是一樣的，就是穩紮穩打規劃明度的構圖。那要怎麼規劃呢？以下是三項基本步驟：
1. 從一個形狀一種明度開始。
2. 每一種明度皆與鄰近明度不同。
3. 每個地方的明度都必須規劃好，不能有所遺漏。
目標是在構圖中的各處分配好明度。如果你畫畫時只

注意主題物，並把所有明度只集中在那裡，請把前一句話再讀一次。我常看到很多畫家主題物都畫得很好，具有多樣豐富的明度，可惜的是，一旦明度變化只侷限在主題物本身，而非整體構圖時，整張化作的明度對比就被削弱了，而且你也少了能凸顯主題物的一項利器。這種情況下，在主題物旁施予任何明度，都會跟主題物相近，而沖淡了視覺衝擊力。因此規劃明度時，請從整體畫面著手，而非著墨於部分構圖，記得你的主題物只是構圖的「一部分」（請複習第22章，裡面有完整討論明度構圖的細節）。

運用概略草圖

要想立即了解整體明度結構，一個快速的方法就是畫一張尺寸約略5×5英寸的發想草圖。這個尺寸的好處在於，小到讓你不至於太過鑽研細節或是其他次要的區域。擷取大型主要區域時，我最喜歡使用半英寸的木匠扁鉛筆，又寬又粗的筆芯讓我能以一兩筆筆觸就捕捉到明度形狀。這個階段，我不太放心思在鉛筆素描上，只是單純規劃明度而已。我會畫至少五張發想草圖，也是會有五種不同的明度變化，其中一定會有一張明度構圖勝出。透過比較不同構圖，你得以訓練心與眼辨認明度構圖是否夠好。如果能畫十張草圖，那就更好了。

投入一點時間畫明度草圖的好處，在於能迅速分析眼前場景的明度基礎。有時一處風景看似是一幅好構圖，但其實不然，探索了風景潛含的形狀與明度後，你可能發現眼前風景其實無法轉化為迷人的構圖。所以先畫一些發想草圖，可讓你提早看出這一點，不至於最後畫出一幅捶心痛悔的醜作品。我還記得某位學生曾深受一座葡萄牙村莊中，粉刷的白牆與橙色屋頂的搭配所吸引。然而，她被眼前的美景矇騙了，等她穿透表象深入探究之後，發現必須重新調整炫目的橙色屋頂明度，畫面才協調好看。請別低估發想草圖的重要性，雖然看起來微不足道，但最後可是能幫助你建立起強而有效的明度構圖。

榕樹
貝弗莉・費提格作品
繪於素描紙上，7”× 10”（17.8 × 25.4 公分）
像這樣的發想草圖可以幫助你迅速辨認出風景的明度架構。
多畫幾張草圖，你就可以做比較，這項練習能訓練眼睛的辨識能力。

27. 隱微細緻的筆觸

如何處理中間調明度

威尼斯大門
蓋依・利普斯康作品
阿契斯140磅冷壓水彩紙，
15" × 11" （38.1 × 27.9
公分）
喬治亞・奇克收藏
畫家最大的敵人即是「看到
的太多」，對於繪畫有害無
益。左方這幅圖的畫家決定
要強調傍晚場景的橙色光
線。為了達成效果，得讓其
餘部分的明度高度相似，避
免造成分散注意力的對比效
果或細節。請注意每一種明
度是如何與其他明度交融，
因此自成一種循環流動，不
會跟焦點相衝突。

你有沒有想過是什麼賦予了一幅畫難以言喻的質感，使其值得在博物館展出？一般是因為畫中難以察覺的精細修潤，例如中間調。在研究博物館的畫作時，你會發現許多畫作涵蓋了很廣的明度範圍，而非僅是簡單的明暗對比而已。學著巧妙安排的中間調明度，你就能從畫出好的明度草圖階段更上一層樓。

淺明度不一定總是天空，而暗明度也不一定總是地平線的樹林剪影，尤其當你想強調其他部分的時候。請運用中間調明度。天空可以是中間偏亮的明度，如果樹的部分不重要，可以跟天空的明度相近，以避免形成對比。不要落入每次繪畫都用相同手法的窠臼，同樣的場景可以有千萬種樣貌，就看你如何規劃中間調明度。

讓中間調流動

將第22章的五階明度表拿來當參考，特別是你如果在運用明度方面有點障礙的話。首先，規劃你的亮部，接著決定暗明度的位置，以加強亮部的效果。現在就來到重頭戲，決定怎麼分配眾多的中間調明度。

但許多畫家會將每個區域與形狀分得很清楚，導致明度間好像有斷層，使得視線會跳躍式地看過每個明度，在整張畫面不停遊走，打亂了原定的觀畫節奏。明度交替變換時更是明顯，而風景畫家特別容易犯這種毛病。他們持續交替變換淺與暗明度，形成空間上的拉鋸效應，削弱了整幅畫的穩定性。

理想的情況下，中間調明度應能形成流動感，順暢地帶領觀眾視線走過整幅畫，不會被突兀地打斷。

透過中間調明度避免太突兀的轉變

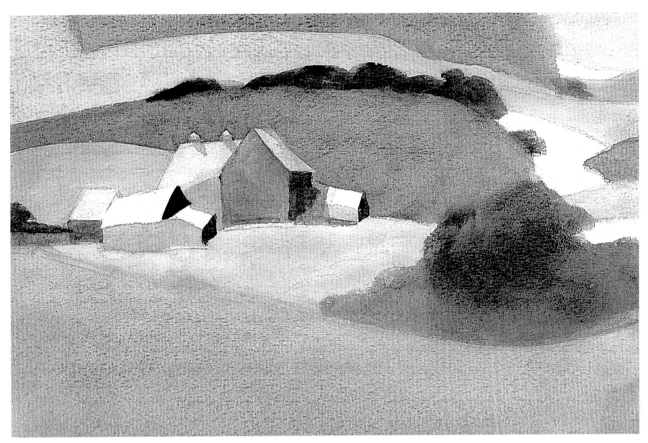

第二張圖中的效果之所以更強烈，正是因為中間調的處理方式不同。祕訣就在於建立不會被干擾的順暢視覺動線，讓明度之間都有連貫。

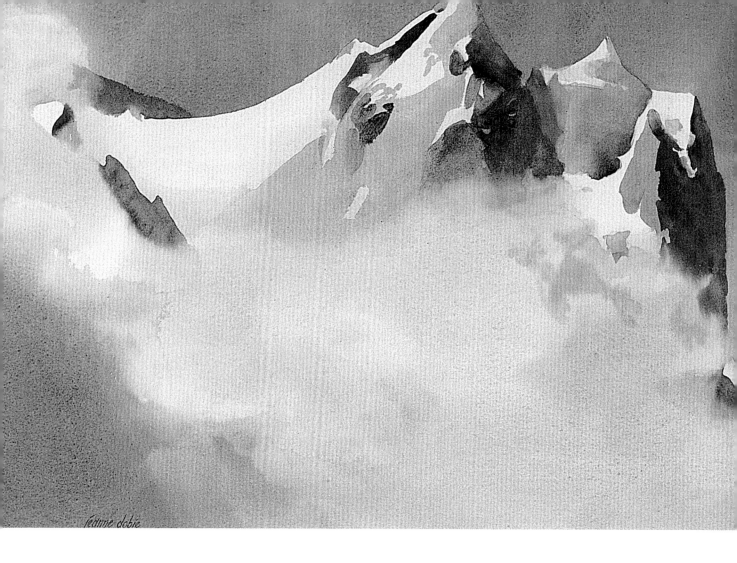

修改中間調明度，並鋪成順暢的視覺流動路線，便能加強畫中的焦點，帶領視線直接走向那裡，觀眾完全不會察覺到是什麼幫助他們好好欣賞畫作。

為避免明度交替使用，好發展出有說服力的物體分量，請見第137頁上的前後對照圖。接著，請觀察自己的畫，看能不能稍微修改明度，讓明度彼此之間相關聯。只要一點改變就能達成這種效果了，請把最戲劇化的明度變動保留在焦點區域即可。試著讓鄰近明度融合在一塊，並且盡可能緊密相連，確保能形成流暢的視覺節奏感。最後應該要能毫不費力地引導視線走到焦點。

背後的核心概念是不要混淆觀眾，因此請避免運用太多樣的明度與變化而導致形狀分崩離析。越簡單美麗的明度，效果越強烈。請看看第139頁的例圖，第一張跟第二張圖多數的差異很微小，通常是只亮了一度，或是暗了一度的而已。但在最終的構圖中，這些微小的差異造成巨大的不同，說明了中間調明度握有畫面好壞成敗的關鍵。

調整中間調明度來增加視覺強度

永遠別低估中間調明度的重要性。偶爾我會聽到學生抱怨沒有陽光無法作畫，唉，只依賴陽光和影子才能創造出明度的變化實非好事。即使現場沒有光影也能做出明度變化，並且製造出獨一無二的視覺衝擊力。作為畫家，你有能力透過規劃中間調明度，來引導觀眾看到你要他們關注的地方。

有時候也必須讓一些形狀的明度看起來相對較淺，才能讓明度之間的連貫性更強，或是讓畫面更能聚焦。如果你的主題物本身就很有分量了，可以在前景加上同樣強度的明度來支持主題物，只要把飄渺的淺亮明度改成感覺更堅實的中間調即可。

舉例來說，請想像眼前有座巨大的穀倉，顏色十分強烈，但前景的陽光卻顯得虛弱，無力支持穀倉的分量。你的直覺是想在前景加點東西支撐，所以試著尋找附近有沒有東西可以畫進來，像是乾草架、水坑或籬笆之類的，這是很自然的反應。加上這些東西或許會加強構圖的效果，但通常只是讓畫面看起來太擁擠，因此不總是最好的解方。你不妨考慮把田野的明度降低，同樣可以提高其分量感。

準備好上一堂「扭轉思維」的課了嗎？

接下來是高手班的特別挑戰作業。話先說在前頭，你可能畫不出滿意的作品，但這會是非常有價值的練習，幫助你運用中間調明度的技巧更上一層樓。

這項作業中，我們將畫一幅不含任何淺或暗明度的風景，整幅畫中只有各種相近的中間調明度。這樣的限制會強迫你思考如何以微小的明度差異，來創造不同區域間的區別。

請看看下方這幅「沿著鄉間小路」作為參考。這是在英國上課時，以水彩寫生示範給我的高手班學員看的。明度相似的區域使用稍微不同的顏色即可，因為這些顏色能透過色彩反應、色彩振動、補色效果、冷暖色對比，以及柔和或強烈顏色的變化來產生區別。所有之前學到的色彩知識都可以在此練習中同時實作。失去了「利用淺明度和暗明度帶來強烈對比」這項優勢之後，就會激發你向內探索所有可用資源的動力，創作出充滿創意的畫作。正因你是創作者，請試著發展畫作中你所獨有的迷人元素與風格吧。

（左頁）山間小木屋風景
阿契斯 140 磅冷壓水彩紙，
15" × 21"
（38.1 × 53.3 公分）
在不含戲劇性明度對比的圖中，中間調明度就顯得特別重要。為產生更強的視覺效果，請讓中間調明度從最淺的漸變為最暗的。

（右側）沿著鄉間小路
阿契斯 140 磅冷壓水彩紙，
15*1/2" × 11*1/2"
（38.4 × 29.2 公分）
此畫的挑戰在於，在不使用強烈光暗對比的情況下，仍要讓風景畫看來十分有趣生動。請注意，我透過微小的明度與色彩差異，來區分不同的部分，並特意追求冷暖色交互作用以及補色反應效果，最後完成了這幅作品。

28. 留白處的威力

規劃留白處的圖案

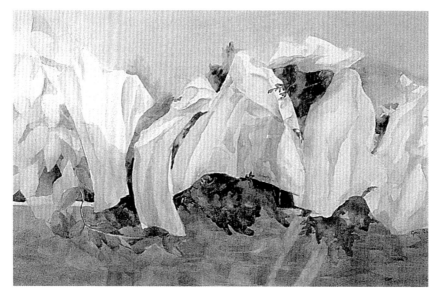

曬衣繩
潔瑞・普立（CSPWC）
作品
阿契斯 140 磅水彩紙，
14*1/2" × 21*1/2"
（36.8 × 54.6 公分）
杜恩利夫婦收藏

開始作畫之前，請花些時間沉靜地吸收並內化周圍的環境，給自己一點產生感受的時間。左邊這幅畫的畫家選擇晾在灌木叢上的乾淨衣服為主題，但她所見的層次遠高於眼前平凡的場景，才能畫出如此栩栩如生的抽象白色圖樣。

在第23章時我們講到畫中的留白處可以迅速抓住觀眾目光，而既然亮部最為顯眼，那麼是否更應該將留白處的形狀設計得更特殊一點呢？讓我們更進一步，專心把留白處設計成效果更強的圖案。

由於空白的畫紙本身就是最強而有力的要素了，因此我才會強調從一開始就得將留白處納入構圖的考量中。對於使用其他媒材的畫家，如油畫家，把尋找亮部作為第一優先的步驟會是全新的概念，因為油畫是在過程中畫上亮部，或是事後補畫上去。隨著你變得太過專注於製造效果，很容易就忘記事先留下的空白處，等到發現時一切都太遲了，整張紙都畫滿了。

尋找所有的留白處

為了降低以上情況發生的可能性，我發明了一個方法，利用碎紙片讓大家重新重視留白處。在本章的練習中，會把亮部跟其他構圖部分分開，如此就能在作畫前分析、調整並將留白處安排成你最滿意的樣子。

先有有趣的留白處形狀，最後才會形成有趣的留白處圖案。為能清楚在構圖中規劃留白處，首先從白紙上撕出（或剪出）與眼前風景的亮部相符的形狀，並將它們放在一張中性灰的卡紙上（請參考第141頁），你看到的所有白色、近白色以及偏亮色部分的形狀都要包含進去。

初學者有時候因沒能發現眼前風景中，能放進構圖的亮色形狀，而錯失了設計出其他更棒的留白圖案的機會。例如說，看到放在花瓶的白色花束，畫家立刻只想到要撕出白花的形狀，但這並不夠。

我想介紹一個好用的工具：立體的光線箱，這可以幫助你們看到周遭能支持主題物的亮色區域以及形狀。這個光線箱是個無蓋的普通箱子（大約15×15公分大），請在後方割出一個窗戶的形狀（參考第142頁），然後我在裡面放了一張插著花的花瓶的畫。當「窗戶」放在光源前面時，直射的光線會被箱子裡的花瓶畫擋住，造成花束與花瓶的周圍出現各種亮色形狀。將箱子拿斜或轉向，隨著光源角度改變，箱中的牆壁、窗檯與前景上就會產生新的光線圖樣。請透過這項實驗觀察光線產生的形狀如何陪襯主題物。

除了觀察自然光製造出的形狀以外，這個箱子還可以觀察怎麼將其他亮部放在構圖中，並形成完整的亮部構圖。我從紙花束剪下一株花當作凋謝的花放在箱子裡，方便我四處移動這朵花，尋找繼續延伸或增加亮色構圖的可能。

利用這個箱子，搭配從白紙撕出亮部形狀的練習，可增強你對亮部的覺察力。再看一眼風景或是靜物，會發現亮部遍布整個構圖，而不只有出現在主題物上而已。

發展亮部圖案

如果留白處比暗部更吸睛,那麼不是更應該要好好規劃,以呈現出更強而有力的效果嗎?從廢紙上剪出形狀,探索各種不同的排列。

現在開始規劃暗部形狀,使其襯托亮部。

一瞬

阿契斯 140 磅熱壓水彩紙,20" × 29"(50.8 × 73.7 公分) 卡密林夫婦收藏

請永遠記得你使用的媒材是畫紙以及顏料。為將畫紙整合進畫作當中,作畫過程請試著留白一些部分。接著,作品完成之後,用柔和的顏色薄塗看起來較為生硬的留白處。你還可以更進一步練習,找一幅不太滿意的作品,用撕出形狀的白紙片在上面四處移動,看看有沒有辦法改善。

來設計留白處吧！

　　回到你的構圖，尋找所有可能的亮部形狀，這就是用來設計有趣留白處圖案的材料。從白紙撕出形狀這個方法，可以避免你受到構圖中其他形狀的影響，並順利排出亮部的圖案。這些紙撕出的形狀可以被結合起來、形成流動感，或是擺在一起組成厚實的區塊。比如說，檢視碼頭場景的船隻時，你或許會判斷將其中一兩艘（或更多）結合起來，好組成更明確的亮部形狀。結合多種形狀的紙片，就能製造出具有不同角度與多樣性的剪影，遠勝過單個形狀可提供的結果。

　　然而，要是因為有太多紙片，感覺太混亂了該怎麼辦？這些紙片形狀雖然看似隨機的，其是可以簡單地加以組織分類。事實上，這會是運用風景中的自然光，來向觀眾暗示亮部圖案的好機會。比方說，你可以把散亂的紙片變成穿主要光線的反射光，出現在房屋的側邊、樹幹上以及籬笆上。這樣的規劃可以引導視線沿著亮部形成的圖樣在構圖內流暢移動，而非從一個亮部跳躍到另一個。

　　你也可以將白色形狀集合，變成厚實的區塊，形成強而有力的構圖。試著把白色形狀一個一個放在一起，最後變成一個主要的區域。光是白色形狀集合而成的區域就大得很顯眼，請移動一下各個紙片，確保最後定案的設計看起來是有趣的（想知道怎麼排出主導視線的圖案，請參考最後一章）。

　　運用紙片讓你能探索許多調整亮部的可能，你可以上下左右盡情移動，甚至再撕一次紙片，反覆組合或丟掉部分紙片。最棒的是，你可以在構圖內測試各種不同的擺放方式，直到做出最滿意的成果為止。

　　當你終於滿意所有形狀跟排列之後，將它們描摹到紙上。請記得，為了得到最強的視覺衝擊效果，這些形狀的部分絕對不能上色，因為上色會喪失這些形狀原本可以帶出的亮麗感。若想調整亮色區的顏色，應在畫作完成之後才能進行，而且只能使用輕柔的色調或是薄塗，以修飾顏色過於生硬的留白處。

以暗色凸顯留白處

　　走過上面的流程，假如你喜歡畫出來的結果，不妨重複之前的練習，但這次是分配暗色的形狀，以襯托亮色的圖樣（請參考第141頁的圖例）。暗部就像是魔法般，可以更凸顯亮部的形狀。當你加上其他中間調，亮部的效果又會繼續增強。最後當整幅畫完成時，亮部的圖樣會從其他暗明度中「浮現」出來，成為眾所矚目的美麗焦點。

　　經過這項練習之後，你的畫紙上應不太可能再有隨意留白的部分，或是出現平淡無趣的亮部圖案。利用紙片設計亮部是非常彈性靈活的方法，若要你一邊作畫，一邊調整亮部，是非常困難的任務。或是完成之後，還得從塗滿顏料的畫紙中找回留白處，也是大費周章。這就是為何一開始就規劃好亮部的位置非常重要。

做一個光線箱

這個立體的光線箱可以幫助你找出構圖中，
主題物以外的亮部形狀。
你可以轉動或是放斜這個箱子，
會產生不同的亮部形狀。

29. 暗部是你的好夥伴

設計暗部的圖案

莫西干海岸
安東尼歐・馬丁諾
（NA，AWS）作品
水彩畫，21" × 29"
（53.3 × 73.7 公分）

暗色圖案登場！看看平凡的風景如何轉化成充滿戲劇效果的場景。勾勒以暗色為主的構圖時，可得仔細規劃亮部焦點，請見左邊畫中細緻美麗的焦點，如何吸引並擄獲了觀眾的視線。

如果構圖中央是大片的暗部，而非鮮豔明亮的亮部，還是會同樣賞心悅目嗎？或許不會。暗部給人向內收縮的感覺，而亮部則是往外擴展的感覺，還記得第23章的圓圈實驗嗎？暗部在構圖中扮演著亮部的搭檔，襯托著亮部，因此規劃暗部，就是讓亮部變得更加閃耀的好機會。

請不要因實際風景中有暗色，就不假思索地在畫中加入暗部。請將暗部想成亮部的背景，這樣會更容易思考它們在畫中的位置。請聰明做選擇，以達成一定的藝術美感，不受實際風景中暗色的影響。一個快速目測如何讓暗部在畫中發揮作用的方式，就是把畫顛倒過來放，如此便能夠從構圖的角度好好審視。最重要的是，你就能專注於描繪風景，而非複製風景。

緊密連結暗部與亮部

假如你需要在畫正中央使用大片暗色，那麼利用有趣的亮部形狀來引導視線繞過暗部就非常重要。試著緊密結合暗部與亮部的圖案，讓兩者相互輝映，若暗部太過強烈且布滿整個畫面，就會失去引人入勝的效果。但當亮與暗兩種圖案相互交織時，會創造出新的美感層次，變得比單獨存在時更加迷人。

給你一個畫面會更容易體會。每天早上我會經過一處養著兩隻馬的農場，一隻是白色，一隻則是栗褐色。牠們常常站在一塊，面對不同方向。牠們站在一起如此相配，我都會看得入迷。純白色與栗褐色的馬

身彼此襯托，真是美極了。單獨站著，不可能會美得令人驚嘆，但一旦站在一起，牠們的毛色相互輝映，便形成如此優雅的美景。

選擇、拒絕然後變化

為了增強亮部圖案的效果，請一定要設計暗部，但注意別讓暗部變得太過搶眼。請記得，不要被實際風景中的暗色給誤導了。請避免把暗部形狀擺在畫紙邊緣，或擺在會分散焦點注意力的位置。假如暗部的圖案無法有效襯托亮部圖案，就別把它跟亮部圖案連結。將其改成半暗色（half-darks），能大幅降低存在感。請好好研究亮面，決定鄰近區域中該用怎樣的暗部擔任最佳助攻。

請看看第145頁〈寶利的灰色屋子〉的草圖。我在這棟夏日避暑小屋上用了許多暗色，但一旦將草圖上下顛倒，很明顯能看出這些暗部會打亂構圖的節奏。我直接打掉重來，改選能連貫視線節奏的暗部。

一旦你決定好暗部了，還有另一件事情需要考量。前面我們開心地捕捉在亮部中觀察到的細微差異與變化，但完全忘了暗部也有這些特質。許多畫家常會混出大量暗色，然後恣意地揮灑在整幅畫上作為「收尾」。這麼一來，畫中的暗色基本上都是同樣的顏色，連明度也差不多，一旦這樣的暗色廣泛用於各處，如遠方背景、前景以及中景，好不容易營造的空間感就毀了。

選擇能發揮效用的暗部

不要因為實景中有暗色就加上暗部,你加上越多陰影與強調色,暗部很容易就會主導整幅畫。與其這樣,不如把暗部想成是亮部的背景。一個從構圖的角度來判斷暗部圖樣的好方法,就是把草稿顛倒過來看,分析哪一種暗部圖樣可以將亮部圖樣襯托出最佳的效果。請看看我在最終版本的作品中所做的改變。

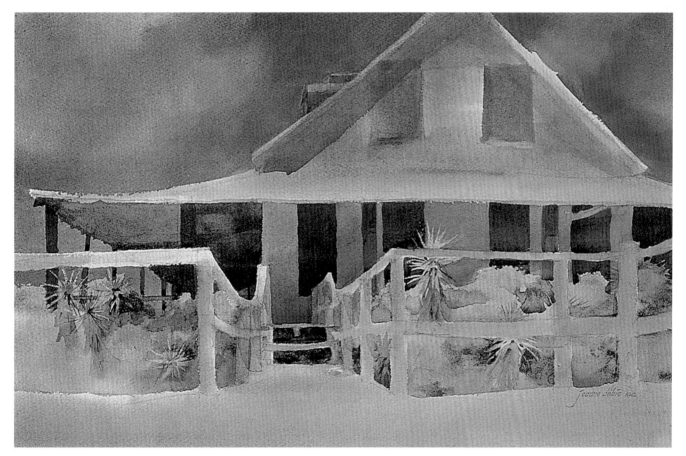

寶利的灰色屋子

阿契斯 140 磅冷壓水彩紙,15" × 21"(38.1 × 53.3 公分)

在這最終版本中,原本許多小片、穿越過亮部的暗部,都被移除或是改成中間調明度了。屋簷下為主要的陰影,被修改成較淺的明度,而且其中一邊幾乎可說是沒畫,減弱了暗部原本過於強烈的穿透力。屋簷顏色較深的那一邊,我運用色彩橋梁讓其融入天空。部分暗部被改成亮部,現在簡化過的暗色圖案能將亮部襯托得更好看了。

不管哪一種暗色都不能成為焦點，有些甚至得更不顯眼，因此明度也較低。任何暗部都不該跟焦點亮部一樣色彩豐富與顯眼，但我們也不需要大片未經處理的暗色，因為這是無法在構圖中發揮效用。因此，只要慎重使用一些精心挑選過的暗色便已足夠襯托亮部。請記得，若多數顏色明度變暗的話，要保持水彩畫生動活潑的效果可就不容易了！

使用暗色的形體而非暗色的筆觸

暗部圖案要以形體而非筆觸組成。強調色與筆觸不能形成平面，只是漂浮在空間中的簡單一撇罷了，因此無法在構圖架構中發揮太大的效用。如同其名稱所示，它們就只是「強調用」的。當一幅畫過度使用強調色，觀眾的視線便會在畫中跳躍移動。暗部圖案若是僅以筆觸組成，你的畫就會變成像是草稿般不正式。因此，扎實的構圖來自於扎實的形體。

若想戒掉一直使用強調色的習慣，在草稿上將亮部與暗部反轉。你會發現完全無法反轉強調色，或用

上教堂的人
阿契斯 140 磅冷壓水彩紙，21” × 28”（53.3 × 71.1 公分）
法默夫婦收藏
在初步的草稿中，我探索了各種亮部與暗部相互交織的方法。實際畫出來後，暗部與亮部成為互相扶持的好夥伴。請注意暗色並非都是同一明度，亮部也要像暗部一樣，創造不同明度的變化。為捕捉舊帽子上灰灰的色調，我搖動一下畫紙，讓顏料可以滲入畫紙的孔隙。之後我又更進一步，讓褪色的帽子與透明且高彩度的陰影之間產生對比。

狂歡

約翰‧辛格‧沙金特

1882 年，油畫，93” × 138”（236.2” × 350.5 公分） 波士頓伊莎貝拉嘉納藝術博物館贊助提供

這幅大師名畫中，簡單卻強而有力的暗色圖案與亮色圖案美麗地緊緊相扣。請想像畫中的亮部僅由數個小小的暗強調色所支持與襯托，會是什麼樣子？如果舞者是畫中唯一的主題物，還會一樣精彩嗎？請注意沙金特如何將暗面編織到人物身上，同時又將部分亮部與暗部形狀相結合。

強調色創造出色的圖案，你也會被迫找出穩固的區域來支撐焦點。多多練習之後，很快便會上手亮部與暗部的圖案設計了，使兩者效果同樣強而有力，結合一起之後又更令人驚嘆。

最後告訴你一些小祕密

　　純色顏料調出來的暗色非常強勁、飽和，卻又透明，這不就是我們希望暗色有的特質嗎？我還要告訴你一些可以加以運用的祕密，提高畫作的色彩鮮豔度，並達成最佳的色彩振動。

1. 當暗部區域很大時，會導致畫出來的結果非常暗沉。為避免這種情況，請將暗部區域改成半暗色。接著，在薄塗乾掉之前，在畫紙角落或暗部區域加上幾滴沒有稀釋過的顏料，這樣做可以創造變化以及空間深度的視覺效果，否則原本看起來只是平面又靜止不變的一片暗色。另一項好處是，假如暗色的區域在於穀倉的門口，或是其他類似的地方，這樣做可以創造空氣感。再次強調，暗部就跟亮部一樣，都需要做些變化。

2. 如果你採用濕中濕畫法，請確保在畫紙乾掉之前要畫上所有的暗色，層次越豐富越好。要是事後想再加深暗色，效果就不太好，這是濕中濕技法本身特性的緣故。顏料滲進紙張纖維所造成的暈染效果，也會因為重新畫上顏料而不見，反而造成一種剪下再貼上的平面感。

3. 請用蘸滿顏料的筆刷，來畫出豐富、彩度高的暗色。我個人最喜歡的是平頭筆刷，粗短的刷毛可以推開顏料，一路畫到畫紙最末端，畫出強烈的暗色。請蘸滿顏料之後加上少量的水，畫出來的感覺才會是飽和的。

4. 假設你已經畫好了暗色圖案，結果發現問題來了，總是有一些暗色看起來不太合群，得想辦法將其納入構圖當中，降低存在感。你可以加深暗部周圍形狀的明度，製造過渡的效果，好將暗部融入周圍的形狀當中。

　　這裡必須要記得的是，暗部除了視覺強調的功能以外，還有更多其他用途。你可以把暗部設計成流暢、連貫的圖案，與亮部圖案彼此相襯。

30. 獨特的亮部

改變亮部的圖案

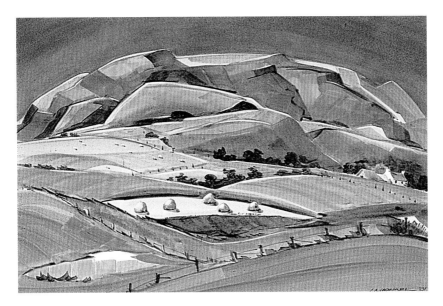

愛爾蘭之美
詹姆士・麥可之作品
與收藏
絲蒂摩 300 磅熱壓水
彩紙，尺寸為
13*1/2" ×20*3/4"
(34.9 × 52.7 公分)

藝術就是一種自由，
任你創造出屬於自己
的世界。描繪這片愛
爾蘭美景當天，現場
烏雲密布，若畫家將
眼前景色狀態忠實複
製到畫紙上，想必一
定會變得很單調沉
悶。相反地，他改變
了亮部的圖案，引導
觀眾視線走過整個構
圖。

目前已經學到如何從眼前風景擷取出亮部的圖案，但作為一位認真的畫家，你或許會想更上一層樓，將目前的構圖變得更臻完善。如果你想知道自己有沒有遺漏其他潛在、未被發現的亮部圖案設計，以及要如何創造出更獨特的圖案，那麼這章節就是為你而寫的。

事實上，我是用很非傳統的方式教導學生改變亮部的圖案，本章節的內容會在學生們完成作品之後才教給他們。但請對我的方法抱持信心，因為此方法已經過十多年的工作坊「臨床實驗」證實了。工作坊期間，我讓學員們上午自由去寫生繪畫，但要運用目前在課堂上學到關於亮部圖案的知識。中午時，大家就聚集在一起，然後聽我繼續教下一個的繪畫概念。若你希望試試新的方法，那麼請跟著工作坊的課表執行看看：早上出去畫一幅水彩畫，並使用所有目前從本書學到的技法，然後你就可以開始進入本章節的內容了。

加上新的亮部圖案

請回到早上你描繪的風景處，重新再畫一次同樣的風景，但這次請畫出不同的亮部圖案，目標是尋找其他較不明顯的亮部圖案（通常中午的光線改變，有助於你觀察到不同的亮部圖案）。

請注意，你是要尋找新的亮部圖案，而非反轉明度，這點必須再三強調。反轉明度通常不太有效，因為只是將一樣的東西反過來而已。只有當明度確定具有效用，才會採取反轉策略，而非只是改變明度。

請花些時間觀察風景，全神貫注看看能否找到其他的亮部圖案。這項練習是很棒的訓練，因為你看到的層次將可以更高於一般人所見。此外，這項練習也可降低你對光影的依賴，當你可以獨力創造出美麗的亮部圖案時，呈現出的結果通常會比實際光影下的風景樣貌更精細複雜。所以沒必要等到晴天才能作畫，或是限制自己的觀點。

發現交替變化的光線是一項挑戰。用你的眼睛尋找景色中有趣的形狀，也許不規則的道路標誌，會比上午你所看到的平凡白色房屋更具吸引力。請觀察遠處的山丘是否籠罩著日光，閃耀著金黃色的光芒？在焦點附近尋找一些能強調焦點的區域，或是靠自己創造也行！

黃色與藍色的練習

為讓學生能探索不同的亮部圖案，我要求他們為風景畫做出三種明度的草稿，尺寸大概12.5 ×15公分即可。我發現用一般的黑色與灰色來打稿並沒有太大幫助，構圖時較難規劃亮部，因此我建議用兩種顏色來打草稿：黃色與藍色。用鈷黃色或鎘黃色來表示淺明度，因為很容易就能聯想到光線；而藍色呢，像法

別讓眼前風景掌控了你的畫

我初步的草圖展現了灰濛濛的陰天，沒有任何陽光或是陰影。

賓州的鄉下

阿契斯 140 磅冷壓水彩紙，10*1/2" × 21"（26.7 × 53.3 公分）
路易斯・凡・戴恩收藏

就算不依靠實際風景中的光影，你也可以設計出亮部與暗部的圖案。
我深受牛群剪影的吸引，以及其如何平衡了上方穀倉的視覺重量。我
在牛群與穀倉之間加了小小一條亮部，讓牛群的形狀變得更惹人矚
目。接著又畫上其他亮部，但我稍稍降低了明度對比，避免它們搶走
牛群與穀倉的對比下產生的焦點。

試試看用黃色
與藍色打草稿

這張草稿非常寫實，是完全按照
實景勾勒出來的，請觀察亮部如
何分布於整個構圖中。

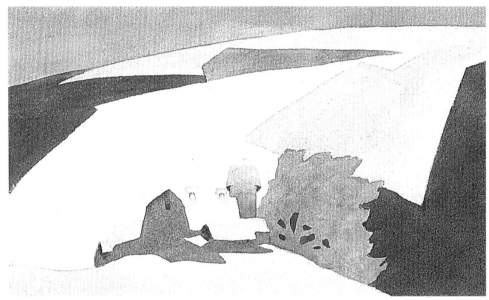

這裡開始加入亮部形狀，創造出
更大的亮部，構圖給人一種往外
擴增的感覺。

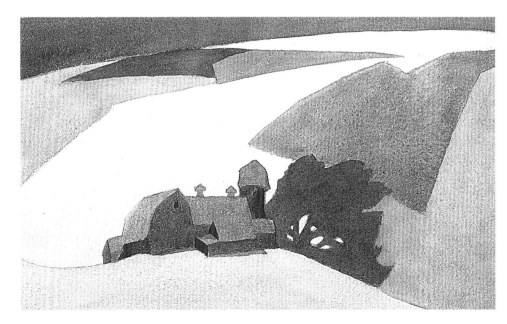

這張草稿中，我以另一種詮釋方
式，讓亮部更加凸顯田野，並忽
略原本的主題物。請注意使用黃
色與藍色之後，做改變是很容易
的。當我決定不再讓亮部繼續延
伸到前景，我只要改成使用藍色
薄塗即可，顏色自然轉變為綠
色，讓亮部顏色乾淨又明確。

國群青或鈷藍色，可以被用來表示其他種明度，從中間調到暗明度皆可。

這樣的打稿方式可好玩了！學生認為使用賞心悅目的藍色與黃色來打稿，比用令人厭倦的灰色要更能幫助他們的構圖設計。畢竟，黃色是暖色，使人聯想到淺明度，而且黃色的明度是所有顏料中最淺的，而且淺到你難以利用黃色調出暗明度。使用黃色可讓亮部圖案看起來乾淨透亮又明確。藍色是冷色顏料，是用來描繪非亮部的理想選擇，而當這兩色重疊時，就會自然混合出和諧的中間調綠色。

現在你已經了解這個概念了，試著用黃色顏料在草稿上描繪三種不同的亮部圖案，注意，每一張亮部都要看起來不一樣。假如能觀察到更多種亮部圖案，不妨再多畫幾張。接著，再用藍色來表現其他明度的圖案（請參考150頁上的草稿）。

使用這個方法構圖，就不會錯失亮部圖案了，使用灰色明度打草稿則很可能發生這種情況。另一個好處是，以視覺化的方式使用顏色將想法直接移轉到構圖中，甚至還能一口氣決定好暖色與冷色的配置。利用色彩啟動我們的想像與思考，不是很棒嗎？

到了這個階段，你手上已經有至少三種的亮部圖案可選了，選擇一張作為你第二張畫的構圖吧。不管你選了哪一張（雖然我希望你選的是最棒的那張），一定看起來會比你上午第一張畫中的亮部圖案要來的更巧妙。學生在這堂課中多少會略感掙扎，但最後進行藝評時他們總是很驚喜。因為大多數下午畫的水彩畫都勝過早上畫的，有些人的作品甚至看起來像是兩幅全然不同的畫作。

尋找其他亮面圖案會迫使你敞開胸懷，打開創意的康莊大道。即使有十二位畫家同時畫同一處風景，也不會產出相同的作品。每一位畫家都會有個人獨特的詮釋，這就取決於亮面圖案的設計。

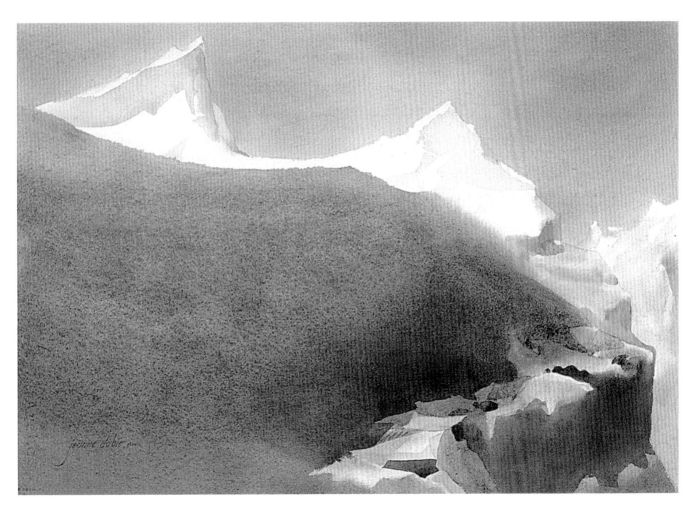

格斯徹爾布里克

阿契斯 140 磅冷壓水彩紙，15” × 21”（38.1 × 53.3 公分）

我從改變亮部的圖案來為這特別的構圖起頭。顛巍巍地繞著高山的不規則山路深深吸引著我的目光。利用黃藍色練習，我選擇了最能凸顯焦點的草稿來作畫。

31. 以圖案作為主題物

讓你的設計更臻完美

牛群偽裝
狄恩・戴維斯
（MWS）作品
阿契斯 140 磅熱壓水彩紙，14”×20”
（35.6 × 50.8 公分）
桑德森夫婦收藏
現代水彩畫是一種思考方式而非一種風格。尋找讓你展開新視野，激發出高度具獨特性的詮釋方式。這幅畫的畫家發現了一種陰影的圖案，能延續樹林的圖案，並與牛群的形狀結合。這樣的設計比起單純繪畫眼前的風景要來得更賞心悅目。

想讓構圖更上一層樓，同時需要你的觀察視野和聰慧。回想我在藝術學校的日子，那時候有一項讓人不知如何下手的作業，教授希望我畫下從學校後方倉庫屋頂上能見的所有東西，而且屋頂不許納入構圖內。老實說，那真是我看過最難激起靈感的場景了，上面毫無東西，而且根本沒有主題物可言。這項挑戰迫使我往內探索，回溯任何我知道或是學過的東西。我全神貫注於擷取出當時場景中的基本要素，並發展圖案。

究竟什麼是圖案？

圖案指的是，將從實際風景中擷取出來的形狀，以獨特的方法組合、安排而成後的結果。請看第153頁上的兩張草稿，你會發現兩張構圖的基本結構是一樣的。也就是說，兩張草圖中的形狀、明度大小一樣，而且所在位置也一樣，唯有主要色調合主題物不同而已。然而，兩張草圖最突出之處，並非在於主題物，而是圖案！

現在請把這本書立起來，固定在本頁，然後站到房間另一頭，跟書分開一段距離，你才會發現圖案有多顯眼，甚至比主題物還清楚明確。比賽畫作在接受審視時，往往是畫作構圖中的圖案使一幅畫突出，進

而被注意到，而非主題物或作畫技法。你在觀賞展覽畫作時，看到傑出的構圖設計也會產生情感反應，只是可能毫不自覺。

若你的視線只專注於主題物，可能會錯失一幅看似平凡畫作中的種種可能性與巧思，因為那是只有當你打開心胸，用心去察覺裡頭暗藏的圖案時才能看見的。圖案本身其實只是形狀、明度與顏色的組合，但你如何觀察、擷取並設計出風景中含有的潛在圖案，才是形成個人獨特詮釋的關鍵。

結合形狀

學會找出獨立形狀後，下一步是找出圖案。結合兩種或多種形狀後，就能創造出新的形狀、更有趣的輪廓。比方說，若你眼前的景色是簡陋的普通屋頂，光是這樣不足以完成一幅畫，於是你把眼光放到街上，上下搜尋其他屋頂。但不要只是隨意加上另一個屋頂，而是要把兩個屋頂形狀結合，創造出更佳的形狀，這會比原本的屋頂形狀更有變化（請見第154頁左上的草稿）。

一個嘗試設計出圖案的簡單方法是結合幾種形狀，我畫的〈布列塔尼三婦人〉正能說明這一點。首先，我試著以各種方式配置三位婦人的暗色剪影，最

重點在圖案

請仔細檢視這兩張草圖。若你能看穿表層的顏色與主題物，就會發現它們其實非常相像。兩張草圖具有相同的基本圖案構圖，說明了圖案才是主題。

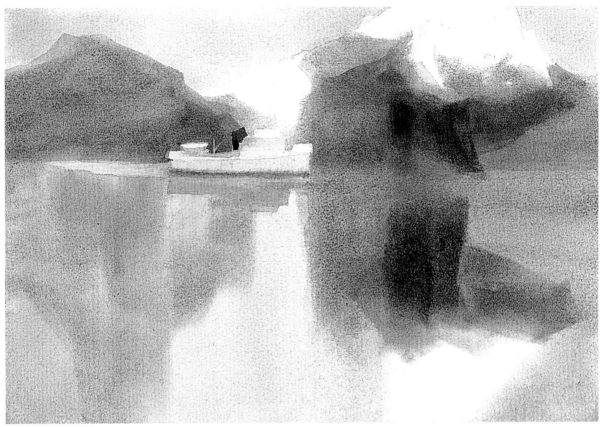

峽灣渡輪

早餐餐盤

將形狀結合成圖案
結合形狀可以創造出更有趣的圖案。

後終於整合出一組最主要的形狀。在這個階段，我發現自己對三婦人的形狀已經沒什麼興趣了，反而著迷於婦人腳形發展的可能性。年紀較長的婦人穿著過大過重的鞋子，而另一位鞋上有鞋扣，跟歷史課本上清教徒穿的很像。我決定要加強這些婦人身為清教徒刻苦耐勞的形象，於是我嘗試了更多種組合方式。在此我考慮的不只是腳部可見的形狀而已，還有三人腳形之間的空間。當我完成這部分的構圖時，還是覺得不夠完善。我看看四周，眼光定在一位拿著拐杖的工作坊學員身上，她肩膀拱起的形狀實在太可愛了，於是她馬上就變成我畫中左邊那位老婦人。拐杖與婦人之間的銀灰色小空隙恰能提供視覺上喘息的空間，是十分必要的。

你能夠結合更多形狀，創造出更強而有力的構圖嗎？在〈布列塔尼三婦人〉這幅圖中，白色帽子形成了另一組迷人的圖案，而隊伍行列中的人群也混合在一起自成一組圖案。現在暫停一下，試著想像圖中的婦人要是分開、簡樸的衣服明度與顏色要是變得更豐富看起來會怎麼樣？或是想像隊伍中所有的人都清清楚楚描繪出來會看起來怎麼樣？圖案意謂著找出較大的整體設計，並組合成更搶眼且迷人的構圖，使得形狀不會分崩離析。

利用圖案來達到統一性

當你把明度相似但色調不同的形狀整合，並將圖案盡可能拉長，你便能統一並集合所有雜亂無章或漂浮不定的形狀。每種形狀的顏色可能會不同，但還是能維持明度相似，使其融合成更大的基礎構圖。如果為你的畫拍一張黑白照，將所有色彩簡化到只剩明度，馬上就能看出圖案了。

布列塔尼三婦人（草稿）
阿契斯 140 磅熱壓水彩紙，11*1/2" × 7*1/2"（29.2×19 公分）
拜恩斯夫婦收藏

布列塔尼三婦人
阿契斯 140 磅熱壓水彩紙，21" × 15"（53.3×38.1 公分）
西雅圖的查爾斯艾瑪佛懷爾博物館（Charles and Emma Fryer Museum）贊助提供

不管是草稿還是最終成品，我始終專注於創造吸睛的圖案。這三個人物、三頂白色的帽子，以及背景的人群隊伍都被簡化，形成整體構圖中的重點。

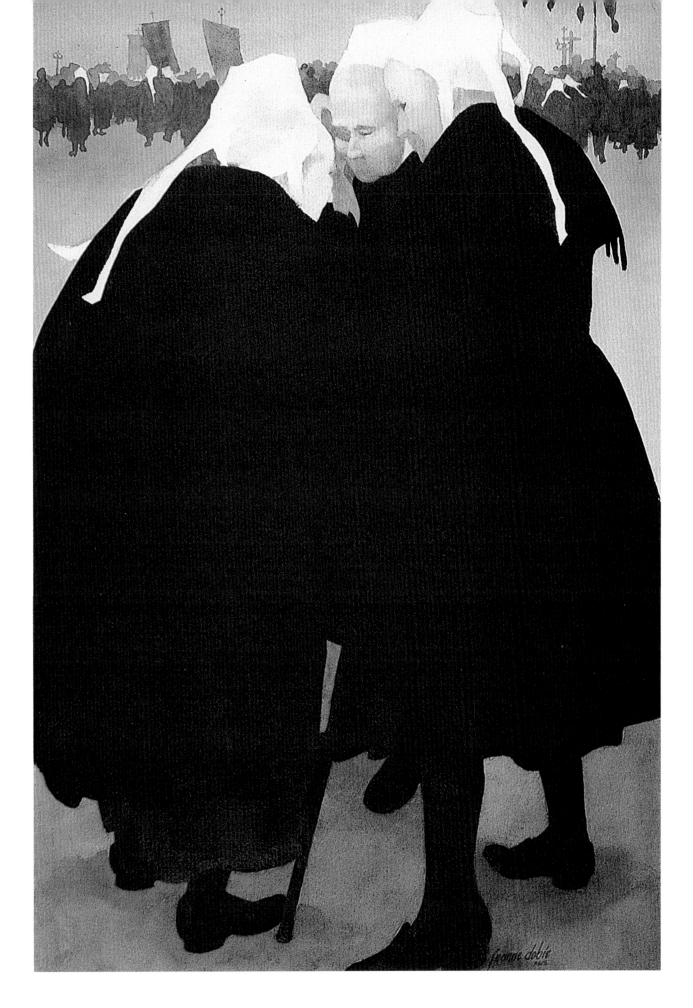

155

暖陽

阿契斯 140 磅粗紋水彩紙，14"×20"（35.6×50.8 公分）
奈爾‧史托爾收藏

圖案可以透過顏色與形狀創造。畫家巧妙地交織起搶眼鮮豔的
顏色圖案，使其能襯托人物，亦成為畫中另一迷人的要素。

透過設計圖案，可以降低替一個一個形狀上色的
衝動，避免一直注意風景中令人分心的細節，以及加
上所有微小明度差異。一位學生曾說她作畫時，會拿
掉眼鏡避免看到太多細節，因此雖然眼前所見風景是
模糊的，但她畫中的圖案卻變得更大也更加大膽了。
不要因為屋子是主題物，眼光就只停留在屋子上，請
將屋子視為更大的構圖中一部分，而你要描繪的就是
更大的構圖。

同樣地，顏色之間也可以群聚在一起，製造更強
的視覺力道。上方這幅知名水彩畫家雷克斯‧布朗克
（Rex Brandt）的〈暖陽〉，顏色形成的圖案扮演了
主要的角色，引領觀眾的視線進入畫中，走遍整張構
圖。鮮豔的強調色巧妙地被擺在強而有力且非常明確
的結構之中。實際風景中亮色應是四散各處，假如畫
家照實描摹，不可能會有這麼鮮豔的色彩效果。

圖案不會妨害到個人的繪畫風格，反而能帶來更
穩固的構圖基礎。你可以選擇放任形狀、明度與顏色
保持它們最純粹的狀態，並享受它們彼此之間的作用
與效果。你也可能喜歡將這些要素轉換成可辨識的物
體，如綠色形狀變成田野圖案，珠寶般的橙色強調色
可以變成屋頂。你傾盡大量心力創作藝術作品，請確
保設計出夠好的圖案，才能展示出你的心血。

結 論

釋放你的創造力

夏威夷奶奶
蘇珊・麥戈分尼・漢森
之作品與收藏
阿契斯 140 磅粗紋水彩紙，
15*1/2" × 13"
（39.4 × 33 公分）
這幅畫的目標在於不畫得跟主題物一模一樣，而是加入難以言說的特質，也就是「內涵」。顏色可以透過傳達你對主題物的情感，為畫作賦予意義。在這幅夏威夷奶奶的肖像中，這位畫家使用了柔和的色彩來描繪她自己的感受。

你是否都透過既定的公式畫出好作品呢？若是如此，代表你尚未盡可能提升自己、發揮潛力，只是待在舒適圈內罷了。

通常畫家學會某種風格或技術方法，會導致他們受限於標準的作業程序裡。他們作畫時考慮的只是如何用水彩、油彩或任何媒材將眼前風景完美畫下來，而非表現一種概念或想法。我們的目標並非發展「作畫」的方式，而是發展思考、詮釋還有創作的方式。畫每一幅畫都應該是獨一無二的經驗，讓你展開新的觀看方式。

應該讓觀眾覺察到的是你想表達的東西，而不是表現的手法有多好。我們不只是水彩畫家、油畫家……等，我們是**藝術家**。你的畫可以超越媒材所能提供的嗎？你的畫只單純依賴薄塗、特殊效果或技巧嗎？還是說能夠透過運用媒材，完美表現出你對事物的詮釋呢？不要努力成為一位畫匠，請竭力成為一位藝術家！

作為畫作評審，我尋找的是藝術家，而非只是繪畫技巧很好的畫家。你有沒有想過為什麼草稿常常比成品要來得美麗呢？打草稿時，通常有時間上的限制，於是我們不自覺捕捉了較大且較主要的元素，而那恰好是令人目不轉睛的構圖所需的。之後，在畫室內正式作畫時，我們加上額外的細節，並將原本堅實的形狀拆開，變成離散的小區域，而失去了原有的要素。

試著在作畫過程中保持你的初衷。我們往往過度執著於心中先想好的完成品樣貌，但往後請讓草稿慢慢成長、逐漸生出形體還有個性，就像是在養育小孩一樣。任何想法或概念的可塑性都很高，而你的工作就是要培育它、強化它並引導它成熟。作畫時，請不斷回顧你對風景的產生的情感悸動，直到完成為止。

每當工作坊結業時，我都會留給學員們這段話：
你是否曾望入湖泊、池塘或水坑中，驚喜地發現倒影看起來比實際景物還美麗？當景物被轉移至不同的媒介上時，總會產生難以言喻的奇妙變化，倒影看起來與景物不盡相同，它是景物的**影像**。當我們藝術家望著風景時，頭腦就像是鏡子，如同湖泊或池塘一般，反映出眼睛所看到的景象。因此，要想表現創意，我們應該畫出心目中的「倒影」，而非實際的景象。

誌 謝

雨天的色彩
阿契斯 140 磅 冷 壓水 彩 紙，7*1/2" × 15*1/2"（19 × 39.4 公分）

　　本書始於一項進行多年的專案，那段期間在許多人的幫助之下，最後終於將此計畫集結成書，我衷心感謝你們所有人！

　　首先我最為感謝的是芭芭拉‧米倫（Barbara Millen），因為她的大方鼓勵、幫助與支持，才讓我得以走完這段旅程；謝謝阿瓦娜‧史古莫（Arwana Schoemer）負責推出了這項計畫；謝謝派特‧米汗（Pat Meehan）為計畫進行主要的研究；謝謝凱西‧迪奇（Kathy Dietsch）投注了無數小時負責打字；謝謝我的丈夫在家務不順的時候也還是非常體諒我。我也非常感謝沃森-格普蒂爾（Watson-Guptill）優秀的編輯團隊，尤其是資深編輯波尼‧斯爾史坦（Bonnie Silverstein），感謝她監督本書的手稿直至完成階段。還有感謝蘇‧海尼曼（Sue Heinemann）、艾倫‧葛林（Ellen Greene）、包柏‧菲力（Bob Fillie）將這本書設計得如此優美。

　　我很榮幸能透過本書講解許多備受尊崇的藝術大師之畫作，我也十分感謝所有贊助我們的藝術家、美國藝術家雜誌（American Artist Magazine），以及下列所有博物館與美術館：伊莎貝拉嘉納藝術博物館、沃斯美術館、赫伯特強森藝術博物館、康乃爾大學、羅徹斯特紀念美術館、紐曼桑德斯美術館、費斯巴克畫廊。因為有他們的贊助，我才能在本書中與讀者分享這些出色的畫作。

這不是終點，而是起點
包柏・菲利斯
複合媒材與阿契斯 90 磅熱壓水彩紙，
14"×16"（35.6 × 40.6 公分）

【美國 33 年長銷經典】向大師學調色

從配色到構圖，讓水彩畫更出色生動的 31 堂課

作　　者：珍·多比
譯　　者：陳冠伶
總 編 輯：盧春旭
執行編輯：黃婉華
行銷企劃：鍾湘晴
封面·內頁排版設計：Alan Chan

發 行 人：王榮文
出版發行：遠流出版事業股份有限公司
地　　址：104 臺北市中山北路一段 11 號 13 樓
客服電話：02-2571-0297
傳　　真：02-2571-0197
郵　　撥：0189456-1
著作權顧問：蕭雄淋律師
ISBN：978-957-32-8682-0

2019 年 12 月 1 日初版一刷
2024 年 8 月 27 日初版六刷
定價 新台幣 550 元（如有缺頁或破損，請寄回更換）
有著作權·侵害必究 Printed in Taiwan

國家圖書館出版品預行編目(CIP)資料

向大師學調色：從配色到構圖,讓水彩畫更出色
生動的31堂課 / 珍.多比(Jeanne Dobie) 著；陳冠
伶譯. -- 初版. -- 臺北市：遠流, 2019.12
面；　公分
譯自：Making color sing, 25th anniversary ed.
ISBN 978-957-32-8682-0(平裝)

1.色彩學 2.繪畫技法

963　　　　　　　　　　　　　　108018785

YL遠流博識網　　http://www.ylib.com
Email: ylib@ylib.com